篆刻基础

商艳玲　温丽华　主　编

姚志敏　崔　怡　副主编

清华大学出版社

北京

内 容 简 介

本书严格按照教育部关于"加强国民素质教育"的要求,结合篆刻艺术发展及特点,系统介绍篆刻艺术发展历史、篆刻文字、篆刻基础技法、印章的款式及其拓法、篆刻的章法、篆刻的临摹与创作等知识技能,并通过篆刻的艺术背景知识、作品追踪与赏析,注重挖掘内涵、传承精髓、培养学生的艺术素养,提高鉴赏审美能力。

本书具有内容丰富、案例生动、继承传统、注重创新、强化素质培养等特点,因而本书既可作为普通高等院校、高职高专院校大学生艺术设计和素质教育的教材,也可作为社区居民普及素质教育寓教于乐、快乐课堂的培训教材,并可作为中外优秀篆刻艺术作品鉴赏与收藏及从业者的学习指导用书。

图书在版编目(CIP)数据

篆刻基础/商艳玲,温丽华主编. —北京:清华大学出版社,2023.3
ISBN 978-7-302-62627-5

Ⅰ.①篆… Ⅱ.①商… ②温… Ⅲ.①篆刻-技法(美术) Ⅳ.①J292.41

中国国家版本馆 CIP 数据核字(2023)第 020309 号

责任编辑:聂军来
封面设计:傅瑞学
责任校对:袁 芳
责任印制:宋 林

出版发行:清华大学出版社
 网 址:http://www.tup.com.cn,http://www.wqbook.com
 地 址:北京清华大学学研大厦 A 座 邮 编:100084
 社 总 机:010-83470000 邮 购:010-62786544
 投稿与读者服务:010-62776969,c-service@tup.tsinghua.edu.cn
 质量反馈:010-62772015,zhiliang@tup.tsinghua.edu.cn
 课件下载:http://www.tup.com.cn,010-83470410
印 装 者:三河市龙大印装有限公司
经 销:全国新华书店
开 本:185mm×260mm 印 张:10 字 数:233 千字
版 次:2023 年 4 月第 1 版 印 次:2023 年 4 月第 1 次印刷
定 价:39.00 元

产品编号:089846-01

大学生素质教育系列教材编审委员会

序 言

2001年6月，中共中央、国务院《关于深化教育改革全面推进素质教育的决定》作了明确表述："实施素质教育就是全面贯彻党的教育方针，以提高国民素质为根本宗旨，以培养学生的创新精神和实践能力为重点，造就有理想、有道德、有文化、有纪律的德智体美等全面发展的社会主义建设者和接班人。"

我国2019年印发的《新时代公民道德建设实施纲要》对新时代公民道德建设提出了总体要求和重点任务，并对深化道德教育引导、推动道德实践养成等方面做了具体安排。这充分说明了通过教学推动礼仪学习在现代社会道德建设中的重要地位。普及和应用礼仪知识是加强社会主义精神文明建设、构建和谐社会、强化公民文明行为的基础。

依据《中华人民共和国教育法》规定的国家教育方针，着眼于受教育者及社会长远发展的要求，以面向全体学生、全面提高学生的基本素质为根本宗旨，以注重培养受教育者的态度、能力，促进他们在德智体美劳等方面生动、活泼、主动地发展为基本特征的教育。

素质教育内涵丰富：定位"宗旨是提高国民素质，目标是培养德智体美全面发展的合格公民，灵魂是思想道德教育，重点是提高创新精神和实践能力"；功能"素质教育充分考虑人与社会发展的需要，尊重人的主体地位、主动精神和个性差异，注重形成健全的人格"；价值取向"素质教育关注人的'能力、创造性、潜在竞争力、可持续发展'，并以促进学生的长远发展作为核心价值"；素质教育就是全面贯彻党的教育方针。

随着全球经济一体化进程的加快和科技进步日新月异，随着改革开放的深入和中国经济国际化发展趋势，随着国家经济转型和产业结构调整，需要解决就业、创业、择业、晋升、薪酬、竞争、恋爱、生理心理、治安等社会问题。我国经济快速发展、社会生活多样化变革、就业择业艰难、晋职提升竞争、生理变化和心理承受能力等社会问题解决的最根本和最好办法就是关注素质教育，加强综合素质培养。

21世纪，我国从计划经济体制转变为社会主义市场经济体制，经济发展方式从规模速度型粗放增长转变为质量效率型集约增长，而且正在实施"科教兴国"和"可持续发展"战略。我国要在21世纪激烈的国际竞争中占据战略主动地位，最大的问题就是解决好人的素质和人才问题。

国以才立、政以才治、业以才兴，素质是人才的根本，社会主义事业需要合格建设者和可靠接班人。人的实践需要人的主观能动性、创造性、自主性，现代化建设需要人的求实精神、开拓精神、无私奉献精神，社会主义市场经济需要人的创造力、应变力、竞争力、承受力。人的主体性、精神、能力从根本上来说，都来源于人的素质；人才培养，就是人的素质培养，只有

不断提高人的素质,才能推进人的全面发展,造就数以亿计的高素质劳动者、数以千万计的专门人才和一大批拔尖创新创造人才。

本系列教材根据《中华人民共和国教育法》规定的国家教育方针,全面贯彻党的素质教育要求,以高等院校、高职高专、各类职业教育院校为主,兼顾企业、社会工作者和社区居民,属于通用性"素质教育"培训教材;具体包括大学生创业训练、职业发展与就业指导、职业生涯规划、大学生安全教育、人际沟通与社交礼仪、大学生心理健康、大学生健身健美训练、语言表达技巧与声音训练、篆刻基础、生活美学等教材。

参与单位:北京教育学院、吉林工程师范学院、首钢工学院、华北科技学院、北京财贸职业学院、山西大学、北京联合大学、哈尔滨师范大学、北方工业大学、牡丹江大学、北京城市学院、东北财经大学、北京科技大学、郑州大学等全国30多所高校。

本系列教材作为"大学生素质教育"的特色教材,坚持科学发展观、力求严谨、注重与时俱进;依照素质教育所涉及的问题和施教规律,全面贯彻国家新近颁布实施的《教育重大突发事件专项督导暂行办法》等教育法规及管理规定;注重结合大学生遇到的各种问题,强化德、智、体、美、劳等全面发展,突出培养创新精神和实践能力。本系列教材的出版,对普及国民素质教育、创建和谐社会,对帮助大学生加强素质培养、提高竞争力、毕业后能够顺利走上社会创业就业具有特殊意义。

编委会主任　牟惟仲

2020 年 8 月

前　言

　　随着我国经济的快速发展,社会和谐、国家繁荣,为确保我国经济持续、稳定、高速增长,提高行业企业、新兴产业的创新发展竞争力,国家实施了科教兴国战略,并在全国普及推行素质教育,意在继承中华民族优秀品德、提高全民综合素质。素质教育意在陶冶情操、提高审美能力,塑造健全的人格,学会鉴赏美、创造美、激发对美的追求,明是非、知善恶、辨美丑、促进思维的全面发展。

　　篆刻艺术作为国家文化创意产业的重要内容,在促进国际文化交流、丰富社会生活、拉动内需、促进就业、推动经济发展、构建和谐社会、弘扬中华文化等方面发挥着越来越大的作用,在我国产业转型、经济发展中占有极其重要的位置。文化创意产业以其强劲上升势头成为全球经济发展中最具活力的绿色朝阳产业之一。

　　篆刻艺术是书法和镌刻相结合,用印章特定形式表现的一门艺术,是将汉字书法的美与章法表现的美、刀法展现的美及金石自然美结合为一体,可以独立欣赏的表现性艺术。古人云:篆刻,技艺与石结合之美者。篆刻和中华民族的历史、政治、文化和艺术的产生与发展关系密切,影响着中华民族世世代代的观念和习俗。篆刻是中华民族文化重要的组成部分,中国篆刻技艺已演变为一种蕴含着中华文化的艺术形式,蕴含着丰富的文化寓意,也是值得人们收藏与珍爱的璀璨明珠。

　　篆刻既是高等院校素质教育非常重要的课程,也是大学生就业、从业、创业不可缺少的关键知识技能。针对当前我国以书画印章、篆刻技艺鉴赏、篆刻款式收藏拍卖为代表的文化产业的迅速发展,急需大量掌握篆刻技艺与美术艺术作品收藏鉴赏的专业人才。

　　本书作为大学生文化艺术素质教育的特色教材,严格按照国家关于"加强国民素质教育"的要求,全面贯彻教育部关于中外美术教育进课堂的规定,按照社会人品德及企业人道德的要求与需求模式,注重加强中外美术文化与职业审美素质教育。本书的出版对普及国民素质教育、创建和谐社会,对帮助学生加强技能素质培养、提高潜在竞争力、毕业后能够顺利走上社会就业创业具有特殊意义。

　　本书共有六章,以素质培养为主线,根据优秀篆刻艺术发展及特点,结合中国篆刻技艺操作规程,系统介绍篆刻艺术发展史、篆刻文字、篆刻基础技法、印章的款识及其拓法、篆刻的章法、篆刻的临摹与创作等知识技能,并通过篆刻艺术背景知识、作品追踪与赏析,注重挖掘内涵、传承精髓,培养学生的艺术素养,提高学生的鉴赏审美能力。

　　由于本书融入了篆刻技艺教育的最新实践教学理念,力求严谨,注重与时俱进,具有内容丰富、案例生动、继承传统、注重创新、强化创业技能素质培养等特点,体现了科学性、知识

性、实用性、趣味性和可读性。因此,本书既可作为普通高等院校大学生素质教育的首选教材,也可作为社区居民寓教于乐的培训教材,并可为中外优秀篆刻艺术作品鉴赏与收藏从业者、大学生就业创业提供必备的学习指导。

本书由李大军筹划并具体组织,商艳玲和温丽华为主编,商艳玲统改稿,姚志敏、崔怡为副主编,由具有丰富教学与实践经验的吴晓慧教授审订。编者编写分工:牟惟仲编写序言,商艳玲编写第一章,温丽华编写第二章和第四章,姚志敏编写第三章,张凤霞编写第五章,崔怡编写第六章,张宇编写附录,李晓新负责文字版式修改和制作教学课件。

在本书编写过程中,我们参考了大量有关篆刻技艺与技法的最新书刊和网站资料,精选收录了具有典型意义的案例,并得到业界专家、教授的细心指导,在此一并致谢。为方便教学,本书配有电子课件,读者可以从清华大学出版社网站(www.tup.com.cn)下载使用。由于编者水平有限,书中难免存在疏漏和不足,恳请同行和读者批评、指正。

编 者

2022 年 1 月

目　录

第一章　篆刻艺术发展史

📥 **学习要点及目标**

（1）了解中国不同时期篆刻艺术的特点及风格演变。

（2）深刻感受中国篆刻的审美意蕴和文化内涵。

（3）传承中国传统文化,提高对篆刻艺术的鉴赏及评价水平。

✐ **本章导读**

篆刻艺术是一种集书法、构成、雕刻于一体的艺术形式,它的形成由来已久。在商代时印的形式就已经出现了,其大量出现是在战国时期,而盛行于汉代,最初以实用为主。中国的雕刻文字,最古老的有商代的甲骨文、周代的钟鼎文、秦代的石刻等,凡在金铜玉石等材料上雕刻的文字统称为"金石文字"。玺印也包括在"金石文字"里。

印章的起源一直是印学界和考古界的一个难题。根据考古和历史记载,印章在春秋战国时已出现,战国时代已普遍使用。起初只是作为商业上交流货物时的凭证。秦统一六国后,印章的使用范围扩大,成为证明当权者权力的法物,为当权者掌握,作为统治人民的工具。

印章是用作盖于文件上表示鉴定或签署的文具,一般印章都会先沾上颜料再钤盖。不蘸颜料,印上平面后会呈现凹凸的称为钢印。有些是印于蜡、火漆或信封上的蜡印。印章为我国特有的艺术品之一。

古代多用铜、银、金、玉、琉璃等作为印材,也有牙、角、木、水晶等,元代以后盛行石章。古代印章艺术并未随历史的前进而再度辉煌,以典淳平正的缪篆为基础的秦汉印风在劲吹印坛 800 年后,最终退出了历史舞台。九叠文主宰了公印,公印也因之丧失了管领印艺风骚的地位,几百年在实用道路上机械盘曲,终为明清兴起的文人篆刻的光焰所掩盖。

第一节　先秦时期的篆刻艺术

一、商代篆刻

目前,普遍认为印章始于商代,根据安阳出土的距今约 3000 年历史(约公元前 16—公元前 11 世纪)的三枚铜质古玺(图 1-1)为证(现藏于台北"故宫博物院"),经董作宾、徐中舒、于

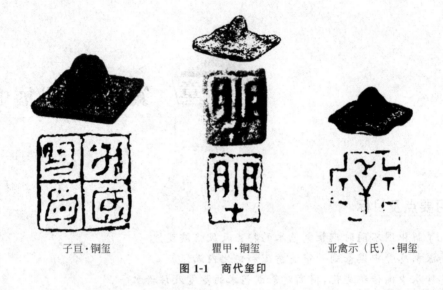

子亘·铜玺　　　　瞿甲·铜玺　　　　亚禽示（氏）·铜玺

图 1-1　商代玺印

省吾、容庚、胡厚宣等专家考证,确定为殷商时代玺印。但沙孟海在其《印学史》中对这三件铜玺提出异议:"如定为商代作品,还缺乏科学根据,安阳殷墟的考古发掘工作,1949 年之前做了 15 次,1949 年之后也一直在做,但在殷商文化层中从来不曾发现过一件玺印。'三玺'的出土情况不详,很可能出自上层堆积中,本着对历史负责,暂不肯定它的时代。"沙孟海还认为,"在殷商文字甲骨文中还没有'印'字,也没有'玺'的初形'木'字。金文有'印'字,但它是'抑'字的初文,不是印章的'印'字。"王廷洽在《中国印章史》中却提出不同的看法:"于省吾在《双剑誃古器物图录》中著录了安阳出土的三枚铜玺,可信为商代晚期用于烙印奴隶脸面的铜玺。商代甲骨文和铜器铭文中虽未见'玺'字,但甲骨文中有'印'字,而且印、抑同形,像人跪受烙印之形。"王廷洽在商代青铜器上找到与安阳铜玺印文相同的图文来印证。这一确凿的论证,断定了安阳出土的铜玺就是商代玺印。

陈松长在《玺印鉴赏》对这三玺考证记载比较翔实,李学勤先生对《故宫铜器图录》中一件铜斝的铭文、《商周彝器通考》中的小臣邑斝、甘肃灵台白草坡 1 号墓的父辛斝以及陕西岐山樊村的亚郊其斝等形制进行研究,认为"该玺不可能是伪品,而确实是商末之物"。王廷洽、李学勤两位先生的考证,充分证明了中国的印章始于商代。

拓展知识

20 世纪 30 年代,古董家董浚在其《邺中片羽》中著录了河南安阳殷墟出土的三颗铜质印玺。这是一个惊人的发现,当时一些著名学者,如于省吾、饶宗颐、容庚等,认为这三枚"古玺"为商代之物,都曾力图破译其文。

然而这三枚古玺出土情况不详,实在蹊跷,不知其原来存在的地层。且后来安阳殷墟多次科学考古挖掘,却再也没有出土类似的古玺印,无旁证可引,因此也有学者对此提出疑问,认为这或许是一种"图徽"。

徐畅先生在《商玺考证》一文,在总结前贤之说的基础上,以三枚铜玺的铭纹与大量类似

纹饰的商代青铜、乐器、兵器、食具作对照,又结合甲骨文、金文等,破解其印文,同时考证其性质、具体时期、使用者身份等,确认这是商代古玺。

二、西周时期的篆刻

西周时期流传下来的印章很少,据西周时期的典籍《周礼·司市》记载:"凡通货贿,以玺节出入之。"《周礼·掌市》载:"货贿用玺节。"司市指的是周代管理市场官员。

周人进入市场从事贸易,就必须持有司市颁发的玺节,由此推断西周已有印章。2016 年,陕西渭南市文物工作者在古墓葬抢救性清理发掘过程中,发现了西周早期龙钮形印和青铜簋各一件。据专家初步分析,龙钮形印应为一部落首领的公印,印面为凹面,内凹约 0.2 毫米,由十字界格区分。印文所表达的内容,可能是一种表义性的文字画,初步分析第一字为"龙"或"蜀",第二字为"鹿",第三字为"虎",第四字为"鹰"。这是西周早期墓葬中首次出现随葬的玺印,是我国印史上所见最早的玉质印章,也是中国发现的最早龙钮"玉玺"。对于研究中国印章艺术史具有重要价值。

 拓展知识

肖　形　印

肖形印是印面只有图像并无文字的一种古代玺印,又名蜡封或画像印。起源可上溯至战国时期,其用途和今天打在火漆上的印章类似。肖形印有铜、玉、石和陶质。图 1-2 所示为春秋战国时代的印章。

春秋战国朱文官玺

春秋战国白文官玺

图 1-2　春秋战国时代的印章

铜肖形印多用失蜡法铸造,上面带有象形的图案,凸出印背,印面则作凹入的相同图案。只有用泥和蜡打在上面,才能看出其全貌,故称之为肖形印或蜡封。根据肖形印的不同花纹图案,可分为以下 5 类。

（1）人物类，有狩猎、生产、畜牧、车骑、舞蹈、杂技、音乐、戏剧、官吏、神话等。

（2）飞禽类，有鸽、鸡、鸭、鸠、雁、孔雀、鹤、鹦鹉、鸢、凤、鹳、鸬鹚、鹈鹕、鸳鸯、啄木鸟、鹅等。

（3）走兽类，有马、牛、羊、骆驼、驴、骡、狗、猫、兔、鼠、猿、鹿、麋、驯鹿、狮、虎、熊、象、犀等。

（4）虫鱼类，有鱼、蝎、蜘蛛、甲虫等。

（5）其他类，有瓶、壶、香炉、琵琶等生活器皿以及树木、亭台、宫阙等。

肖形印的图案内容丰富，表现手法异常简练，寥寥数笔，传神会意。制作可分为铸、凿两种，早期的多为铸制，东汉时有凿刻的，多属线刻。肖形印在古代玺印中别具一格。由于用它钤押的标记十分鲜明，甚至比刻出文字更加显豁，使人一目了然，故沿用的时间很久，自战国至元明时期，各代均加以使用。

参考资料：林墨子，欧键汶. 中国篆刻艺术精赏：肖型印［M］.福州：福建美术出版社，2012.

三、春秋篆刻

春秋时期，社会交往活动也逐渐增多，印章的凭信用途也日渐广泛。春秋时期的印章（公元前 770—公元前 476 年）还是没有太多实物资料来支撑，如图 1-2 所示，许多春秋时期的玺印还混在战国玺印中有待甄别，但春秋时期有玺印这是毫无疑问的。据《左传·襄公二十九年》记载："季武子取下，使公冶问，玺书追而与之。"在《国语·鲁语（下）》中也记载了这件事。据此可知，在春秋时期的国君和官员是拿玺印来证明其身份的。

目前可以看到的春秋时期玺印实物不多，据阮宗华著《印章篆刻艺术欣赏》载："古文字学家王献唐曾经在他所收藏的五百方古玺中，从古文字学角度考证出两方春秋古玺。一方是阴文官玺'昏赑'，另一方是阳文私玺'疲'。"

王伯敏编著的《古肖形印臆释》中第一方鱼印为春秋时代铜印。该印于 1944 年在山西风陵渡古墓出土，它与周代鱼簋铭文"鱼"的结构、形体类似，因为又有确凿年代，所以它能够被确认是春秋的遗物。

1984 年 9 月出版的《故宫博物院藏肖形印选》载有春秋时期的肖形印，一方为龙纹玺，另一方为鸟纹玺，关于春秋时期的篆刻，还需进一步考证。沙孟海的《印学史》记载："今天遗存的大量古玺，其中可能有一部分是春秋时代的，不过我们还无法加以鉴别罢了。"

 小贴士

<center>阳 文</center>

阳文是指表面凸起的文字或者图案。采用模印、刀刻、切等方法，出现高出器物平面的文字图案等。在篆刻印章的阳文也叫"朱文"。

<center>阴 文</center>

阴文是指表面凹下的文字或图案，在器物或印章上所雕铸或镌刻的凹下的文字或花纹。采用模印或刻和画的方法，形成低于器物平面的文字或图案。印章的阴文也叫"白文"。

四、战国时期的篆刻

在西周至春秋时期的数百年时间中，至今尚无可靠的玺印实物或充足的资料佐证，现在所能看到的、最早的印章大多是战国时期的玺印。先秦的印章，发展到战国时期（公元前475—公元前221年），其使用和制作工艺达到相当高的程度，印章的用途也十分广泛，形式奇特多姿。如图1-3和图1-4所示。

图1-3　春安君　　　　　　　　　　　图1-4　上官黑

战国时的印章统称为"玺"，古玺的许多文字现在还不能完全辨识。战国出土实物十分丰富，通过这些丰富的资料能够准确地了解到古玺的篆刻艺术风貌。印章的布局参差挪让、方圆相济，印文写法也不一致。印章形式有阴文和阳文，是通过凿、刻和铸而形成的。

战国篆刻分为官玺、私玺和古语玺，大多为铜制。一般而言，官玺的大小多为2～3厘米，基本上取正方形，多以白纹居多。如图1-3所示为一方晋系官玺，属于封君玺，现藏于上海博物馆。此印基本以直线为主，章法比较平稳，在清丽端庄的背后具有丰富的变化。"春"字上面的"日"字呈倒梯形，这样所留空间就远比直上直下的"日"字好看得多。"安"字的"宀"头上收下放，与"君"的两个长竖有所区别，避免了雷同。此印的入刀和收刀之处均呈尖状，一笔之中有粗细变化，显得雍容华贵、丰腴秀美。

战国私玺，多以姓名印为主，朱文玺宽边细文，白文玺多加边框，印文都精严秀逸，端凝浑朴。私玺印面形状分为正方形、长方形、长条形、圆形、菱形等。图1-4所示为一方战国晋系私玺，此印虽然是三个字，但却是按照两个字来布局的。"上官"二字连在一起，与"黑"字一起平均分配了印面。"上"字刻得平稳工整，"官"字用"宀"撑起了"上"字，"官"字的"宀"左边长，右边稍短一些，下面的部件向右倾斜，故意留出了右下角的一点空间。"黑"字比较端正，左右基本对称，但也存在着细小的变化，"黑"字下的"火"字左点短，右点长，中间两笔也是左长右短，刚好错落开来。此印下部留的空间比较多，边框的残破也增添了这方印的艺术性和生动感。

此外，战国还有图像玺，如图1-5所示。在图像玺中又分人物、动物、饕餮、避邪、麒麟、夔、禹疆等吉祥纹样的多种造型。战国时期的官玺、私玺、图像玺、吉语玺的印顶多有一个"穿"，可用彩色饰带挂在胸前或佩于腰间，作为一种装饰，用来表明身份和地位。

前面说过，战国官玺一般大小在2～3厘米，而属于特例的"日庚都萃车马"就大至7厘米，小的印章（私印为主）多在1～2厘米。从艺术风格和文字特点上看，战国古玺上的文字具有圆转、自然、富于变化的特点，与以秦代小篆为基础的汉印文字相比，一个自然多变、形式灵活，一个方正谨严、格式整饬。

战国古玺无论是阳文，还是阴文，其风格或秀逸典雅，或气势雄浑，或古朴自然，风格多

春秋战国朱文私玺

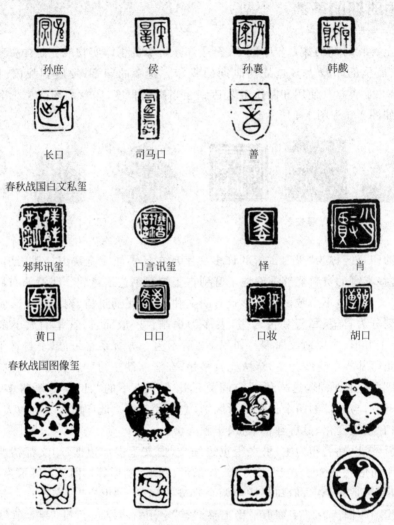

孙庶	侯	孙襄	韩戲

长口	司马口	善

春秋战国白文私玺

郑邦讯玺	口言讯玺	怿	肖

黄口	口口	口妆	胡口

春秋战国图像玺

图 1-5　图像玺

样,正像其时代的思想流派一样,种类繁多,可以说战国古玺非常具有时代特征。尽管它是我国篆刻艺术史的启蒙时期和初级阶段,但从风格史上看,它却是如此的具有个性,如此的强大,稚拙中充满了纯真自然,无所拘囿的格调。

图 1-6 所示为一方战国吉语印,给人的感觉既像是一个字,又像是三个字,布局十分有趣。无论是边框还是正文,线条都显得刚劲而挺拔。"秋"字右部占据了整方印的中间位置,下部"火"字的左边两撇略长于右边,"秋"字左边笔画稍重一些,第二笔横比较偏下,刚好和"千"字形成对照,"千"字上部留的空间较大,中间用两笔斜线交叉,填补了空白。

战国古玺传世较多,为今天研究战国时期的篆刻提供了大量的资料。

图 1-6　千秋

1949 年以来,在全国各地考古发掘工作中发现了许多战国古玺。仅长沙一地就发现了许多印玺,如 1954 年汤家岭 4 号墓出土的"张女"玺,魏家堆 3 号墓出土的"黄铸"玺,1976 年杨家山 153 号墓出土的"黄夋之玺",伍家岭战国墓出土的数枚朱文玺,都是战国古玺精品。

 拓展知识

战 国 私 玺

战国时代的私玺比官玺要小,但样式繁多,且更注重审美,体现的不是那么庄重博大的庙堂之气,而更多的是小巧玲珑的优雅之志。如果说战国官玺是大家闺秀的话,那么战国私玺就是小家碧玉(图 1-7)。

图 1-7 战国私玺

从这些私玺的形制来看,有方形、圆形、外方内八角形、上方下圆形等。它们的装饰味与随意性是官玺所没有的。这种精致、美艳的风格体现出当时民间审美的情趣。

综上所述,战国私玺可归纳出以下特点:方圆的互换、重心的稳定、虚实的对比、并列的对称、顾盼的呼应、玺边的衬托,这些都是值得后人探究学习的。

参考资料:刘江. 中国印章艺术史[M]. 杭州:西泠印社出版社,2005.

先秦古印的特点

先秦古印在艺术上有着极高的审美价值,呈现出天真烂漫、丰富多彩的艺术形式,其特点可概括为以下 6 个方面。

1. 形制多样

先秦时期的官印分为朱文印和白文印两种。朱文印一般为边长 1.5 厘米左右的正方形,白文印为 2.5 厘米左右的正方形,也有少量官印是长方形、圆形。同时期的私印较小,形状有方形、圆形、椭圆形、长条形、三角形、心形、连环和分布式连珠形等。形状的丰富和随意性,大大拓宽了其表现形式。

2. 字体多变

虽然春秋战国时期,由于各诸侯国用印制度不同,文字尚未统一,印文的素材则来源于青铜器铭文,有不少印文至今无法破译,但其形态丰富多变,精彩至极。从另一个侧面看,文

字的无规定性则带来了更大的创作自由。

3. 章法随意自然

先秦时期的篆刻多以金文入印,由于金文结体的灵动多变,大小不一,由此产生了章法上的参差错落,疏密悬殊,正侧俯仰,随意自然的艺术情趣。

4. 边栏与界格协调

古玺无论章法和文字作何种变化,每印均有边栏或界格来作为章法的辅助形式。金文造型天真活泼,在章法的安排上自然就形成了参差错落的格局,同时也带来了布局上的松散之嫌;然而在古玺中以宽边与界格来协调章法,既起到了团聚印面的作用,又产生了静与动、规矩与错落的对比效果。

5. 精微与粗犷并存

朱文玺印,印面虽小,制作却十分精致,线条流畅劲挺,自然得体,毫无造作之势,为玺印中精华;白文凿印,气势博大粗犷,浑穆古拙,俊逸劲峭,形成了精微与粗犷两种不同风格的强烈对比。

6. 肖形印笔简意蕴

在古玺印中,另有一类图像式的肖形印,笔墨简练,十分传神。其中内容有人物、禽兽、吉祥纹样等多种。肖形印的功能主要是趋吉避邪,作为求吉祥的佩戴之物。

参考资料:刘江. 中国印章艺术史[M]. 杭州:西泠印社出版社,2005.

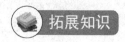 拓展知识

印章的种类

1. 基本分类

印章种类繁多,基本上可分为官印和私印两类。

(1)官印:官方所用之印章。历代官印,各有制度,不仅名称不同,形状、大小、印文、印纽也各有差异。印章由皇家颁发,代表权力和身份,以区别官阶和显示爵秩。官印一般比私印大,严谨稳重,多四方形,有鼻纽。

(2)私印:官印以外印章之统称。私印体制复杂,可以从字意,文字安排,制作方法,治印材料以及构成形式上分成各种类别。

2. 从字义上分类

(1)姓名字号印:印人姓名,表字或号。汉人名多一字,其三字印,无"印"字者即字印。字印自唐宋后始以朱文二字为正格,也有于姓下加"氏"字的。现代人刻的笔名也属此类。

(2)斋馆印:古人常为自己的居室、书斋命名,并常以之制成印章。唐代李沁有"端居室"一印,约为此类印章的最早者。

(3)书简印:印文在姓名后加"启事""白事""言事"者。今人有"再拜""谨封""顿首"者。此类印专用于书简往来。

(4)收藏鉴赏印:此类印多用于钤盖书画文物之用。它兴于唐而盛于宋。唐太宗有"贞观",唐玄宗有"开元",宋徽宗有"宣和",皆用于御藏书画。收藏类印多加"收藏""珍藏""藏书""藏画""珍玩""密玩""图书"等字样。鉴赏类多加"鉴赏""珍赏""清赏""心赏""过目""眼

福"等字样。校订类印多加"校订""考定""审定""鉴定""甄定"等字样。

3. 按篆刻内容分

印章按所篆刻的内容来分,主要分为名章和闲章,名章之外,统称为闲章。送礼的印章,印面的内容一般刻姓名居多,但也视需求而定。如对方爱好藏书,可送藏书章;如对方热爱书画创作,则除了送落款姓名章外,还可送起首章。

在特殊的节日,或需特别的纪念,如出生、百日、成年、结婚、金婚等,均可以用一枚闲章表达恭贺之意。日本、韩国、东南亚地区的收藏家认为汉文篆刻名贵印章既是贤达的表现,又是贵重礼品,根据对象、目的的不同,送礼有不同的讲究。

参考资料:邓散木.篆刻学[M].北京:人民美术出版社,2006.

第二节　秦代的篆刻艺术

春秋战国时期,由于长期的分裂割据,各诸侯国之间存在的文字差异阻碍了各诸侯国经济、文化的互动与发展。公元前 221 年,秦统一六国之后,在政治、经济、文化各个领域都采取了推动统一的措施。建立统一的中央集权制,设立郡县,统一文字、法律、货币和度量衡。无论在政治制度,还是在文化建设方面,秦代为中国的封建制度奠定了基础。

在典章制度方面,秦代改变了商周以祭祀礼仪中使用礼器鼎作为王权象征的传统做法,以铸造印章取而代之。在制定典章制度时,对印章的名称、使用材料、形制、印纽式样等,都做了严格的等级序列规范。秦代用印制度规定天子的印称"玺",用玉做成,故秦代开始将"钵"变"玺",从"玉"部,规定皇帝使用的印章用楚国的玉石雕刻,称为"玺",官员的印章称"印"和"章",还设置了称为"符节合丞"的专门机构,监管印玺制度的实施,严禁逾制滥用,彰显了森严的等级制度。

秦印分官印和私印两大类,官印作为秦王朝行使职权的一种凭证,从中央到地方郡县乡亭的各级官吏,都授予有官职印。秦印在形式上的突出特征是印面除边框线外,正方形的官印多加"田"字格。长方形的官印则多为低级官吏使用,取方印之半,称"半通印",成"日"字格,如图 1-8 所示。这也是后世以印章大小区别官职地位及尊卑的滥觞。

图 1-8　秦印

秦代专设有少府属官"符节令丞"掌管玺印事务,负责官印的制作颁发,其用印制度非常严格,私刻、盗用官印是犯罪行为,处罚非常严重。卫宏在《汉旧仪》卷上记载"天子独称玺,又以玉,群臣莫敢用也。"这就说明秦代官印的等级区别是很严格的。从此,皇帝用玺的制度被封建时代历代王朝沿袭下来,皇帝的玉玺成为皇权交替、册封的凭据和镇国之宝。

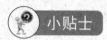

玺

"玺"是印章最早的名称。秦代以前,无论官印还是私印都称"玺"。不过"玺"的写法或为"金尔"或为"土尔",因材料为铜、土不同而名。秦统一六国后,制定一系列等级制度,在少府中设置了专门掌管印章制度的"符节令丞"。当时规定皇帝独称"玺"(从这时起"钵"都写作"玺"),其材料用玉,臣民只称"印",且不能用玉。汉代基本沿袭秦制,但制度已没那么严格,也有诸侯王、王太后的印也称为"玺"的。

从战国时期的官印印章来看,都只是书写其官职,并未出现"玺"或"印"之称。但随着秦始皇帝的改革,如"朕"仅为皇帝专用,"玺"为皇帝印章。自此承袭至后代王朝。事实上,皇帝印章有时称"玺",有时称"印",二者都有出现在历朝的皇帝印章之中。

玉玺作为国之重器被礼敬珍藏,如汉昭帝时,"博陆侯霍光辅政,殿中尝有怪,一夜群臣相惊。光召尚符玺郎取玺,郎不肯授。光欲夺之,郎按剑曰:'臣头可得,玺不可得也。'光甚易之,增郎秩二等"。《汉书》中这则记载,歌颂了一个管理玺印小官吏忠于职守的精神。他敢于拒绝执行上级不符法规规定的指令,冒着生命危险保卫国玺。使霍光受到震动,给予这个这个管印官吏提升二级的嘉奖。

秦以后,丧失玉玺,即为亡国的象征。西汉末,王莽篡政就是以夺取帝玺为标志的。"汉平帝崩,孺子未立,玺藏长乐宫。王莽即位,请玺。太后元帝后王莽之姑不肯授,莽使安阳侯王舜论指,太后怒骂曰:若自以为新皇帝,变更正朔服制,亦当自更作玺,何用此玺?"后来王莽又施加压力,太后盛怒之下,将玺扔置地上。王莽得玺,完成了篡政的闹剧(引自《文献通考》)。南朝的陈叔宝也是抱着玉玺逃窜,宣告了陈朝的灭亡。明清在修建紫禁城时,仍把存放玉玺的殿宇置于中轴线上太和殿后的显要位置。窥测玉玺则成了颠覆王权的代称。

参考资料:史仲文.中国艺术史:书法篆刻卷[M].石家庄:河北人民出版社,2006.

秦代官员和百姓用的印章,形制与战国古钵大致相像,如图1-9所示,仍然以铜铸的居多,印纽式样仍以简单质朴为主。私人印章中出现了造型精美的龟形纽。除官名及姓名印外,以吉祥语句作印文的印章也逐渐增多,推动了后世文人以诗词格言入印的发展。

秦印文体称为摹印篆,比大篆更简化、规整,与小篆结体相近,字形近方形,笔画方中寓圆,运转流畅,结体秀美奇峭,具有灵动活泼的气势。田字形界格使原本生动富于变化的印文,在规整界格内形成了新的稳定和谐。秦印的印文除朱文、白文外又增添了朱白相间的新颖处理手法。一方印章中朱白互补,将笔画繁简不同的文字,通过线条与块面交错,在视觉

上造成一种平衡感,增加了印章的生动性及趣味性,更为引人入胜。

秦王朝统一后,秦朝丞相李斯在"言语异声,文字异彩"的情况下进行了文字改革,将大篆改进为小篆,秦代的印文也从大篆转为小篆,小篆亦被称"秦篆"。当时许慎《说文解字》记载:"奏请同文字,罢其不与秦文合者,后由李斯作《仓颉篇》,中车府令赵高作《爰历篇》,太史令胡毋敬作《博学篇》,皆取史籀或颇省改,所谓小篆者也。"小篆自秦代入印后,至今 2000 多年一直为治印者沿用下来。

如图 1-10 所示,秦代的官印比较统一,一般采用方形,边长 2~3 厘米。大多是鼻纽印章的设计布局为"田"字格,每格一字,官位较低的官员用印只有田字格官印的一半,当时称为"半通印",它的布局为"日"字格。清代桂馥在《札记·少内印》记述秦印时云:"仓库诸官印皆长而小,下吏卑职不得用径寸方印也。"由此可见,秦代官印在尺寸大小有严格的规定,彰显了等级的森严。

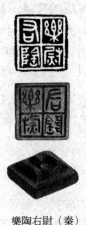

乐陶右尉(秦)

图 1-9　秦代官印(1)

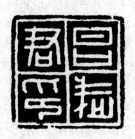

昌型君印(秦)

图 1-10　秦代官印(2)

秦代的私印,大小基本上与"半通印"差不多,也加界格,但私印的表现手法较官印要丰富,形式也多样,除姓名印外,有吉语印、肖形印,形状有方形、圆形、椭圆形、菱形等,如图 1-11 所示。秦代篆刻比先秦时期篆刻在艺术的表现形式上更趋向成熟,具有典雅而灵动、平整而率意的艺术效果,至今依然为众多的篆刻家所推崇和模仿。

申晐　　　　　　　张黔　　　　　　　张隗

图 1-11　秦私印

第三节　汉代的篆刻艺术

印章的文字及刻制发展到秦汉时期已日臻完善。朝廷还设有专职官员来管理印章,关于印章的各类文献资料记载也较多,这给人们了解和考证秦汉印制提供了丰富的史料。从印章雕刻技巧和印章的数量来看,汉代篆刻(公元前 206—公元 220 年)都发展比较快,达到我国篆刻艺术发展史第一个高峰。因此,汉代时期篆刻是一个极其重要、极其辉煌的时期,在印学史上占有重要地位。汉印不仅完善了秦王朝所建立的官印制度和官印的形制及印文的规范模式,印章的使用范围也随之扩大,在体制、文字的形式上也发生了较大变化。

秦汉印章多以小篆入印,字体结构经过一定的发展到了汉代就出现了变化,根据印面的特定款式,笔画稍作一些变动,将圆曲的小篆形成了方正缠绕的缪篆。颜师古注释《汉书·艺文志》中载:“缪篆谓其文屈缠绕,所以摹印也。”清代袁枚在《缪书分韵》序中云:“以篆刻印,宜循印体,文变圆为方。”清代谢景卿在《论印分韵》序中云:“缪篆因别为一体,屈曲真密,取纠缪之义,与隶相通,不尽与说文合,复其损益变化,具有精意,不可磨灭章法配合。”摹印篆作为一种独立的字体已经形成,为后世治印者所追随。

汉代五行学说尤为盛行,印章风格也颇受其影响,汉武帝提倡“以土德王”,五行中土位于第五位,因此官印文字规定五个字,不足数的加“之”或“章”字补足。

因此,五字印的出现和“章”字的使用,是判定印章属西汉中期的重要依据。

1. 官印

随着汉代政治体制的改变,汉代官印的称谓也开始稍加放宽。皇帝、皇后、诸侯王、王太后的印都可以用玉制成,并能称为玺。汉武帝时期玉质玺印改为金质玺印。汉卫宏在《汉旧仪》中记载:“诸侯王黄金玺,橐驼钮,文曰玺,谓刻云某王之玺。”汉代官印制度,通过官职名称和字数体现在印文上,在官职的高低上所使用印质及大小钮制、绶带等都有严格的制度。

《文献通考》第 115 卷载:“汉诸侯王金玺绿绶,彻侯金印紫绶,相国丞相金印紫绶;高帝十年更名相国绿绶,太师、太傅、太保、太尉、左右前后将军金印紫绶,御史大夫银印青绶。凡吏秩比二千石以上者银印青绶,光禄大夫吏秩比六百石以上者皆铜印黑绶。大夫、博士、御史、谒者郎吏秩、仆射、狱吏治印尚符玺者吏秩比二百石以上者皆铜印黄绶。”吏秩是指官员俸禄级别,以谷物多少石为标准。

卫宏《汉旧仪》载:“皇帝六玺,皆白玉螭虎纽。”又载:“皇太子黄金印,龟钮。”孙星衍《汉旧仪补遗》载:“诸侯王印黄金,橐驼纽,列侯黄金印,龟钮,丞相、大将军黄金印,龟钮,御史大夫、匈奴单于黄金印,橐驼纽,御史、二千石银印,龟纽,千石、六百石、四百石铜印,鼻纽。”所谓印钮,就是印背的凸起,有孔可以穿带,钮又作纽。所谓印绶,就是印钮上的穿帛。汉代官印的材质多为金、银、铜、合金。

汉官印分铸印和凿印两种,一般文官多用铸印,军中在急需时的“急就章”颁发给兄弟民族的官印,则采用凿制,印文以白文居多。书体是由小篆演变而来的“缪篆”,结体方中寓圆,按六书稍作增减,改小篆之形式,不改小篆之笔法,近隶书体势,而不用隶书之磔法。变秦印之柔媚为苍劲有力。

汉官印总体艺术风格浑厚古朴,外拙内巧,端庄凝重,平正自然,落落大方。但也不乏粗放雄伟,瘦劲峻峭和奇崛苍茂一路风格的,正是它的多姿多彩,使印章艺术进入了空前繁荣的阶段。汉代官印多为白文,如图1-12和图1-13所示。"木亭"一印是汉代少有的一方朱文官印,如图1-14所示。

图1-12　卑梁国丞

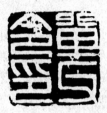

图1-13　单父令印

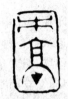

图1-14　木亭

2. 私印

汉代私印的形式及内容比官印要灵活得多,印材方面也更为丰富。印章风格高古典雅,婉转圆润,入印文字除使用汉代规范化的缪篆外,还使用鸟虫篆、殳篆等文字。印章的形式有正方形、长方形、圆形、椭圆形、三环形、三方形、回叶形、菱形、柿蒂形等。印章用材有金、银、铜、玉、玛瑙、琥珀、象牙、木质等材质,印钮有鼻钮、瓦钮、桥钮、坛钮、龟钮、虎钮。此外,还有双面印、多面印、套印等。印章的种类分为吉语印、四灵印、压胜印、书简印等,如图1-15所示。

图1-15　汉代的私印

汉代私印在艺术表现方面匀称、平整、圆润、疏朗,给人一种古朴隽永的美感。在汉代私印中玉印最为引人注目,韩天衡、孙慰祖编订有《古玉印精萃》(上海书店出版)记载现存秦汉玉印约有500方且多系私印。玉印的制作工艺十分工细精致,入印文字除一般用缪篆外,还有鸟虫篆、殳篆、肖形等。印文结体圆中见方,匀落洁净,富丽典雅,雍容华贵,俊逸盎然,有

一种字里金生、行间玉润的美感。

如果说战国时代的玺印在于文字结构自然之美,那么汉印就在于文字线条人工之美。汉印的章法方正平直,从艺术的角度来看是一个弱点,可是线条变化的多样性却是前所未有的,可以说是一种印章文字美的深入。

3．玉印

汉代玉印在古印中是十分珍贵且稀少的一类,如图 1-16 所示。佩玉在古代是名人贵胄和士大夫们追求的一种高雅风尚。所佩之玉一般都制作精良,章法严谨,笔势圆转,线条比同时代的铸印细,粗看笔画方正平直,却全无极滞之意,由于玉质坚硬,不易受刀,皆由玉匠磨制而出,因印文有两头粗,中间细的特点;又由于玉质不易腐蚀受损,便使传世玉印较好地保留了它本来的面目。

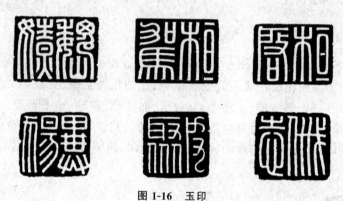

图 1-16　玉印

4．将军印

将军印(图 1-17)又称为凿印。吾丘衍《学古编》:"军中印文多凿,急于行令不可缓者也。"故又称为"急就章",这种急于应用而凿制成的章,在章法上随意,印文错落有致,锋芒必显,笔画安排无拘无束,毫无规律,有粗有细、生动活泼。将军印最大的特点是称"章"不叫"印"。由于它是凿刻在事先铸好的印上的,与后世篆刻家的用刀很接近,所以常常被他们取法借鉴。

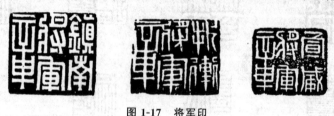

图 1-17　将军印

5．朱文印

汉官印少有朱文。朱文印基本上是私印或古语印一类,实际上它是白文印的朱文翻版,即得白文字形印加边铸成朱文。由于朱文印是铜铸制的,受到长年累月的碰撞剥蚀,使用的磨损,有的文字笔画残损,印边残缺或变形,使全印形成一种自然残破美,后世的篆刻家们把这种残损、粘连看成是一种艺术效果,在篆刻上加以运用,使作品具有金石味,更见情趣。汉

代朱文印如图 1-18 所示。

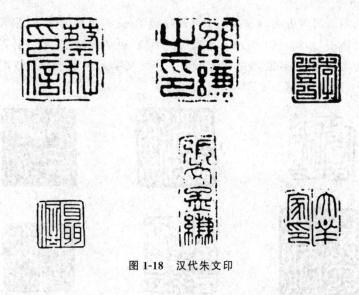

图 1-18　汉代朱文印

6. 封泥印

封泥印是古人用以封缄文书、信件、货物时，盖有印章的泥团。边缘因泥块有残有整，有粗有细，文字线条也有剥落残损，这种颇见自然之奇趣的样貌为后世篆刻家们称为"封泥印"，如图 1-19 所示。近代吴昌硕、赵古泥、邓散木等皆是仿封泥印的高手。

图 1-19　封泥印

7. 朱白相间印

朱白相间印在汉私印中很见巧思，据说它起源于东汉，其样式极多。朱白文的位置安排，字数可灵活变化不受局限。朱白文的设计原则大致是根据文字笔画的多少而定的，一般笔画的字设计成朱文，反之笔画多的设计成白文，从而达到朱文如白文，白文如朱文的特殊视觉效果，这种效果就称为"计朱当白"。

朱白相间印仅见于私印，未见于官印，可能由于印面多变，不易辨识，如图 1-20 所示。

图 1-20　朱白相间印

8. 篆印与鸟虫篆印

篆字和与它相似的鸟虫书均是汉印中装饰味最浓,最有美感的字体,很像现代的美术字与英文字中的美体字,如图 1-21 所示。前者屈曲回绕,可谓曲绕之能事;后者在前者的基础上加上了鱼形与鸟头等装饰,使之更具装饰味。这种文字最早见于春秋战国时期的器物与兵器上,如"越王勾践剑""越王矛"等。

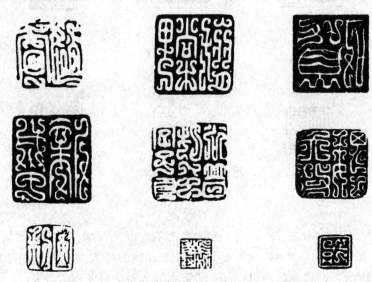

图 1-21　篆印与鸟虫篆印

9. 吉语印

吉语印自战国就产生了,这与古人做事信奉神灵,多求吉祥有关。其内容多为带有吉祥寓意的词语或成语、格言等,内容颇丰。从一两个字到二十字皆有。文字较多的吉语印,一般多用作殉葬用的祝词印。吉语印实际上是后世"闲章"的鼻祖。吉语印如图 1-22 所示。

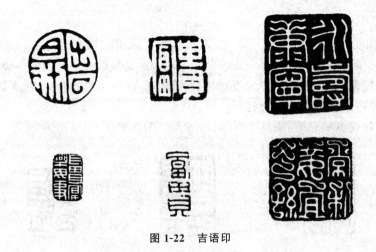

图 1-22　吉语印

10. 图案印

图案印自战国到汉魏都有,以汉代为盛,又称为"肖形印""象形印""画印",其形式各样,图形简练生动,浑朴古拙,除了有人物、鸟兽、鱼雁等形象外,还有反映古人农耕、狩猎、捕兽、战骑、饲禽以及鼓瑟弹琴、歌舞传乐、车马出行、乘龙骑虎等场面。另有一种于之外加刻青龙、白虎、朱雀、玄武四灵的形象,也不一定四灵齐全,但统称为"四灵印"。如图1-23所示。

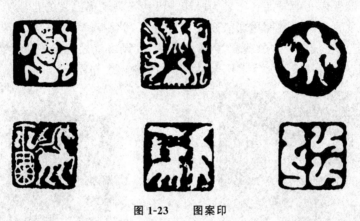

图1-23　　图案印

汉印特点

汉印从形式上来看,平正方直好像平淡无奇,但其中的变化却极为巧妙,其特点有以下4点。

(1)原来笔画较少的字,把笔画巧为屈曲,延伸。

(2)原来笔画较多的字,把笔画巧为简省。

(3)有些笔画直的过多,或横的过多,不宜相互配合,就采用挪让的方法,改变它的位置使之停匀美观。

(4)有些字直划或横划并行不易布置,就采用穿插的办法,互借地盘等。

第四节　魏晋南北朝时期的篆刻艺术

魏晋南北朝时期(公元220—589年)是封建王朝在中国历史上更迭最为频繁,社会动荡,战事频频的时期,因而留下来的印章多为将军印及其属官印。这一时期的印章在治印技艺上尚承袭汉制,印章的形制、大小、印材、钮式、印绶、印文基本上与汉代相同,基本保留汉印主体面貌并有所发展。

魏晋南北朝时期官印的钮制多用龟钮,将军印也大多如此。陈松长著《玺印鉴赏》载:"其龟钮的形制与东汉后期风格接近。龟首略长,斜向前上方伸出。龟体长,背略平,两侧呈

坡状,四腿呈屈曲状,嘴、爪刻纹清晰,背甲多施重环文,甲边刻鳞纹。"到了东晋、十六国、南北朝时期,由于战乱频发和改朝换代更迭过快的原因,诸侯国们各自为政,官印钮式的制作没有形成固定的模式,各地官印形态不同,有鼻钮、熊钮、罴钮、鱼钮、兽钮、珪钮、螭钮、蛇钮、骆驼钮、鹿钮、环钮、羊钮、马钮、兔钮、龙钮等多种样式,如图1-24所示。

魏晋南北朝时期官印改变了汉代多以铸印为主的制印方法,转而以凿印为主,材质也大多为金银,所以魏晋南北朝时期官印多为凿印。汉代篆刻表现出来的是典雅方正、圆润稳健的铸印风格,而魏晋南北朝时期凿印表现出来的是峻利劲挺、气息和畅、章法布局平整舒展和錾法比较稳健从容,但一些"急就章"因着急制成,其风格就显得比较草率恣肆、刀法拙劣,无章法可言,而且刻凿的篆体文字多不合"六书",如图1-25所示。

图1-24　兽钮　　　　　　　　　图1-25　魏晋南北朝官印(1)

魏晋南北朝时期的官印形制也变大。秦代官印一般为边长2～3厘米正方形,汉代的"皇后之玺"为边长2.8厘米的正方形,诸侯王的印边长不超过2.3厘米。晋代之后,官印的边长却在3厘米之上,如图1-26所示。有的将军印的边长达到3.5厘米,不过目前印学界、考古界还未发现边长为4厘米的印,而且六朝官印还出现朱文印。《印章集说》说:"六朝印章因时改易,遂作朱文、白文,印章之变,则始于此。"

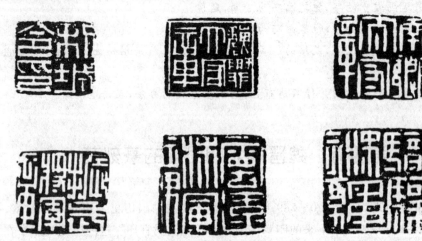

图1-26　魏晋南北朝官印(2)

魏晋南北朝私印与汉代私印相比较也有较明显的变化。这一时期的私印的文字,受"魏正始三体石经"中篆书的影响,把字形拉长,结构上紧下松,每个字竖画拉长成细尖,形似悬

针,这种印章用字被称为"悬针篆"(图 1-27)。这种"悬针篆"与汉代篆的那种端庄典雅的风格大相径庭,出现了柔弱纤细、矫揉造作、体势生硬的特点。但从中可以看出印章文字的线条笔意和印面上大块留白的创作意图,这种印章对后世篆刻艺术创作给予了一定的启示。这一时期的文字还采用隶书入印,如 20 世纪 50 年代南京老虎山 3 号出土的晋代"零陵太守"石质印,如图 1-28 所示。

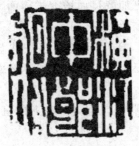
图 1-27 悬针篆

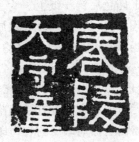
图 1-28 零陵太守印

魏晋南北朝时期私印的印式有套印、六面印,还出现了印体四面雕有纹饰,如图 1-29 所示。

汉代篆刻取得空前绝后的艺术成就,使中国古代篆刻艺术走向顶峰。然而,印章的发展从汉代以后到魏晋南北朝出现了明显的衰退趋势。魏晋南北朝时期的印章印文乖谬,形制紊乱,錾凿粗糙,透出一种衰落的草率和粗野。走向衰退的另一个原因则是因为自东汉蔡伦改进了造纸术后,纸张的应用就比较广泛,钤有色印章开始得到发展。罗福颐在其编著的《古玺印概论》中载:敦煌石室收藏《杂阿毗昙心论》经卷之末及经卷之背部盖有"永兴郡印"朱文官印(图 1-30)。由于这些因素,中国篆刻艺术发展史在魏晋南北朝走向了衰落。

图 1-29 印体四面雕有纹饰

图 1-30 朱文官印

第五节 隋唐宋元时期的篆刻艺术

隋唐宋元时期(公元 581—1368 年)篆刻艺术的发展虽然经历了 880 余年的时间,但仍处于一种衰落时期,原因大致有两个方面。

　　一是书法艺术的发展，楷书、行书、草书等字体已经日臻成熟并盛行，篆书也被较为简化的其他字体取代，人们对篆书的运用相应变少，文字的书写习惯已经远离秦汉时期的篆隶字体，大部分人对篆学的审美能力还达不到，一般的制印工匠和理印官员由于自身艺术修养的欠缺，将低俗习气带入制印领域。

　　二是随着造纸术的出现和进步，纸张已成为重要的书写用品，印章也不再用于封泥，而是将印章蘸上印色后钤于纸上。为了使印章钤于纸上更加醒目而增大了印面，导致了印章布局很难处理，印文出现纤弱细瘦、屈曲盘绕、呆板平庸、毫无生气可言。

　　明代甘旸《印章集说》载："唐之印章因六朝作朱文，日流于讹谬，多屈曲盘旋，皆悖六义，毫无古法，印章至此，邪谬甚矣。"元代印学家吾丘衍云："后人不识古印，妄意盘曲，且以为法，大可笑也。"可见这一时期印章气象彰显衰落之势。

　　隋唐宋元时期的官印没有沿用隋代以前的印章旧制，而是把秦汉时期的官职印逐步改变为以官府衙门名称为印文的官司印，如图1-31所示。

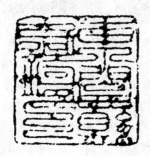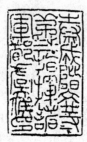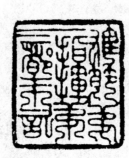

图1-31　隋唐官印

　　官职印是指以官职名称为印章文字的官印，如某某郡太守、某某司徒、某某右尉、某某县令等。官司印则是指以官府衙门名称为印章文字的官印。如某某郡印、某某州印、某某府印、某某县印等。官职印是由朝廷颁发给官吏本人佩带的印章；官司印则存放于官府衙门内，设有专职官吏掌管，规定不得用于私人文书，而且制订了严格的保管和使用制度。

　　自隋唐实行官司印后，宋、元、明、清一直沿用下来。无论官员如何升迁、调动、上任，其官司印仍留在官司衙门内，留与继任官员使用。隋唐时期的官印和私印，一般都称印，只有皇帝才称玺。武则天称帝后，认为玺字与息字读音相同，而息又和熄灭、死亡有关，因此在改制后的延载元年（694年）将玺改为宝。

　　隋唐宋元时期的私印与这个时期官印的风格、形式已经逐渐分离。宋元时期，官印的印文呆板造作，官气太重，毫无艺术性，而私印逐渐向文人篆刻艺术领域转变。自秦汉以来私印一直比官印的形式、风格更灵活多样，隋唐宋元时期尤为突出。

　　隋唐私印传世极少。唐宋时期，由于皇帝雅好书画，富于收藏，出现了专门的书画鉴藏印。文人士大夫也开始使用并介入印章的制作，他们既不属于一般官印的"板"，又不甘于一般私印的"俗"，当然也不满足于先前印章的形式与使用方法，从而逐渐产生了许多全新的印章形式。除了姓名印外，还出现了收藏印、斋馆印、字号印、词句印等。这些印章在形式上大致存在两种追求，即对唐代朱文官印的模仿和对汉代白文印的效法，前者与唐代篆书的复兴有关，后者则与金石学的兴起有关。作为实用的私印，唐宋以后，特别是到了元代，隶书印、

真书印越来越为人们使用,并逐渐演化为最简朴的"元押",它作为私印以极为简单的形式表现发挥出了独特的审美趣味。

隋唐宋元时期的钮制仍然沿用了魏晋南北朝的鼻钮样式,也就是在印背当中铸一个直柄,便于拿着印柄来钤印。印钮的形制自唐至元逐渐增高,大多呈板状,没有穿孔,印背均凿铸有年号和制印的地方,由于印章体积增大,重量加重,不再适合佩带于身,故多藏之于匣内,并设专人掌管。

一、隋唐官印

隋唐官印存世非常少。隋朝短暂,宋代宋敏求的《春明退朝录》记载,唐代要上缴废印,一律送至礼部员外郎,先在厅前的大石上碎其字,然后再销毁,故传世的隋唐印更少。清以前很少有这方面的资料,清代瞿中溶《集古官印考》收录了唐以来的官印100多方,但只有考证,不见印文。1916年罗振玉著《隋唐以来官印集存》收录有280多方隋唐官印,有关隋唐以来的官印才有专书著录。

隋唐官印的一个特点是尺寸明显增大,一般在5～6厘米。另一个特点是改用朱文,这是因为南北朝后纸张代替了竹木简,废除了泥封之制,开始用印色直接钤盖在纸上。在纸上钤印,朱文较白文更清晰醒目。又由于纸用面积都较大,以往的小印很难与之协调,印面自然也较汉魏时放大了许多。尺寸的扩大,细朱文篆体布白显得太疏,所以隋唐以后的官印逐步脱离了汉印风貌。为了追求章法上的匀整,对疏处以屈曲盘绕的笔画充实之,萌发了"九叠篆"的早期形态。

隋唐官印的印文仍以标准小篆为主,如图1-32所示,篆法圆劲朴茂,结体行刀自然流畅,体势较为自由,显得拙朴生动。它既不像汉魏时代那样方正取势、印面布满,转折角度非常分明,也不像宋元以后官印那样过于追求"九叠文"的形式,而是较少模式化,印的边栏也与印文基本相同,整体上谐调统一,气势浑然,有一定的艺术价值。

南齐·永兴郡印 隋·广纳府印 唐·广琴州之印

图1-32 官印

 拓展知识

朱 记

唐宋朱记如图1-33所示。

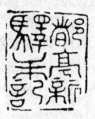

五代·右策宁州留后朱记　　　五代·通远军遮生堡铜朱记　　　宋·都亭新驿朱记

宋·寿光镇记　　　宋·驰防指挥使记　　　宋·拱圣下七都虞侯朱记

宋·都检点兼牢城朱记　　　宋·州南渡税场记　　　宋·乐安逢尧私记

宋·义振左第一军使记　　　南宋·建炎宿州州院朱记　　　辽·开龙寺记

辽·安州绫锦院记　　　金·北京楼店巡记

图1-33　唐宋朱记

唐宋官印中有的末尾不用"印"字,而用"记"或"朱记",后人称为"朱记"。当然,这个"朱记"与泛指唐宋以后印章蘸红色印泥,钤于纸帛上,显得殷红醒目的那个"朱记"是两回事,这两个"朱记"的概念是完全不同的。

唐宋朱记,具有特定的格式,它的主要特征为:不全用篆书入印,以隶书或楷书入印;印文较少盘曲折叠,章法结构拙朴自然,不作刻意安排;四面多是长方形状;印文最末均有"记"或"朱记"的字样。

这类官印多为中下级官印所用,其文字朴实、稚拙,自然真率,无一般官印排叠装饰、基本布满的特征,给人以满不在乎、不经意而为之的感觉,甚而影响了北方的辽、金。但正是这种不事雕饰的风貌,倾倒了后世无数篆刻家。结构随意恣肆,笔画欹斜参差,体势屈伸,无所顾忌,字字体现出童稚之趣,给人以憨态可掬、忍俊不禁的诙谐感。

但这种似跌跌撞撞的不成熟的个体,被有机地组合在一起后,整体无不包含内在的和谐与均衡。它的美正在于有着活泼灵动的气息,在篆法上没有沿袭一般官印的规整、排叠之陈习,不追求横平竖直,布白均匀的模式,在欹斜与挪让中配合默契。有时将笔画隶化或楷化,增加了线条的变化。它的无拘无束,也使不加修饰的章法布白,构成那种极端无序,反而有更高层次的意境之美。它既不同于官印的整肃,也与文人印的典雅相去甚远,却与老百姓的质朴之风一脉相承,是传统民间艺术在印章上的反映。

朱记的独特趣味和意境,为丰富印章艺术做出了贡献,其与众不同的形制,在洋洋大观的篆书印林中独树一帜,开创了隶、楷书入印的先河,启发了后世篆刻家不拘成法,勇于创新的思路。

参考资料:刘江.中国篆刻聚珍:隋唐宋印[M].杭州:浙江人民美术出版社,2016.

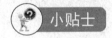

九　叠　篆

隋唐宋元时期官印的印文都为朱文,入印文字书体比较随意,或小篆、缪篆、隶书、楷书,后来出现一种"九叠篆"。九叠篆并不是每一个字都是九叠,有六叠、七叠、八叠甚至十叠以上的都有。这种以"九叠文"入印在宋代得到充分发展,直至元、明两代都承袭这一形式。

沙孟海《印学概论》载:"九叠文不尽九叠,如勾当公事印用七叠;受差委吏印仅六叠;都统之印,万户之印,乃有十叠,又如行军都统印等,则叠数不等,名曰九叠者,以九为数之终,言其多也。"这种以官印文字笔画的折叠多少来显示官职的等级及尊卑,正是封建社会制度落后的印证,艺术性较弱。

参考资料:刘江.中国印章艺术史[M].杭州:西泠印社出版社,2005.

二、唐宋宫廷印

宫廷在书画作品上钤印,应该说始于唐而盛于宋。唐太宗曾自书"贞观"二字的联珠朱文印,命玉工刻成后,专门盖在内府珍藏的书画典籍上。之后,唐玄宗有"开元"长方印专门

用作鉴藏名迹的记号。张彦远《书法要录》引窦臮《述书赋》载："贞观、开元,文止于二。"

宋朝皇帝徽宗赵佶雅好书画,喜欢在御府收集的名书画上和自画的作品上加盖鉴藏印。因此,宋徽宗时代御府装卷,常常钤有许多印章,琳琅满目。特别是手卷形式,在绫天头、前后隔水、本幅和赗(dàn)尾纸等位置上,内府各印的钤印几乎成为一种固定的模式。最多见的有"大观""颐和""宣和"等联珠形式的小玺印和一枚圆形双龙印。宋高宗也有"绍兴""御书之宝"等鉴藏印。唐宋宫廷印如图1-34所示。

唐·贞观　　五代南唐·建业文房之印　　宋·宣和　　宋·宣和

宋·双龙玺　　宋·绍兴　　宋·政和

图1-34　唐宋宫廷印

三、辽宋官印

宋代官印的尺寸也较大,这是沿袭隋唐以来官印的特点。因文多九叠篆,也称上方大篆。一般小篆书体往往有疏有密,结体不易布满。所以就把篆字笔画来回弯曲盘绕,使得四面充实,布白对称饱满,均匀整齐,具有装饰性的美感。

这种繁复重叠的印文又使人难以辨认,有防奸辨伪的作用,加上巨大的形制,配以比印文宽出3~4倍的粗边栏,显示出官府衙门的庄重整肃、森严而不容轻视的气势。另外"九"为数之终极,也有"乾元用九"的含义,以此暗示皇权的至高无上和"久远",这种带有封建文化背景的印章形式,迎合了封建统治者的心态。所以,从宋元明清时期的官印,一直沿用九叠篆印文。

宋代的官印字形清晰,易于辨认,从其叠篆格式看,虽然较唐代进步了,但却远未达到宋元时期叠绕环曲,不留空隙的地步。这种官印本身就具有较强的艺术气质,加上当时铸印的匠师们以此为职业,在无数次制作中,以盘曲环绕的文字艺术美,再综合自己的艺术构思,使美的东西得以升华,更有一些职位较低的官印,如"军资库印"等篆字极少盘曲,线条圆润浑厚、自然流畅,甚为可爱。因此,宋代官印所具有的篆法自然流畅,讲究线条丰润圆通的独特风貌,蕴藏着无数工匠不自觉的审美情趣和追求,蕴藏着他们在长期实践中迸发出的艺术火花。

在中国篆刻艺术史上,宋辽古印完全能占据一席之地。另外,值得一提的是宋代官印的款识,其字体凿刻得歪歪斜斜,自然朴拙,有的带有明显的落刀、起刀、刀锋偏侧的特征,粗细顿挫变化多端。这些出自当时工匠之手的凿款,开了印章刻款的先河,这一形式的崛起和流行,为边款艺术的发展奠定了基础,成为印章艺术不可缺少的一个组成部分。这是宋代官印对篆刻艺术的一个不可磨灭的贡献。辽官印形式上与宋官印基本相似。宋辽官印如图 1-35 所示。

宋·新浦县新铸印　　　宋·都纲库给纳部　　　宋·平定县印　　　宋·宜州管下羁縻都黎县令

宋·仗库会同　　　　宋·军资库印　　　　宋·上明图书　　　辽·清安军节度使之印

图 1-35　宋辽官印

四、金、元官印

金代官印总体上是沿袭继承了辽宋旧制,尤其对宋官印的借鉴较多,这是由于宋金对峙的结果。宋朝深厚的文化、思想、礼制、工艺方面的根基,顺理成章地要影响文化气质稍弱的金人,为金人所仰慕、效仿,印章自然也不例外,而且可以折叠盘曲的篆文较严格的小篆更易于被金人接受。因此,金代用九叠篆入印十分盛行,而元代则是沿用于蒙古文入印。于是,在金元时期,九叠文成为一种定制。

金代官印的印材有金、玉、银、铜。皇帝玺印用金,称宝,如金世宗作大金皇帝万世之宝,系龙钮;太子之宝为龟钮;洸王之印为驼钮。一般官印用铜,为长方形板状钮。钮顶常刻"上字"。

金代早期官印布白整齐大方,篆法流畅秀丽、纯熟自然、典雅庄重,给人以美感,当是出于名家之手。如"汝阴县印""勾当公事之印"等印线条拙朴生趣,盘曲方中寓圆,打破生硬呆板之病,印面字的笔画排叠匀满有序,却富于变化,显得疏密有致、灵动自如,打破了人们对金代官印的看法,展现出了较高的艺术审美情趣。

在元代官印中,除了用汉文篆书外,还采用八思巴文入印。元官印大多为实用品遗物,而非出自墓葬品。金元官印如图 1-36 所示。

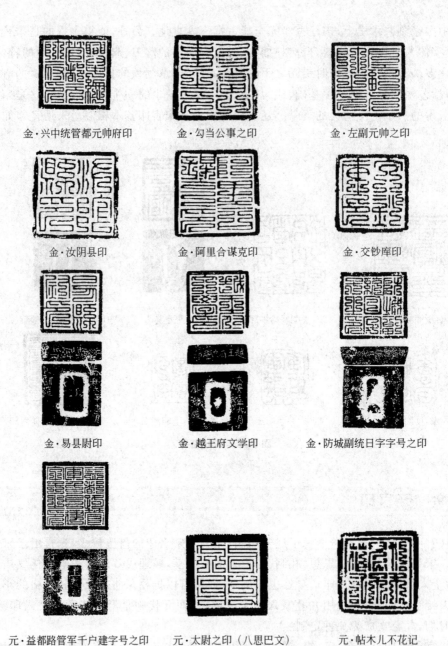

金·兴中统管都元帅府印　　　金·勾当公事之印　　　金·左副元帅之印

金·汝阴县印　　　金·阿里合谋克印　　　金·交钞库印

金·易县尉印　　　金·越王府文学印　　　金·防城副统日字字号之印

元·益都路管军千户建字号之印　　　元·太尉之印（八思巴文）　　　元·帖木儿不花记

图1-36　金元官印

五、唐宋文人士大夫印

唐宋文化艺术兴旺发达，上层社会盛行雅好书画之风。这一时期，文人、书画艺术家辈出，书法、绘画等艺术珍品繁多。印章作为一种独特的艺术样式，与之密切相关，自然要进入他们的行列。因此出现了鉴藏、室名、别号印等收藏鉴赏印。

　　唐宋官印相对于秦汉官印而言,已成日薄西山之势。因为官印形制单一、呆板,不完全属于艺术,它所体现出来的艺术欣赏性只是一种不自觉的行为,而非主观上的追求。官印以外的名印、字号印、闲章,形式多样,尤其是字号印、闲章则为宋代文人艺术家所独创,具有相当高的艺术成就。

　　这一时期的文人士大夫的印一般仍交由印工制作,但不再拘泥于官印的宽边朱文,而是朱白文都有,多种风格兼容并蓄,在文字的使用上表现出很大的灵活性和兼容性,融合了大篆、小篆、摹印篆等多种字体,和以九叠篆为唯一标准的官印相比,丰富了很多。图1-37所示的唐宋文人士大夫印体现出这一时期文人群体的审美取向。虽然流传不多,但它对篆刻艺术的贡献却很大。另外,它们沿袭古人风尚,反映出对金石学与印章的关系以及对印章自身的艺术美的追求,这无疑与战国、秦汉玺印一脉相承。

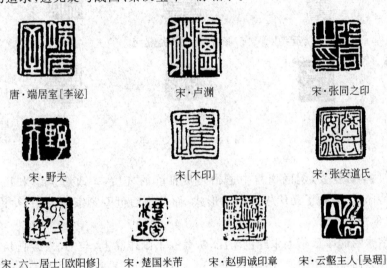

唐·端居室[李泌]　　　宋·卢渊　　　宋·张同之印

宋·野夫　　　宋[木印]　　　宋·张安道氏

宋·六一居士[欧阳修]　　宋·楚国米芾　　宋·赵明诚印章　　宋·云壑主人[吴琚]

图1-37　唐宋文人士大夫印

六、元代文人印

　　元代文人印以元朱文为主,如图1-38所示。元朱文印实际上是萌发于宋代,在元代深受吾丘衍、赵孟頫倡导。吾丘衍所著《学古编》对古印的篆法、格式等作了论述。其中《三十五举》叙列汉印篆体与印式的纲要,是最早研究印章艺术的专著。不仅如此,吾氏还有"小篆精妙,当代独步,不止秦唐二李间"之美誉。

　　赵孟頫虽然不是一位集写刻于一身的篆刻家,但是他在书画方面的精深造诣和对印章艺术的深刻思考,引导了印章艺术步入传统的正道上来。他十分推崇汉魏印的典型质朴之意境。他亲手篆写印文,交由印工完成的印章形态优美、风格典雅,一反当时印章刻意追求形式主义的弊端。

　　从赵孟頫遗留下来的篆书手迹,以及对照他的书画作品所用的印章文字可以看出,其印章的篆文书体与古玺印尽管形貌不同,却有其精气,可谓在传统印学基础上开辟出一条新路。赵孟頫的篆写风格明显受到李阳冰篆法的影响,笔势圆转流畅,线条工细劲健,无疲软

元·布衣道人[吾丘衍]　　元·吾衍私印[吾丘衍]　　元·赵氏书印[赵孟頫]

元·赵子昂氏[赵孟頫]　　元·赵孟頫印　　　元·赵[赵孟頫]

元·松雪斋[赵孟頫]　　元·松雪斋图书印[赵孟頫]　　元·方外司马[王冕]

元·王冕私印[王冕]　　元·会稽佳山水[王冕]　　元·王元章氏[王冕]

图 1-38　元代文人印

之病,章法布白匀称稳妥,婉丽娟秀中透出高贵雅静的气质,一改唐宋以来九叠篆的旧习。正是这种独特印式,影响了元代朱文印的形式,而且为后世篆刻家所效法,并称这种风格为"元朱文",也称"圆朱文"。

这些文字秀丽的印章蘸上朱红色印泥,钤盖在书画作品上,与书法、绘画相映衬,实开文人在书画等各方面全面用印之先河,体现了赵孟頫这位大艺术家多方面的修养和对印章艺术书法美及章法美的追求。正是由于吾丘衍与赵孟頫的巨大影响,以传统印为正宗的审美观为元代士大夫文人普遍接受,元代文人用印采用"元朱文"格式成为一大趋势,而且至今依然为许多篆刻家所效法。

相传文人真正自己动手刻印始于王冕。王冕(1287—1359 年)字元章,号煮石山农、饭牛翁、会稽外史、梅花屋主,浙江诸暨人。王冕出身农家,幼贫好学,当过牧牛娃,也在寺庙做过工,曾夜坐佛膝上映长明灯读书。会稽韩姓得知十分惊异,收其为弟子,遂成通儒。

王冕以画墨梅名扬天下,作品枝繁花密、笔墨简洁淡雅、气息清新。同时还工诗文、精篆刻,著有《梅谱》《竹斋诗集》。他是第一个用花乳石刻印的篆刻家。王冕的同乡刘绩在《霏雪录》中载:"初无人,以花药石刻印者,自山农始也。"又言:"山农用汉制刻图书,印甚古。"花乳石脆软细腻,容易受刀,表现刀法韵味效果极佳,从而把篆刻创作从写篆到用刀两个过程合二为一完成。这一印材的发现,使治印艺术很快在文人当中普及,为以后流派篆刻艺术高潮的到来奠定了基础。

王冕传世的绘画作品中很多钤有画家自刻自用的印章,如"王冕私印""王元章氏""方外司马""会稽佳山水"等印,从中可以看出,这些印颇有汉代铸凿之味。这些印不仅吸取汉代法度,表现了汉印的神采,而且也能体现出他的风格。可塑性极好的花乳石,通过王冕精深

的笔墨技法和挥运自如、痛快淋漓的刀功,的确如刘绩所言,令观者大为叹服,是隋唐以来的印章中少有的精品。

七、宋元花押印

花押印又称为署押印,它起源于宋代,盛行于元代,刻有花押样式的特殊格式的一种私人印章。所谓花押,就是"用名字稍花之",它是将个人姓名或字号经过草写,改变成类似于图案的符号。其最初的形态是南北朝时期的凤尾书,又名"花书"。这种印除具有一般印章的功能外,还有使外人不易识别和难以摹仿的作用。

元代盛行花押印的原因,是因为做官的蒙古人、色目人很多不认识文字,也不擅执笔签字画押,于是就在象牙或木头上刻上花押来代替执笔签字。明代陶伸仪《南村辍耕录》中载曰:"为官者,多为不能执笔花押,例以象牙或木刻而印之。"由于元代的盛行,故俗称"元押",如图1-39所示。此外,元代还有用蒙古文刻成古代符节形式的印,从中剖开,双方各执一半,以为"持信",称为"合同印",也属于押字印一类。

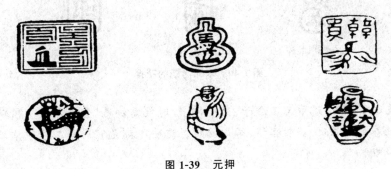

图 1-39　元押

花押印皆为朱文,形状多种多样,如图1-40所示。从元朝押印来看,大体上是长方形的,有的仅一个汉字,有的仅刻花押,有的上部刻姓氏、下部兼刻花押。这上部的文字无论用楷书、隶书甚至篆书,都有一种古拙凝重的风格,为后世创作今体字印章中不可多得的参考资料。

花押印在印学史上有其特殊的地位,尤为文人雅士所钟爱。它为宋元时期开拓和丰富印章艺术形式做出很大贡献。这种印不仅是对肖形印和异形印的发展,而且与肖形印、异形印有异曲同工之妙。特别是印章中那种似文非文、似图非图的符号图案,有力地启发了篆刻家们的思路,加大了印章艺术的内涵和外沿,对以后篆刻艺术流派百花齐放、万紫千红的繁荣面貌起到了促进作用。这种花押印到明清则逐渐变少,明清时期流传下来的仅见一方明朝末代皇帝崇祯用的玉押。

　小贴士

会 子 印

宋代时期出现了"会子印"和"粮料院印"。"会子印"的种类有国用印、检察印、库印、合

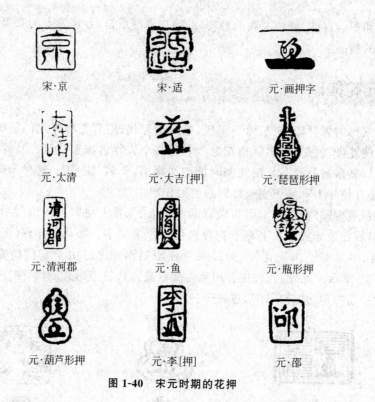

宋·京	宋·适	元·画押字
元·太清	元·大吉[押]	元·琵琶形押
元·清河郡	元·鱼	元·瓶形押
元·葫芦形押	元·李[押]	元·邵

图 1-40　宋元时期的花押

同印。宋代发明了纸币,纸币又名会子、交子,发行时就需加盖"会子印"。"粮料院印"是北宋时期负责统筹国家财政、掌管官俸、军饷的印。这些印都是官府的工作印章,不是具体反映官员的官司印。

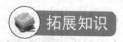 拓展知识

鉴　藏　印

随着经济文化的发展,隋唐宋元时期的印章开始应用到书画鉴藏上,唐太宗有自书"贞观"二字连珠印,玄宗有"开元"二字印,唐内府收藏印还有"翰林""秘阁""集贤""宏文"等,南唐李后主有"建业文房之印"等印,宋太祖有"秘阁图书"印,宋徽宗有"政和""宣和"印,宋高宗有"绍兴"等印。

君王所好,下必仿效。鉴藏印很快就在唐宋元时期流行起来。唐代窦臮(jì)在《述书赋·印记》中载:"张怀瓘'张氏永保'印,'任氏言事'印,'窦蒙审定'印,'安国亭侯'印,'猗猭刘郑'印,刘绎'彭城侯书画'印,李泌'邺侯图书刻章'印和'周昉'印等。"其后有唐代张彦远著《历代名画记》卷三中有《叙古今公私印记》篇,其中也有《印记》中所述之印,宋代苏东坡有"赵郡苏轼图籍",米芾有"米氏审定""米芾之印""米姓之印""祝融之后",如图 1-41 所示。贾似道有"秋壑图书""秋壑珍玩"印,郭熙有"郭熙图书"印,元代画家赵孟頫有"松雪斋图书"印,王冕有"竹斋图书"印等。

参考资料：刘江. 中国印章艺术史[M]. 杭州：西泠印社出版社，2005.

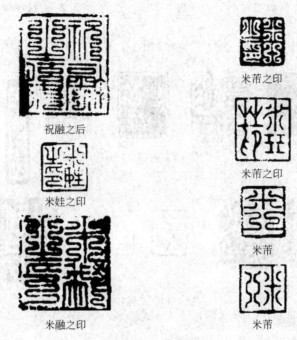

祝融之后

米芾之印

米娃之印

米芾之印

米融之印

米芾

米芾

图 1-41 鉴藏印

隋唐宋元时期，由于文人印章的兴起，文人的参与对于篆刻艺术理论起到了推动作用，一些文人对篆刻艺术进行了总结和研究，形成了篆刻理论研究成果。

记述印章艺术有唐代窦臮著《述书赋》中的《印记》，唐代张彦远著《历代名画记》卷三中的《叙古今公私印记》，宋代杨克一编录有《集古印格》，宋代王俅撰《啸堂集古录》载汉印三十余枚，宋代王厚之（顺伯）的《复斋印谱》一卷（一说即《汉晋印章图谱》），宋代吴睿（孟思）著《印文集考》；宋代姜夔揖《姜氏集古印谱》；元赵孟頫辑著《印史》，元吾丘衍（子行）著《学古编》，元吴福孙（子善）的《古印史》。由于唐宋元时期的篆刻理论的发展，推动了篆刻艺术的发展，对明代印章艺术的快速发展具有深远意义。

 拓展知识

实用章与艺术章的分水岭

印章的发展到了宋元时期，出现了如米芾、赵孟頫这样的书画大家，他们将印章的优劣，看得非常重要，并积极参与印章的创作，亲自设计印稿、篆写印文，请印工篆刻。

元代的画家王冕以乳石（青田石一类）作印材，开创了文人自己篆刻印章的先河，从此花鱼琢玉专属匠师的活被文人学士们所爱，研朱弄石成为一时雅尚。

明代篆刻家、书画家文彭尤精篆刻，风格工稳，与何震并称"文何"，多刻石章，为后世所推崇，称为流派印章的开山"鼻祖"。其后何震开创"皖派"，程邃开创"歙派"，丁敬开创"浙

派",邓石如开创"邓派"……篆刻大师如方涌动,正统旁与兹乳不息,开创了印章史上又一个兴盛的新纪元,将篆法推向了新的高潮(图1-42)。王冕以乳石篆刻印章成为实用章与艺术章的分水岭。

参考资料:邓散木.篆刻学[M].北京:人民美术出版社,2006.

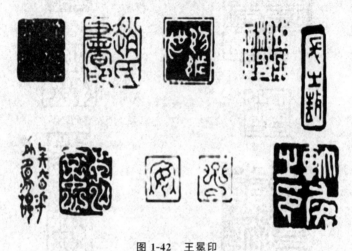

图1-42 王冕印

第六节 明代篆刻艺术

中国篆刻发展到明代(1368—1644年)进入了篆刻艺术创作时期,并形成了各种流派。官印和私印在艺术形式上基本上分离。特别是私印的篆刻艺术创作呈现具有鲜明的风格特色和艺术流派。

篆刻艺术在明代中叶有了新的突破,文彭、何震在印坛上一反浅陋怪诞的九叠文,力追秦汉,开辟了明清篆刻艺术的昌盛局面。自此之后,掀起了一股篆刻艺术的热潮,其主要表现有三方面:一是名家林立,出现了文彭、何震、归昌世、汪关、朱简、梁袠等很多名家;二是印学理论的确立,编制印谱成为风尚,如《集古印谱》。另外,当时的人们(包括篆刻家本人)更重视制印谱,使得印谱像诗集、文集一样,成为个人一种艺术成就的记载;三是书画与印章紧密结合在一起,且要比宋、元考究得多。篆刻作为一种文人艺事,已为人们所接受,求名家篆刻也蔚然成风,故书画家、诗人、文学家以至收藏家,都喜欢收藏印章。

一、吴门派

吴门派的创始人是文彭。文彭的篆刻既承古法,又融入个性,形成了鲜明的艺术特色。文彭在篆刻艺术上的创新,得到了艺术家们的青睐,一时追随效法者众多,后人称文彭为振兴明清篆刻流派的先锋,以后的流派受其影响,其在篆刻史上占有重要地位。吴门派的代表人物还有归世昌(1573—1644年,江苏昆山人)、李流芳(1575—1629年,上海嘉定人)、陈万

言(浙江嘉兴人)和江苏苏州的顾苓、顾听、徐象梅等。

　　文彭(1498—1573年),字寿承,号三桥,长洲(今江苏苏州市内)人,是明代著名书画艺术家文征明长子,曾担任过两京国子监博士,故人称文国博。文彭与父亲文征明,弟弟文嘉都擅长书画篆刻,尤以文彭的篆刻艺术成就最为突出,被推为一代宗师。周亮工《印人传》卷一《书文国博印章后》载:"……印之一道自国博开之,后人奉为金科玉律,初遍天下。"文彭与同时代的何震同为杰出的印学家,世人称为"文何"。

　　印章从设计到篆刻全由自己一手来完成,应该首推元代王冕,其次是文彭。周亮工在《印人传》中记载了文彭治印,初用牙章,自篆文,请别人奏刀。相传文彭在南京国子监时,于西蠕桥偶然购得四筐石头,该石原为雕刻妇女首饰的灯光冻石。此石不仅外观美,而且极易受刀。文彭以此作石刻印,冻石之名声名远播。从文彭开始,后世刻印者开始大量使用石质印料刻印。

　　文彭治印基本上承袭汉印和宋元朱文印(图1-43),但其风格因为受元人篆刻的影响,对汉印的那种古朴典雅的风格理解的不是十分透彻,其白文篆刻虽不如秦汉篆刻纵横自如,却能看出文彭内心的构思和个性的表现。他的朱文印承袭元代赵孟頫的风格,因而静逸雅丽,秀润流畅,用刀富有变化,一改隋唐宋元印文呆板的习气,呈现一种清丽隽永的美感。文彭印边处理也很自然,有古朴苍厚的艺术效果。据明代沈野记述:"文彭国博刻石章完。必置于椟中令童子尽日摇之。"这说明文彭有意识地追求和借鉴汉代古铜印的古朴、残缺、斑驳的自然风格。

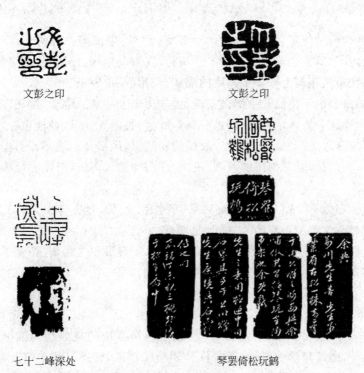

文彭之印　　　　　　　　　　文彭之印

七十二峰深处　　　　　　　琴罢倚松玩鹤

图1-43　文彭印章

　　文彭还是在印侧镌刻边款的首创者。他的行书双刀边款为后人起到了典范作用,如

图 1-44 所示。文彭首创在印章的侧面用双刀刻行书边款,其点画圆润俊美,如毛笔书写一般,无刻凿之痕,犹如古代行书碑帖,印章刻款自文彭始而传于后世。

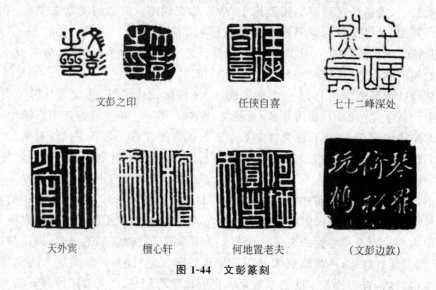

文彭之印　　　　　　　任侠自喜　　　　　　七十二峰深处

天外宾　　　　　　檀心轩　　　　　　何地置老夫　　　　　(文彭边款)

图 1-44　文彭篆刻

二、皖派

皖派开创者为明代何震,继何震之后,有苏宣、程朴、朱简等。到明末,汪关父子一变何震之法,专攻汉铸印,以工整流利为其特点。清初,安徽人程邃、巴尉祖、胡唐、汪肇龙努力改变当时的习气,在篆法布局上取得了高度的成就,人称"歙中四子"。

这一时期的诸家由于他们几乎都是安徽籍,故历史上一般总称为"皖派"(或徽派),并宗立派的邓石如因为是安徽怀宁人,所以也有人称其为"皖派"的。这种注重籍贯,忽略艺术风格的划分方法,常常缺乏严密的科学性。故虽同属皖派,风格却截然不同,这是应当注意的。在清代"皖派"影响广泛,浙江山阴的董洵、王声,江阴的沈风,甚至浙派创始人丁敬都受到了极大的影响。

何震(1530—1604 年)是一位职业篆刻家,字主臣、长卿,号雪渔山人,安徽婺源(今属江西婺源)人。何震与文彭关系在师友之间,是明代中叶与文彭齐名的篆刻大家,人们将他与文彭并称为"文何派"。他的篆刻得益于文彭,又吸取了秦汉印之精华,拓宽了其艺术创作的道路,形成了丰富多彩、形式多样的艺术风格(图 1-45),是一位集大成的篆刻家,在篆刻史上举足轻重。

何震在艺术上与文彭相同,主张篆刻以秦汉印为宗,以"六书"为准则,曾提出"六书不精义入神,而能驱刀如笔,吾不信也"之说,其意思是强调篆法的规范性和准确性。何震的篆刻,章法平实质朴,受汉印影响,他的篆刻汉铸印韵味淳厚,线条变化丰富。冲刀猛而有力,有苍秀之气;切刀坚实沉稳,气盈力足。何震能不断学习古人而创作出新,化古为今,风格多变,力矫印坛乖谬浅陋的时弊,如图 1-46 所示。

何震的艺术成就主要表现在刀法上。他首创切刀法,富金石味,苍劲朴厚,工稳匀称,由

笑谈间气吐霓虹

听鹂深处

西方之民

何震之印

采芝馆

吴之鲸印

无功氏

放情诗酒

水木湛清华

玉壶斋

云中白鹤

汤焕之印

图 1-45 何震篆刻

图 1-46 何震印

此可以看出何震对篆刻创作极为严谨。何震在篆刻艺术上还致力于理论研究,著有《续学古编》。由于何震在篆刻艺术方面独树一帜,风格别具,堪称印学一代宗师,世人也称其为新安印派,也称黄山派、徽派、皖派。新安印派印人较多,追随者如梁袠(音 zhi,秩)、苏宣、程林、江皓臣、汪镐京、吴午叔、朱简、程朴、汪关、汪泓、金光先、陈文叔等人。后来汪关、朱简、程邃在篆刻艺术上又独张门户,自立风格。

苏宣(1553—约 1626 年),字尔宣,又字啸民,号泗水,又号朗公,安徽新安(今歙县)人。苏宣秉承家学,自幼喜读书及击剑,其篆刻曾得文彭亲自传授,同时又受何震的影响,并曾有机会从顾从德、项元汴等处纵览过秦汉玉玺,深得艺术三昧,是当时仿汉印热潮中涌现出来的杰出篆刻家。苏宣在他的《印略》自序中说:"乃取六书之学博之,而寿承先生则从谀之,辄试以金石,便欣然自喜。既而游云间(松江)则有顾氏(从德),橘李(嘉兴)则有项氏(元汴),出秦汉以下八代印章纵观之,而知世不相沿,人自为政。如诗,非不法魏晋也,而非复魏晋;书,非不法钟王也,而复非钟王。始于摹拟,终于变化。变者逾变,化者逾化。而所谓摹拟者逾工巧焉。"

苏宣在篆刻印章中,将冲、切刀法相互结合,体现了气势雄强,沉着凝练的风格,成为当时仿汉印的杰出代表人物,特别是松江、苏州、嘉兴一带受他影响的篆刻学者较多,被后世列为"泗水派"(图 1-47)。在当时与文彭、何震鼎足称雄,是明代万历年间印坛公认的三大主流派之一。苏宣著有《苏氏印略》四册。马新甫、施凤来、姚士慎、曹远生为之作序,受他影响的篆刻家有程远、何通、姚叔仪、顾奇云、程孝直等人。

朱简,字修能,号畸臣,后改名闻,安徽休宁人,明代杰出的书法篆刻家、印学理论家。他的篆法取周、秦、汉篆入印,刀法在何震、苏宣切刀的基础上,创短刀碎切刀,线条劲挺毛涩,却无破碎之嫌。在小切刀的运刀中,常略微改变方向,刀笔交融,富有笔墨情趣。朱简潜心于文学,尤精古篆,对古玺印考证、篆法研究、章法探讨、真赝辨别、谬误勘正等诸方面都有所成就。朱简一方面在篆刻创作上有着极高的成就,另一方面也是杰出的印学理论家,其著作有《印品》《印书》《印图》《印章要论》《印经》等。

朱简在《印经》上说:"余初授印,即不喜习俗师尚。"说明他在篆刻创作上独具见解。他的印学研究对当时的印学发展和篆刻的繁荣起了很大的作用,对清代的印学研究影响较深远。战国小钤印的界定和归属,即是朱简首先断定的,有"明代第一高手"之誉。清代以丁敬

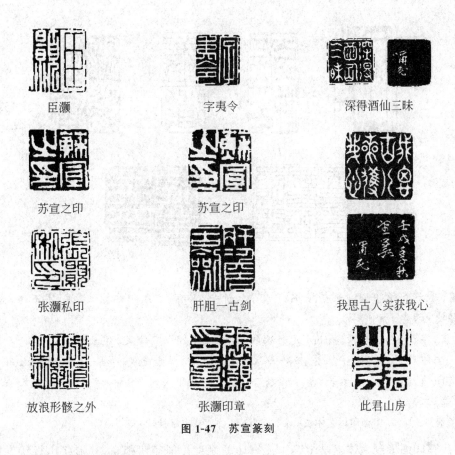

臣灏

字夷令

深得酒仙三昧

苏宣之印

苏宣之印

张灏私印

肝胆一古剑

我思古人实获我心

放浪形骸之外

张灏印章

此君山房

图 1-47 苏宣篆刻

为首的浙派从他的印章风格受到了启发，而且影响甚深。

汪关（生卒年不详），原名东阳，字杲叔。后因得汉"汪关"铜印，遂改名关，更字尹子。祖籍安徽歙县，寓居娄东（今江苏太仓），所以他的流派被称作"娄东派"。汪关篆刻力追汉印，取法汉印中的铸印及经典作品，多数作品取满白和切玉风格。白文印章法工整，稍作并笔处理，风格渊静工致，清新明快，较汉印毫不逊色，却又表现出强烈的个性。

朱文印篆法端正平和、俊丽秀润，每一个笔画均能精致入微，有俊巧醇正之美。汪关的主要成就是在刀法上，冲刀以稳、准、狠见长，且流利光洁，外方内圆，刀刀圆润。他极力反对人为的印面残破处理，艺术面目使人耳目一新，如图 1-48 所示。作品有《宝印斋印式》二卷面世。汪关所创"娄东派"传人有清初沈世和、林皋、吴先声、巴慰祖等。

🔖 **拓展知识**

明代篆刻先后涌现了五大流派，即文彭、何震、苏宣、朱简、汪关。除此以外，活跃在明代印坛还有许多印人如徐官，字元懋，苏州人，撰有《古今印史》一卷；王逢元，字子新，绍兴人；甘旸，字旭甫，南京人，工书法，精篆刻，有《集古印正》五卷，并附有《印章集说》《甘氏印集》《甘氏印正》。

吴忠，字孟贞，歙县人，著有《鸿栖馆印选》二卷。赵宧光字凡夫，号广平，太仓人，有作品集《赵凡夫先生印谱》行世。程远，字彦明，无锡人，著有《古今印则》四册。吴迥，字亦步，歙

图 1-48　汪关印

县人，有《珍善斋印印》《晓采居印印》。苏肇，新安人，有《苏氏印略》。何通，字不违，太仓人，著有《印史》六卷。

梁袠，字千秋，扬州人，著有《梁千秋印隽》。吴良止，字仲足，字丘偶，休宁人，参与编选《考古正文印薮》。沈野，字从先，苏州人，著有《印谈》。金光先，字一甫，休宁人，有作品集《金一甫印选》。程原，字孟长，与子程朴合辑《何雪渔印海》。程朴，字元素，新安人，辑有《忍学堂印选》二卷。

参考资料：刘江. 中国印章艺术史[M]. 杭州：西泠印社出版社，2005.

明代官印的形制大体上是承袭宋元官印的制度。但印钮稍高，其形状由板状发展成杙钮。印背多有印文、年款、监造机构的刻款。印边还有编号，入印字体为典型的九叠篆，官气十分重。明代农民起义军官印也颇具特色，李自成为避父讳，所颁印改印字为契、符、信、记等。入印文字笔拐弯处有棱角。张献忠时期所颁印与明代官印无多大差别。韩林儿率领的农民军建立的宋政权也曾颁发过印章，风格与明代官印一致。

明代篆刻理论也基本形成了体系。史无前例的印学理论所显示的广度、深度、力度，正说明了流派印取得的非凡成果，对清代的篆刻艺术产生深远的影响。

第七节　清代篆刻艺术

清代篆刻（1644—1911 年）是我国篆刻艺术史继明代篆刻之后又一次出现兴盛气象的时代。不过在明末清初，由于战争不断，明代万历年间兴盛的篆刻到清初 70 余年，篆刻艺术遭到严重的破坏。当时有一批篆刻家如丁元公、方以智、万寿祺、吕留良，先后剃度出家，归昌世、祁豸佳归隐乡间，梁褒死于残酷的战火，独立和尚东渡日本。

诸多因素使明末清初的篆刻艺术发展曾出现一段相对停滞的局面。到了清代中期，篆刻艺术开始迅速发展起来，地域分布也比较广泛，艺术表现形式上流派纷呈，先后出现了歙派、邓派、赵派、浙派、黟山派和吴派。同时也涌现出了诸如皋派、莆田派、云间派、虞山派等

一些地方流派,使清代的篆刻艺术出现了百花齐放、争奇斗艳的新气象。

一、清代初期篆刻艺术名家

程邃(1605—1691年),明末清初篆刻家、书画家。字穆倩,又字朽民,号垢区,又号垢道人、青溪朽民、野全道者、江东布衣,安徽歙县人,诗书画印皆精,长于金石考证,收藏甚富,作画喜用枯笔,开创使用焦墨作画的先河。书画用笔凝重厚朴,其治印手段亦有此风格。程邃在治印艺术的表现手法、途径、创作、技巧、文字等诸多方面都继承和发展了文彭、何震,形成了个性的风格和艺术语言,如图1-49所示。

图1-49 程邃印

程邃的印风影响汪肇龙及"扬州八怪"中的篆刻巨臂高凤翰、汪士慎、高翔等人,特别是对后来的邓石如影响至深。在篆刻史上,将程邃与歙县篆刻家汪肇龙、巴慰祖、胡唐合称"歙中四子",又称"歙四家"。虽然这四家风格完全不相同,但后世仍称为"歙派"。

林皋(1658—1726年),字鹤田,又字鹤颠,原为福建莆田人,后居江苏常熟。他的篆刻古雅清丽、疏朗娴静、精巧逸致,多以汉篆入印,印章工整,布局平整稳妥,用刀明快劲挺,纯熟遒劲,印风十分清新,因而印学界将他归入莆田派。当时的书画名家王翚、恽寿平等多请他治印,其印受汪关影响,印风与汪关、沈世和如出一辙,后世称为"扬州派"。林皋有《宝砚斋印谱》二册行世。

高凤翰(1683—1749年),字西园,号南村、且园、南阜老人、丁巳残人、归云老人、废道人、石道人、石头老人、尚左生,江苏扬州人,"扬州八怪"之一,诗文书画篆刻皆工。乾隆二年(1737年),时年55岁的高凤翰右臂因病致残,他以惊人的毅力摸索用左手从事书画印的创作,获得艺术的新生。他的篆刻以秦汉为宗,刀法雄健,结体严谨,以左手所刻印更有古朴奇伟的天趣,显示出其骨力超凡的气质。明清之印坛独此一人。

沈凤(1685—1755年),字凡民,号补萝、别署凡翁、谦斋、相同君、补萝外史、补萝散人,

江苏江阴人。少时曾跟随王澍学习书法,王澍对他的印章很推重,并为他的印谱作序。他客居淮安大程从龙家时,遍览了程家所藏古代铜器、玺印和书画名迹,潜心研习,艺事大进。他对秦汉玺印的传统作过形神兼备的追求,古意盎然,布局灵活多变,用刀冲切并举,印风苍劲浑厚。他还为郑板桥制过很多印章,老年时著有《谦斋印谱》二卷。

汪士慎(1686—1759年),安徽歙县人,字近人,号巢林,又号七峰、甘泉山人、甘泉寄樵、晓春老人、成果里人、溪东外史等,常居扬州,为"扬州八怪"之一,诗书画印均有成就。印章结体打破传统成规,篆法融合小篆与汉缪篆而富有灵动,章法安排严谨稳重,境界很高,平生不轻易为他人治印,传世作品极少。

高翔(1688—1753年),字凤冈,号犀堂,又作樨堂、西堂、西唐、西塘等,诗书画印俱工,尤精篆隶,扬州人。擅画梅和佛像,篆刻取法程邃,严谨中见灵动,古朴苍劲,刀法纯熟。平生治印态度精严纯正,不轻易奏刀,精八分书,工缪篆,晚岁右手病废,字更奇古。有印作收入郑板桥编辑《四凤楼印谱》。

潘西凤(1736—1795年),字桐冈,号老桐,别号天姥山樵,浙江新昌人,居扬州,终生布衣,受业于王澍,善音乐,精竹刻,工治竹印,能以竹制琴。王澍临《十七帖》一通,潘西凤双钩于竹简,摹刻精美,精妙绝伦,嘉庆年间被收入内府,治印刀法尚健,印风朴厚。

吴先声(生卒不详),字实存,号孟亭,又号石岑,湖北江陵人,生活于清代康熙年间。工刻印,用刀明快秀逸,布局工稳静洁、清新秀丽、俊逸盎然。在印学研究方面独有建树,康熙丁卯(1687)年著《敦好堂印论》,康熙乙亥(1695)年著《印证》。

许容,大约生于清顺治年间,字实夫,号默公,又号遇首人,江苏如皋人。善诗文,通六书,书法长小篆,画工山水,治印宗法汉人,又旁参诸前贤,布局疏朗,刀法稳健,时出新意,印文常诸体相杂,时有不协调现象,后人称之为如皋派。康熙庚申(1680)年有《谷园印谱》四本行世,另著有《论篆》《印略》《印鉴》《韫光楼印谱》《篆海破难草》等。

巴慰祖(1744—1793年),字隽堂,又字晋唐,号予籍、子安、莲舫,安徽歙县人,长居扬州。富收藏,通文艺,善仿作古器物。工书画,治印路数较广,深得汉铸印精髓。其章法布局构思严谨精密,刀法工稳爽利。白文印多仿汉印,朱文同元朱文和秦私玺一路,善于取法古铜金文,印章风格工整挺秀、沉着典雅、古朴浑厚、幽逸隽永。其边款以双刀行楷为主,清秀明快。篆刻虽受汪关、林皋影响较大,但也自成面目,有个人特点。著有《四香堂摹印》《百寿图印谱》。

胡唐(1759—1826年),初名长庚,字子西,号醉翁,别署城东居士,安徽歙县人。篆刻得巴慰祖真传。宗秦汉、参宋元,得古玺印形神;用刀劲挺细腻,刀痕不显;布局形式不拘一格,疏密重自然,风貌工整遒劲,秀丽隽美。边款用双刀刻行、楷、隶等小字,尤为精绝。他的篆刻风格比巴慰祖更为娟秀细腻,后世称为"巴胡"。

清代篆刻经过清初文人印章艺术的发展,以及各个流派印章的出现,到了清代中期篆刻艺术出现兴旺。浙派丁敬、皖派邓石如等印坛大师的先后崛起,使这一时期的篆刻艺术更加繁荣,在篆法、技法、章法等方面都已成熟,且富有极为鲜明的艺术个性。

二、清代中期的篆刻艺术发展史

浙派是与皖派同时盛行的著名篆刻流派。浙派兴起于清代乾嘉年间,由丁敬创始,后有

蒋仁、黄易、奚冈等人。黄易是丁敬的学生,蒋仁和奚冈也都师法丁敬,四人的篆刻风格比较
接近,但又各具特色,蒋仁以朴拙取胜,黄易和奚冈则以秀逸著称。因为他们都是杭州人,所
以后世合称为"西泠四家"。又有陈豫钟、陈鸿寿、赵之琛、钱松继之而起,由于他们都是浙江
杭州人,因此后人就把他们连同效法他们艺术风格的印家,总称为"浙派"。丁敬等八人各具
成就,合称"西泠八家"。浙派与皖派一样,都崇尚秦汉玺印,刀法上成功地应用涩而坚挺的
切刀来表现秦汉风貌,以其古朴雄健的风格区别于皖派诸家的柔美流畅,所以有"歙(皖派)
阴柔而浙(派)阳刚"的评论。浙派艺术支配清代印坛达一个多世纪,影响极深远。

　　丁敬(1695—1765年),字敬身,号砚林、梅农、龙泓山人、砚林外史、孤云石叟等,钱塘人
(今浙江杭州)。自幼家贫好学,书画诗文皆精,好收藏,善鉴别,对金石碑刻的探究不遗
余力。

　　在篆刻方面,丁敬针对当时印坛因循守旧,远离秦汉的风气,提出了自己的见解,兼收各
个时代的优点,章法稳重严谨,格调略涩而劲挺,孕育变化,时出新意。丁敬用刀继承了明代
朱简碎刀直切的运刀方法,创造了浙派以切刀为基本的刀法,得生涩苍浑之趣,而一洗妩媚
甜俗之态。他运刀稳实迟缓,缓缓渐进,刀法锋颖明快,行中带涩,印文的线条刀味较浓,变
化丰富,有强烈的节奏美。其篆法方折圆婉,多得隶意;辩法稳健匀帖,无懈可击;丁氏所作,
清刚朴茂,多姿多样,一时主盟印坛,从者如云,奉为"浙派"祖师,如图1-50所示。

图 1-50　丁敬印

　　丁敬的刻边款式较前人有所发展,奏刀前不起稿,以刀代笔,一刀一笔,自然简捷。陈豫
钟说:"至丁砚竹(敬)先生则不书而刻,结体古茂,闻其法,斜握其刀,使石旋,以就锋之所
向。"他的这一刻款方法给后来印人不少新的启示。

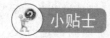 小贴士

丁　　敬

　　丁敬早期的篆刻曾受到皖派篆刻的影响,在他十六七岁时,写有这样一首诗:古人篆刻思离群,舒卷浑同岭上云。看到六朝唐宋妙,何曾墨守汉家文。虽然诗的前两句是赞颂古人,实际上是反映他自己对篆刻艺术的一种"篆刻思离群"艺术思想和抱负,体现了他敢独创的精神,他以切刀法追求秦汉印章的古意开创了一代印风。以质朴清刚、古拙峭折之风,在篆法、章法、刀法诸多方面形成了独特的艺术语言,独树一帜,另辟蹊径。

　　孔云白著《篆刻入门》载:"当徽派盛行之际,有西泠丁敬突起,乃夺印坛盟主之席,开千五百年印学之奇秘,世称浙派之初祖也。"此语对丁敬评估甚高,虽然也有点过于夸张,可从他的印章看出有些作品并不十分成熟,但是,他的篆刻对浙派的影响的确巨大,可谓功绩卓著。丁敬篆刻艺术的崛起,给清代中期的篆刻产生了很大的影响。继而出现了以丁敬为首的"西泠八家"。丁敬著有《武林金石录》《龙泓山人印谱》。

　　蒋仁(1743—1795年),原名泰,字阶平,因有"蒋仁之印"的铜印而改名蒋仁,号山堂、吉罗居士、女床山民,浙江仁和(今杭州)人。蒋仁主要继承丁敬晚年风格较为鲜明的篆刻形式。他小丁敬48岁,曾在丁敬身边服侍,对丁敬的篆刻推崇不备。他说:"砚林居士印,犹浣花(杜甫)诗,昌黎(韩愈)笔。"

　　蒋仁治印,运刀滞涩,印风古秀神韵,崇尚朴厚,学丁敬篆刻,深得精髓,苍劲简拙,自有创意。赵之谦称他:"蒋山堂在诸家外自辟蹊径,神至处,龙泓(丁敬)且不如。"可见蒋仁刻印的技法高妙。蒋仁刻印款,用颜体行书,极富书味,别具一格。他一生不轻易为人制印,故在西泠八家中他的印流传最少。著有《吉罗居士印谱》,收其26方印,作品散见于《西泠四家印谱》《西泠八家印谱》。

　　黄易(1744—1802年),字大易、大业,一字小松,号秋庵,别署秋影庵主、散花淮人、莲宗弟子等。浙江仁和(今杭州)人。黄易为诗人黄树谷之子,诗词出于家学,善篆隶书、山水画,家富收藏,治印学习于丁敬,对宋元各家印都有研究,故其印风格较丁敬、蒋仁又有新意。他以为治印需"小心落墨、大胆奏刀"。所作印章布局平稳自然,善变化,从拙处得巧,得印人精髓;印文突出隶楷笔意,深明缪篆之法而用刀稳健。楷书印款有晋人之风,自成一格。由于黄易与丁敬都研究金石学,又均善刻印,时称"丁黄"。

　　奚冈(1746—1803年),原名钢,字纯章、铁生,号萝庵、鹤渚生、蒙泉外史、散木居士,浙江钱塘人,西泠八家之一。奚冈比黄易小两岁,也曾在丁敬身边服侍过。擅长书法、绘画,篆刻师法丁敬,又旁追秦汉,得丁敬之传,却无丁敬的豪健,拙中求放,淡雅隽永,方中求圆,而秀逸之气跃然于纸上,且自成面目,风格与黄易接近。时人将其与黄易、吴履并称为"浙西三妙",西泠八家之一。

　　陈豫钟(1762—1806年),字浚仪,号秋堂,浙江钱塘(今杭州)人,出生于金石世家,爱好金石文字学,善墨拓,富藏古印、书画、佳砚,工书画。篆刻宗法丁敬,谨守法度,工整秀润,朴拙典雅,印款常作密致细字楷书,极为工秀,印章自成风貌,为西泠八家之一。著有《求是斋

集》《求是斋印谱》等。

邓石如(1743—1805 年),原名琰,字石如,又字顽伯,号完白山人,又有完白、古浣、古浣子、凤水渔长、龙山樵长、游笈道人等别署,安徽怀宁(今安庆)人,是清代杰出书法家和印学家。其篆刻初得父传,早期作品受明代文、何、苏、汪等人影响较多。家贫好学,遍临秦汉碑,精四体书,四体书功力极深,被誉为"国朝第一"。精篆刻,篆法优游不迫,婀娜多姿;章法饱满,恢宏酣畅;刀法苍劲利落,浑脱醇厚。尤能印外求印,以自成一家的篆刻,开创了"邓派",对印坛贡献巨大。晚清篆刻名家吴让之、赵之谦、吴昌硕、黄士陵多受其影响而脱胎自主(图 1-51)。

图 1-51 邓石如印

赵之琛(1781—1852 年),字次闲,号献父、献甫,又号宝月山人,浙江钱塘(今杭州)人。擅长金石文字,工书法,善山水、花卉,能自成一家。篆刻受业于陈豫钟,能集黄易、奚冈、陈鸿寿等各家之长,善于从多方面汲取艺术营养,用刀爽朗挺劲;印文结构不但秀美,还善于应变;章法布局平稳匀称,极尽分朱布白之能事。印款用楷书镌刻,秀劲涩辣。其印作为陈鸿寿所推崇,被后人作为学习浙派刻印的蹊径。其印章风格集浙派之大成,为西泠八家之一。著有《补罗迦室印集》《赵之琛印谱》。

钱松(1818—1860 年),本名松如,字叔盖,号耐青,别号铁庐、西郊、耐清、秦大夫、未道士、西郊外史、云和山人、老盖,晚年号西郭外史,浙江钱塘(今杭州)人。工书画,善琴瑟乐曲,酷好金石文字。篆刻得力于汉印,尝摹刻汉印二千方,在篆刻艺术上,受西泠诸子特别是丁敬的影响较深,创作多是浙派风格,用刀一洗陈法,切中带削,线条的立体感甚强;章法大胆,时出新意;后期风格自成面目,但仍有浙派的印迹。赵之谦曾誉其为"丁、黄后一人"。为

西泠八家之一,著有《铁庐印谱》。

陈鸿寿(1768—1822年),字子恭,一字曼生,又号老曼、恭寿、曼公、曼龚、夹谷亭长、种榆道人、胥溪渔隐,浙江钱塘人。精古文,善书法诸体,能画梅,曾任溧阳知县时,以宜兴砂陶土制紫砂壶,并镌刻铭词,人称"曼生壶",得者珍视如璧。篆刻在师法丁敬的基础上,借鉴汉法,刀法劲挺泼辣,豪迈遒劲,印文点画有动感,突出神态,使浙派风格为之一新,为西泠八家之一。他小陈豫钟6岁,篆刻与之齐名,世称"二陈"。著有《种榆仙馆摹印》《种榆仙馆印谱》等。

三、篆刻艺术顶峰——清代晚期篆刻

篆刻艺术从明代文彭发展到了晚清,约300多年历史,篆刻艺术通过发展和创新,在晚清时期把明清篆刻艺术推向顶峰,从而在中国篆刻史上出现第二次兴盛时期。在清代晚期篆刻成就比较突出的有赵之谦、黄牧甫、吴昌硕、徐三庚、吴熙载等人。

吴熙载(1799—1870年),原名廷,字熙载,避同治帝之讳,50岁后更字让之,亦作攘之,别号让翁、晚学生、晚学居士、方竹丈人、言庵、言甫等,江苏仪征人。吴熙载出包世臣之门,是邓石如再传弟子,善画,工篆书,擅篆刻。篆书纯用邓法,挥毫落笔,舒卷自如,虽刚健少逊,而翩翩多姿,独具风格。

吴熙载篆刻初以汉印为师,30岁后见邓石如的作品,敬佩不已,遂倾心效法邓石如的篆刻,而且在邓派的风格上自成面目。他说:"弱龄好弄,喜刻印章。十五岁乃见汉人作,悉心摹仿十年。凡拟近代名工,亦务求肖乃已。又五年,始见完白山人作,尽弃其学而学之。"

从其印章看,印从书入,极为张扬个性,刀法圆转熟练,气象骏迈。晚他30年的赵之谦在早岁自刻"会稽赵之谦字撝叔印"边款云:"息心静气,乃得浑厚。近人能此者,扬州吴熙再(载)一人而已。"可见赵之谦早年就非常佩服吴熙载。

吴熙载一生刻印以万计,且自成面目;印文方中寓圆,刚柔相济,粗细相间,婀娜多姿,刻白文常作横粗竖细的处理,追求纵横变化;用刀或削或劈,圆转熟练,流畅自然,突出笔意,气象豪迈,发前人所未发(图1-52)。布局应情处理,极富变化。镌刻行草印款,飘逸劲丽。他的篆刻对后世的印学发展产生了巨大的影响,为晚清杰出的印家之一。著有《吴让之印谱》《晋铜鼓斋印存》《师慎轩印谱》《吴让之自评印稿》等。

吴咨(1813—1858年),字圣俞,号哂予、适园,江苏武进人,少家贫,八九岁就能写籀篆,为阳湖派古文家李兆洛的门生。篆刻师法邓石如,常参以金文作古玺印,颇具古雅之气,常出新意。汪昉曾评价他说:"盖其所见金石文字极多,凡点画之微,偏旁凑合,屈折垂缩之细,皆能悉心融贯,虽繁文沓字,位置妥帖,无不如意。"他于篆刻成就最高,可惜英年早逝。著有《续三十五举》《适园印印》和《适园印存》。

徐三庚(1826—1890年),字辛穀,号井罍,又号袖海,别号金罍、洗郭、大横、余粮生、金罍道士、金罍道人、金罍山民、荐木道士等,浙江上虞人。曾游寓杭州、上海、天津、北京、广州、香港等多处鬻艺为生。工书法,尤擅篆刻,善摹刻金石文字,并擅长刻竹。早期曾摹仿元、明之印,后攻汉印,并学浙派,特别对陈鸿寿、赵之琛、邓石如颇有研究。40多岁苦练《天发神谶碑》并参以金冬心的侧笔用法,笔致纤细流利,在吴熙载、赵之谦之外别树一帜。

其印飘逸妍美,疏密分布对比较强,有磅礴之气,刀法精熟,笔势酣畅。时人誉为"吴带

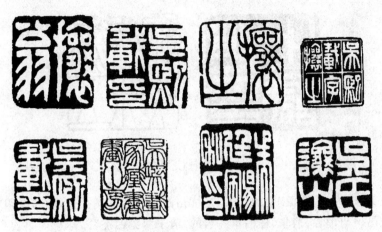

图 1-52　吴熙载印

当风,姗姗尽致"。但由于柔媚有纤弱之感,结构突出"宽可走马,密不容针";他的边款取法在晋唐汉魏间,刀法猛利,自成面目。他的篆刻作品对日本影响较多。1879 年和 1886 年,日本印人圆山大迁、秋山白岩,先后到中国向徐三庚学习篆刻,使他的篆刻艺术在日本广为流传。著有《金罍山民印存》《金罍印撷》《似鱼室印谱》等。

赵之谦(1829—1884 年),清代著名的书画家、篆刻家。汉族,浙江绍兴人。初字益甫,号冷君;后改字㧑叔,铁三、憨寮、又号悲庵、梅庵、无闷等。所居曰"二金蝶堂""苦兼室",官至江西鄱阳、奉新知县,工诗文,擅书法,初学颜真卿,篆隶法邓石如,后自成一格,奇倔雄强,别出时俗。

赵之谦善绘画,花卉学石涛而有所变化,为清末写意花卉之开山。篆刻初学浙派,继法秦汉玺印,又参宋、元及皖派,博取秦诏、汉镜、泉币、汉铭文和碑版文字等入印,一扫旧习,所作苍秀雄浑,青年时代才华横溢而名满海内。赵之谦的篆刻成就巨大,对后世影响深远。近代的吴昌硕、齐白石等大师都从他处受惠良多。

赵之谦初学邓石如,而后上溯汉碑。以赵之性格,不固守一法,更不拘于某家某体,甚至某碑,故其师法汉隶,终成自家面貌。其初期作品能见到的约 35 岁前后作,尚欠火候或形似古人而已。中年《为幼堂隶书七言联》(40 岁)、《隶书张衡灵宪四屏》(40 岁)、《为煦斋临对龙山碑四屏》(41 岁),则已入汉人之室,而行笔仍有邓石如遗意。晚年其正书和篆书沉稳老辣,古朴茂实。

笔法则在篆书与正书之间,中锋为主,兼用侧锋。行笔则寓圆于方,方圆结合。结体扁方,外紧内松,宽博自然。平整之中略取右倾之势,奇正相生。

赵之谦在边款的运用和发挥上也是前无古人,首创魏体,书阳文入款,兼及各类画图,匠心独运,启迪后人,影响深远,有《赵㧑叔印存》等书传世。

尽管赵之谦一生所刻不到四百方印作,但他已站到了清代篆刻的巅峰。其中诸多的经典之作,影响着后来的吴昌硕、黄牧甫、齐白石、赵叔儒、易大厂,直至现在这 100 多年的篆刻史,如图 1-53 所示。

吴昌硕(1844—1927 年),初名剑侯、俊,又名俊卿、别署苍石、昌石、苍硕、缶庐、老缶、缶道人、苦铁、破荷、大聋、酸寒尉等,浙江省孝丰县鄣吴村(今湖州市安吉县)人,是晚清著名画

赵之谦印

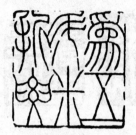
为五斗米折腰

图 1-53　赵之谦印

家、书法家、篆刻家,为"后海派"中的代表,是杭州西泠印社首任社长,诗书画印均自成家数,影响深远。吴昌硕与虚谷、蒲华、任伯年齐名的"清末海派四杰"。

同治四年(1865 年)吴昌硕中秀才,曾任江苏省安东县(今涟水县)知县,仅一月即去,自刻"一月安东令"印记之。同治十一年(1872 年),为了谋生,也为了寻师访友,求得艺术上的深造,他时常远离乡井经年不归。

光绪八年(1882 年),他才把家眷接到苏州定居,后来又移居上海,来往于江、浙、沪之间,阅历代大量金石碑版、玺印、字画,眼界大开。后定居上海,广收博取,诗、书、画、印并进;晚年风格突出,篆刻、书法、绘画三艺精绝,声名大振,被推为艺坛泰斗,成为"后海派"艺术的开山代表、近代中国艺坛承前启后的一代巨匠。

与篆刻家叶为铭、丁仁、吴金培等人聚于杭州西湖人倚楼,探讨篆刻治印艺术,1913 年杭州西泠印社正式成立,吴昌硕被推为首任社长,艺名益扬。

吴昌硕治印初习浙派,继法吴让之,且出入秦玺汉印,借鉴封泥之朴,融入写意绘画情趣,形成了斑驳高古,沉雄壮遒的新面目,即使作小印也有寻丈之势。吴昌硕还开创了修整印面和边栏的法度,即雕即琢,复归于朴,修整时反复斟酌,手段不计,由千雕万琢而奏大朴不雕之效,如图 1-54 和图 1-55 所示。

吴昌硕在 65 岁时题《石鼓文》临本说:"予学篆好临《石鼓》,数十载从事于此,一日有一日之境界。"可见,吴昌硕对《石鼓文》研究颇有心得。他的印章也体现了石鼓文那种高古奇崛、貌拙气雄的意态,印文线条以浙派苍莽滞涩为基础,突出笔意,刀法自如,冲切披削兼使,用钝刀硬入,强化了笔画锐钝、方圆、轻重的变化,表现出古朴、豪迈、浑厚、苍劲的风格。他善于借鉴古人,对封泥印最为有心得,他以封泥印之趣来丰富印章的古拙韵味。他说:"封泥模范尊鼻祖,欹整笔势切磋,古气盎然手可掬。"

他在技巧的表现上,不单是刀法技巧的表现,还用敲击、摩擦、凿、刮、钉等多种手法造成印面残缺破损的古朴之趣,以印章斑驳的形式来表现浑厚的金石味,而且他这种表现没有斧凿的痕迹,而是自然流露,这体现出其高超的艺术修养。正所谓:"既琢且雕,还返于朴。"

吴昌硕在他的"破荷"一印的边款上刻有:"亭破在阜,荷破在手;不破之丑,焉亭之有?千秋万年,破荷不朽!"破即是丑,却是不朽,这是吴昌硕的审美观。他把求古作为手段,创新求变是他的目的。由于吴昌硕的学问好、功夫深、气魄大、识度卓,终于摆脱了寻行数墨的旧藩篱,形成了高浑苍劲的风格,将明清篆刻艺术 600 年来的印学推向一个新的顶峰,成为一代宗师。

图 1-54　西泠印社中人　3.3cm×303cm×7.8cm

（西泠印社藏）（小林斗庵 2003 赠）

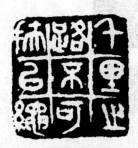　

千里路不可扶以绳　　　　　　古鄁

图 1-55　吴昌硕印

　　吴昌硕的篆刻在日本、朝鲜广为流传，影响极大，对日本篆刻影响较深。日本印人河井荃庐于 1898 年专从日本到上海拜晤吴昌硕，并加入西泠印社，传为佳话。著有《朴巢印存》《苍石斋篆存》《齐云馆印谱》《篆云轩印存》《铁函山馆印存》《削觚庐印存》等。吴昌硕印章如图 1-56 所示。

联珠印缶老

吴俊卿信印日利长寿

雷浚

山阴沈庆龄印信长寿

图 1-56　吴昌硕印章

千寻竹斋　　　　　　　　　千寻竹斋

千寻竹斋　　　　　　　　　千寻竹斋

吴俊卿　　　　　　　　　　俊卿

湖州安吉县　　　　　　　　鲜霜中菊

蕉研斋　　　　　　　　　　曝书[*]

泰山残石楼　　　　　　园丁生于梅洞长于竹洞

图　1-56（续）

　　黄士陵（1849—1908 年），字牧甫，一作牧父，也作穆甫，号倦叟、黟山人、倦游巢主，安徽黟县人。幼承家学，8～9 岁喜刻印，14 岁家道中落，以照相、刻印谋生。吴大澂巡抚广州时入其幕府，协助吴大澂编纂金石书籍，并得到王懿荣、吴大澂指点，遂留居广州。

他早年学丁敬、黄易、陈鸿寿、邓石如、吴让之,印章水平已经较高,尤其对赵之谦仿汉印那种光洁妍美、古气穆然的风格,曾作过细致的研究和摹仿,并以异趣的权量、泉币、镜铭、砖文、石刻等文字参化为用,丰富了作品的意趣,用刀以薄刃疾冲,线条追求畅达爽利,酣畅挺拔,简练朴实中体现圆腴丰厚,以恬静的基调融入险绝、灵动的变化。他善于在平淡无奇的印面中通过恰当的夸张,达到化静为动的效果。

他对印章文字的处理,其成就超过历史上任何一位印学家。他的篆刻与吴昌硕截然不同,吴昌硕善于对印章雕琢、敲击,他却认为:"汉印剥蚀,年深使然,西子之颦,即其病也,奈何捧心而效之。"黄士陵善于将不同器物上的文字加以整理,融为一印中,能根据作品的需要,对文字加以适当改造、简化,甚至以楷字入印,使篆刻作品丰富多样。他以广博的学识和修养形成了自己的篆刻艺术语言。

黄士陵的边款除文辞隽永严谨之外,在技法上也有所更新。他曾以邓石如的双刀刻行书款,又一度用切刀刻楷书款。后受六朝碑影响,以版书刻体入款,以稳健的推刀法使印款含蓄质朴,结体尤见古拙错落。他的印学在广东、香港影响较大。晚年的篆刻颇具特色、独树一帜,后世称之为"黟山派"。著有《心经印谱》《续说文古籀补》《黄牧甫印谱》等。

胡钁(1840—1910年),一名孟安,字匊邻,号老鞠、不枯,又号晚翠亭长、竹外外史,浙江崇德人。工诗文、书法,摹刻宋拓《圣教序》《麻姑仙坛记》《醴泉铭》等不失神韵,于篆刻成就最高,又是著名刻竹能手。方约辑有《晚清四大家印谱》,四大家即吴熙载、吴昌硕、赵之谦、胡钁,由此可见胡钁在清末篆刻界的地位。他的篆刻初师陈鸿寿,以切刀入印,后取法汉铜印,又得益汉玉印,凿印及诏版,刀法挺秀,转折遒劲如铁,尤以白文时匠心独运。

高时显在《晚清四大家印谱》序言中说:"匊邻专摹秦汉,浑朴妍雅,功力之深,实无其匹,宋元以下各派,绝不扰其胸次……而印之正宗,当推匊邻。"这些话语对胡钁的篆刻评价有些过高,虽不能与吴熙载、吴昌硕、赵之谦这三家的篆刻成就相提并论,但他的楷书边款清丽典雅,印章风格与其他三家不同,有自己的篆刻艺术语言,这是难能可贵的。著有《石波小泊吟草》《晚翠亭长印谱》。

第八节　民国时期的篆刻艺术

1912—1948年是晚清篆刻艺术走向顶峰之后,出现的又一个新的历史时期。人们的思想更加活跃,但由于军阀割据,战争频频,为民国时期篆刻艺术的发展带来一些不利因素。但清代篆刻名家进入了民国时期,为民国的篆刻艺术发展起到了一个推动作用,吴昌硕就是从清末进入民国时期的最后一位大师。

这时正是吴昌硕晚年篆刻艺术成熟阶段,在印坛起到了领袖的作用。他的弟子有赵石、陈衡恪、徐新周、李苦禅、赵云壑、陈半丁、诸乐三、沙孟海、谭建丞等。

非正式的弟子那就更多了,如来楚生等,这些人都成为这一时期印坛的主将。处于衰落阶段的"浙派"也涌现出了王褆、唐醉石等具有代表性的大家。赵时棡也是这一时期具有代表性的人物。20世纪20年代末,印坛称吴昌硕、赵时棡、王褆为鼎足三立者。在这一时期能与吴昌硕匹敌者,唯湘潭齐白石,堪称一代宗师。

齐白石(1863—1957年),湖南湘潭人,现代杰出画家、书法家、篆刻家。原名齐璜,号白石、借山吟馆主者、寄萍老人等。12岁学木工,后做雕花木匠,兼习画,也习诗文、书法、篆刻。对这四绝,自认为篆刻第一,诗词第二,书法第三,绘画第四。40岁后周游祖国各地,作山水画甚多。60岁后定居北京,以卖画、刻印为生。生平推崇徐渭、朱耷、石涛、吴昌硕诸家,重视创新,擅长山水花卉、虫鸟鱼虾、蜻蜓蝉蝶等。其篆刻朴茂有力,书法刚劲沉着,诗文画论也有独到之处。曾任中央美术学院名誉教授、北京画院名誉院长、中国美术家协会主席等职。1953年被(原)文化部授予"人民艺术家"称号,荣获世界和平理事会1955年度国际和平金奖,1963年100周年诞辰之际被公推为"世界文化名人"。

齐白石的篆刻初学浙派的丁敬、黄易,后学赵之谦、吴昌硕。从汉《祀三公山碑》得到启发,改圆笔的篆书为方笔;从《天发神谶碑》得到启发,形成了大刀阔斧的单刀刻法;又从秦权量、诏版、汉将军印、魏晋多字官印等得到启发,形成纵横平直,不加修饰的印风。齐白石篆刻章法强调疏密,空间分割大起大落,单刀切石,大刀阔斧,横冲斜插,猛利狂悍,痛快淋漓,创造出一种"写意篆刻"的独特风格(图1-57)。

 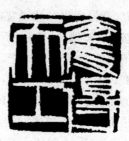 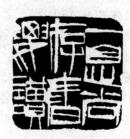

人长寿　　　　　　　夺得天工　　　　　　一息尚存书要读

图1-57　齐白石印

齐白石在其60岁成功地进行了"衰年变法",刻意求变。在70岁时确立迅猛酣畅、大气磅礴、雄壮豪辣的印风,这可谓是"前无古人,后无来者"。他以独特的风格形成了"齐派"篆刻艺术,成为一代宗师。有《白石诗草》《白石印草》《齐白石作品选集》《齐白石作品集》等传世。

赵时棡(1874—1945年),原名润祥,字献忱,后易名时棡,字叔孺,晚号二弩老人,浙江人。擅书法四体,尤精篆隶,以画马及花鸟最佳。篆刻以赵之谦为师,所作印章精谨超逸,工细典雅。20世纪之际,与吴昌硕并称,有"瑜亮"之誉。所刻朱文印,多采用展势,笔画放开,疏密相间,篆法圆转遒劲,隽永流畅,用刀精细,富有金石味。他刻古玺印尤佳,对宋元时期圆朱文的研究发展有重要贡献。

赵时棡还精于鉴赏,收藏商周铜器很多,对金石文字颇有研究。赵时棡还是一位艺术教育家,其弟子有50多人。卓有成效者有陈巨来、沙孟海、叶潞渊、方介堪、张鲁庵、徐邦达等,辑有《二弩精舍印赏》《二弩精舍藏印》《汉印分韵补》《二弩精舍印谱》等,撰有《汉印文分韵补》,1953年出版《二弩老人遗印》。

王褆(1880—1960年),原名寿祺,号维季,字福庵,别号印佣,晚号持默老人,浙江人。其父为晚清进士,幼承家学,早年能绘画,精刻砚,30岁后专攻书法篆刻,对金石、古文字颇有研究,参与清宫所藏金石书画等文物的鉴定评审,大开眼界。1904年王褆与唐源邺、叶

铭、丁仁、吴隐创建西泠印社,力挽"浙派"篆刻艺术颓势,对"浙派"印学有传薪之劳,与吴昌硕、赵时棡鼎足三立。

他的篆刻严谨工稳,飘逸流畅,整饬处显其凝重,有苍老浑厚之致,于茂密中见灵动,笔意、布白、刀法十分契合,自成一家面目。他所刻边款各种书体兼有,独标清丽,刻款如碑版,笔意力求拙重,后世学人称为"新浙派"。他的弟子中有成就者有顿立夫、韩登庵、吴朴堂、谈月色(女)等人。著有《说文部首检异》《麋砚斋作篆通假》,出版有《福庵书说文部首》《福庵藏印》《麋砚斋印存》等。

唐源邺(1886—1969年),字李侯,号醉龙、醉农,别号醉石山农、醉翁、醉石,湖南长沙人。自幼父母双亡,依外祖父宦游居杭州,外祖父为清代翰林,工金石书画,唐源邺受其影响,博学多识,秦汉碑碣一入其目,真伪立判。善画,工书法,精篆刻。早年师从娄县张定,以周秦两汉印入手,规方摹圆,浑厚庄重。

他的印风受"西泠八家"影响颇深,受陈鸿寿、赵之琛影响最多。得陈鸿寿之超逸简古,擅切刀法,纵肆爽利,取赵之琛挺拔工整之势,在民国时期相当有影响。

1904年,年仅弱冠的唐源邺与王褆等于杭州创建杭州西泠印社,继续发扬浙派艺术风格。其篆刻与王褆各领风骚,当在伯仲之间,为当时印坛有成就的篆刻家之一,出版《醉石山农印稿》。

赵石(1874—1933年),字古泥,一字石农,晚号泥道人,江苏常熟人。幼时家贫,仅入私塾3年。后随同乡李钟学治印,李钟又将其介绍给吴昌硕,吴昌硕推荐其到当地名儒沈石友家,一边治石刻砚,一边学习。沈石友为他讲解古物书画、诗文,为时三载。其间为沈氏刻砚铭一百多方,大部分为吴昌硕手笔,可谓砚中珍品。

赵石刻印,受吴昌硕指导最多,得益于封泥印,印文融石鼓、小篆、汉碑额、缪篆于一体,风貌朴茂厚重,气雄力健,苍劲奔放,后将圆笔变为方笔,形成自己的风格,成为虞山一派。其女赵林及邓散木传其衣钵,自辑有《拜缶庐印存》(四十卷)、《赵古泥印存》以及《泥道人印存》。

第九节 当代篆刻艺术

1949年中华人民共和国建立后,篆刻艺术得到了相应的发展。如沙孟海、朱复戡、钱瘦铁、邓散木、陈巨来、诸乐三、来楚生、韩登安、谢梅奴、陈大羽、顿立夫、罗福颐、单晓天、钱君匋、方去疾等,这是新中国成立后的第一代篆刻名家。

20世纪80年代末篆刻艺术出现繁荣活跃的景象。名家辈出,如韩天衡、石开、王镛、陈茗屋、熊伯齐、李刚田、童衍方、黄惇、林健、刘一闻、崔志强等,成为第二代篆刻艺术名家。有了这 批中青年的崛起,全国掀起了"篆刻热",据《中国印学年鉴》(西泠印社出版)统计,仅1986—1992年的5年间,全国性篆刻展共65次,国际性篆刻展55次,地区性展览达330多次,其繁荣景象及盛况可见一斑。篆刻艺术教育由过去的师承关系,发展到院校招收篆刻艺术专业,如中央美术学院、中国美术学院、南京艺术学院、复旦大学等。

钱瘦铁(1897—1967年),名厓,字叔厓,江苏无锡人,篆刻得吴昌硕亲授,苍劲拙朴,险

峻奇崛。与苦铁(吴昌硕)、冰铁(王大炘)同誉"江南三铁",有《瘦铁印存》行世。

邓散木(1898—1963年),名铁,号钝铁、老铁、无恙,30岁后号粪翁,晚年因病截去一足,故号一足等,上海人,晚年寓北京,能词,善回体书,尤精篆刻。印师赵石,篆字师萧锐,其篆刻沉雄朴茂,大气磅礴中兼有清新古拙,潇洒遒劲之致,晚年变法,自成一格,如图1-58所示。

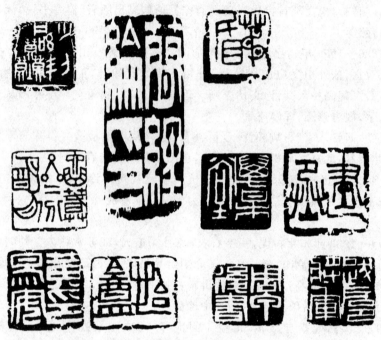

图1-58　邓散木印

沙孟海(1900—1992年),原名文若,别号石荒、沙村、兰沙,浙江人。沙孟海早年即嗜好篆刻,先后问艺于赵时棡、吴昌硕等印坛前辈,对金石、文字学颇有研究。其早年印作深得"劲、润、韵、静、靓"五字之妙。中年以后,浸淫金石,尤深契古玺,印艺与学问相辅相成,乃沙老篆刻艺术的一大特点。曾任西泠印社社长。著有《印学概论》《印学史》《兰沙馆印式》《沙村印话》《近三百年的书学》等。

来楚生(1903—1975年),原名稷,字凫,又字初生,号负翁、然犀、菲叶等,浙江萧山人。寓居上海,书画印皆精,西泠印社副社长,他的篆刻以雄厚的古玺汉印为基础,对晚清流派印及吴昌硕的篆刻研究较深。他能融会贯通,自出机杼,乍看似粗头乱服,实则美不胜收。刀法多变,不拘小节,通过破残斑驳来表现古朴浑厚,开一代印风。其肖形印得汉画像之堂奥,多作佛像,大都粗犷洗练,突出意和神。行草印款施刀如运笔。有《来楚生印存》《然犀室肖形印印存》《来楚生印谱》行世。

陈巨来(1904—1984年),名斝,号塙斋,又号安持,别号安持老人,浙江平湖人。刻印以工细精致雅洁而著称。初从陶惕若,后入赵叔孺门下。早年对程邃、汪关、巴慰祖的印下过功夫,后致力于古玺和秦、汉印,尤以元朱文学习最多。印文娟美,分朱布白、规矩工稳,用刀劲拔而极尽细致。赵叔孺誉之为:"篆书醇雅,刻印浑厚,圆朱文为近代第一。"一

生治印不下三万方。国内许多博物馆和图书馆的收藏印多出其手。他的印章清雅明快，秀挺绰约，流转圆美，婀娜多姿。20 世纪 70 代以后，凡作圆朱文印者，莫不以陈巨来为楷模，上海印坛尤为显著。曾任上海中国画院画师、西泠印社社员、上海书法篆刻研究会会员。1980 年 9 月，他被聘为上海市文史馆馆员。著有《安持精舍印存》《安持精舍印话》《安持精舍印冣》等。

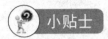

小贴士

印 学 社 团

从 20 世纪初期到当代，篆刻艺术处于一个繁荣时期，印坛十分活跃，其原因之一，主要是 20 世纪 80 年代初各省纷纷成立印社，极大地促进了篆刻艺术的发展和繁荣。从 1913 年西泠印社正式成立至今，据不完全统计全国各地成立印社 325 个，印人约 9600 名。

参考资料：沈传凤. 民国书法篆刻人物辞典［M］. 上海：上海书画出版社，2012.

思考与体会

（1）印章的产生与发展。
（2）实用印章与文艺印章的区别。
（3）简述先秦篆刻艺术特点。

实训作业

（1）选取一方篆刻作品进行品鉴，写出鉴赏报告。
（2）根据所学知识，进入博物馆做玺印讲解员，要求结合当地博物馆馆藏印章，讲述出每个时期印章的特点，熟练讲解出近现代篆刻流派的形成及发展。

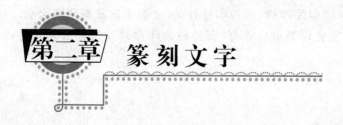

第二章 篆刻文字

➡ 学习要点及目标

（1）了解甲骨文和篆文的产生及特点。

（2）深刻感受中国篆刻文字的审美意蕴和文化内涵。

（3）深入了解中国传统文字，提高自身鉴赏及评价水平。

✎ 本章导读

中国篆刻文字与中国书法的发展息息相关，中国书法是一门以汉字为审美对象的古老的汉字书写艺术。从甲骨文、石鼓文、金文(钟鼎文)演变为大篆、小篆、隶书，至定型于东汉、魏、晋的草书、楷书、行书等，书法一直散发着艺术的魅力。

中国书法是一种很独特的视觉艺术。汉字是中国书法中的重要因素，因为中国书法是在中国文化中产生、发展起来的，而汉字是中国文化的基本要素之一。以汉字为依托，是中国书法区别于其他种类书法的主要标志。汉字的笔画和结构在不同发展时期表现出不同的形态。

中国篆刻及书法艺术的形成、发展与汉字的产生与演进有着密不可分的连带关系。那么究竟什么是"书法"？可以从它的性质、美学特征、源泉、独特的表现手法方面去理解。书法是以汉字为基础、用毛笔书写的、具有四维特征的抽象符号艺术，它体现了万事万物的"对立统一"的基本规律，又反映了人作为主体的精神、气质、学识和修养。

中国文字起源甚早，把文字的书写性发展到一种审美阶段——融入了创作者的观念、思维、精神，并能激发审美对象的审美情感(也就是一种真正意义上的书法的形成)是有记载可以考证的，大约在汉末魏晋之际(约公元 2 世纪后半期至 4 世纪)，但这并不是忽视、淡化甚至否定先前书法艺术形式存在的艺术价值和历史地位。

中国文字的滥觞、初具艺术性早期作品的产生，无不具有自身的特殊性和时代性。就书法看，尽管早期文字——甲骨文，还有象形字，同一字的繁简不同，笔画多少不一的情况，但已具有了对称、均衡的规律以及用笔(刀)、结字、章法的一些规律性因素。而且在线条的组织，笔画的起止变化方面已带有墨书的意味、笔致的意义。因此可以说，书法艺术的产生、存在，不仅属于书法史的范畴，而且也是后代的艺术形式发展、嬗变中可以借鉴与思考的重要范例。

中国的历史进程是一个历时性、线性的过程，中国的书法艺术在这样大的时代背景下展

示着自身的发展面貌。在书法的萌芽时期（殷商至汉末），文字经历由甲骨文（图 2-1）、古文（金文）、大篆（籀文）、小篆、隶（八分）、草书、楷书、行书等阶段，依次演进。在书法的明朗时期（晋南北朝至隋唐），书法艺术进入了新的境界。由篆隶趋从于简易的草书和楷书，它们成为该时期的主流风格。大书法家王羲之的出现使书法艺术大放异彩，其艺术成就传至唐朝备受推崇。

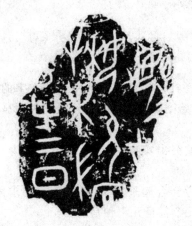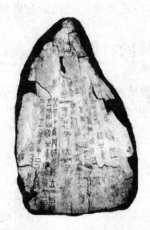

图 2-1　甲骨文字

同时，唐代一群书法家蜂拥而起，如虞世南、欧阳询、褚遂良、颜真卿、柳公权等名家，他们在书法造诣上各有千秋、风格多样。经历宋、元、明、清，中国书法成为一个民族符号，代表了中国文化博大精深和民族文化的永恒魅力。

第一节　甲骨文

甲骨文是商朝（约公元前 17 世纪—公元前 11 世纪）的文字，距今约 3600 多年的历史。商代统治者迷信鬼神，做事以前往往用龟甲、兽骨占卜吉凶，之后又在甲骨上刻记所占事项及事后应验的卜辞或有关记事，其文字称为甲骨文。

殷墟甲骨文是殷王朝占卜的记录，是目前已知的中国最早的成熟的文字，被称为中国古代最早的"档案库"。这些甲骨文所记载的内容极为丰富，不仅涉及商代的政治、军事、文化、社会习俗等内容，而且涉及天文、历法、医药等科学技术。从已识别的约 1500 个单字甲骨文来看，它已具备了"象形、会意、形声、指事、转注、假借"的造字方法，展现了中国文字的独特魅力。

在商代和西周早期（约公元前 16—公元前 10 世纪）以龟甲、兽骨为载体的文献，是已知汉语文献的最早形态。刻在甲龟甲、兽骨上的文字早先曾称为契文、甲骨刻辞、卜辞、龟版文、殷墟文字等，现通称为甲骨文。商周时期人们凡事都要用龟甲（以龟腹甲为常见）或兽骨（以牛肩胛骨为常见）进行占卜，然后把占卜的有关事情（如占卜时间、占卜者、占问内容、占卜结果、验证情况等）刻在甲骨上，并作为档案材料交由王室史官保存（见甲骨档案）。

除占卜刻辞外，甲骨文献中还有少数记事刻辞。甲骨文文献的内容涉及当时天文、历

法、气象、地理、方国、世系、家族、人物、职官、征伐、刑狱、农业、畜牧、田猎、交通、宗教、祭祀、疾病、生育、灾祸等,是研究中国古代特别是商代社会历史、文化、语言文字的极其珍贵的第一手资料。

甲骨文早在商代就以比较成熟的形态通用于我国的中原地区,并与周代的青铜器铭文、战国及秦汉的帛书和简牍文字、魏晋的石刻文字相衔接,从籀、篆、隶书继续演变为今日通行的楷书,成为中华民族传统文化的重要组成部分。

一、甲骨文的特点

从字体的数量和结构方式来看,甲骨文已经发展到有较严密系统文字的阶段。汉字的"六书"原则,在甲骨文中都有所体现,但是原始图画文字的痕迹还是比较明显。

甲骨文的主要特点如下。

(1) 在字的构造方面,有些象形字只注重突出实物的特征,而笔画多少、正反相背却不统一。

(2) 甲骨文中的一些会意字,只要求偏旁会合起来含义明确,而不要求固定。因此,甲骨文中的异体字非常多,有的一个字可有十几个甚至几十种写法。

(3) 甲骨文的形体往往是由所表示实物的繁简决定,有的一个字可以占几个字的位置,也有长短之别。

(4) 因为字是用刀刻在较硬的兽骨上,所以笔画较细,方笔居多。由于甲骨文是用刀刻成的,而刀有锐、有钝,骨质有细、有粗,有硬、有软,所以刻出的笔画粗细不一,有的甚至纤细如发,笔画的连接处又有剥落,浑厚粗重。结构上,长短大小均无一定,或是疏疏落落,参差错综;或是密密层层,十分严整庄重,显出古朴多姿的无限情趣。

虽然甲骨文结体上大小不一,错综变化,但已具有对称、稳定的格局。所以有人认为,严格讲中国的书法是由甲骨文开始,因为甲骨文已具备书法的三个要素,即用笔、结字、章法。

二、甲骨文的发展

甲骨文因镌刻于龟甲和兽骨上而得名,为殷商流传之书迹;内容为记载盘庚迁殷至纣王间 270 年的卜辞,为最早的书迹。殷商有三大特色,即信史、饮酒及敬鬼神。也因为如此,这些决定渔捞、征伐、农业诸多事情的龟甲才能在后世重见天日,成为研究中国文字的重要资料。

商代已有精良笔墨,书体因经契刻,风格瘦劲锋利,具有刀锋的趣味。受到文风盛衰的影响,其大致可分为五个时期。

1. 雄伟期

自盘庚至武丁,约 100 年时间。受到武丁之盛世影响,书法风格宏放雄伟,为甲骨书法之极致。大体而言,起笔多圆,收笔多尖,且曲直相错,富有变化,不论肥瘦,皆极雄劲。

2. 谨饬期

自祖庚至祖甲,约 40 年。这一时期的书法谨饬,大抵承袭前期之风,恪守成规,新创极

少,但已没有了前期雄劲豪放之气。

3. 颓靡期

自廪辛至康丁,约 14 年。此期可说是殷代文风凋敝之期,虽然还有不少工整的书体,但片段的错落参差,已不那么守规律,甚至有些幼稚、错乱,错字屡见不鲜。

4. 劲峭期

自武乙至文武丁,约 17 年。文武丁锐意复古,力图恢复武丁时代的雄伟,书法风格转为劲峭有力,呈现中兴之气象。在较纤细的笔画中,带有十分刚劲的风格。

5. 严整期

自帝乙至帝辛,约 89 年。书法风格趋于严谨,与谨饬期略近;篇幅加长,谨严过之,虽无颓废之病,但亦乏雄劲之姿。

甲骨在使用之前,首先把甲骨上的血肉除净,接着锯削磨平,然后在甲的内面或兽骨的反面用刀具钻凿凹缺。这些凹缺的排列是有序的。占卜的人把自己的名字、占卜的日期、要问的问题都刻在甲骨上,然后用火炷烧甲骨上的凹缺。这些凹缺受热后出现的裂纹就称为"兆"。占卜的人对这些裂纹的走向加以分析,得出占卜的结果,并把占卜是否应验也刻到甲骨上。这些刻有卜辞的甲骨就成为一种官方档案保存下来。

自清末在河南安阳殷墟发现有文字的甲骨,100 多年过去了,目前出土数量在 15 万片之上,大多为盘庚迁殷至商朝灭亡的王室遗物。由于甲骨文多出自殷墟,故又称为殷墟文字;因所刻多为卜辞,故又称为贞卜文字。甲骨文目前出土的单字共有 4500 个,已辨识 2000 余字,公认千余字。它们记载了 3000 多年前中国社会政治、经济、文化等各方面的资料,是现存最早最珍贵的历史文物。

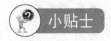

甲骨文的发现

说到甲骨文的发现,有人或许会不假思索地想起这样一个流传很广的故事:清朝末年,确切地说是 1899 年,北京有个叫王懿荣的官员患病,遂请太医诊治。太医给他开的处方中一味药是"龙骨"。王懿荣马上打发家人到宣武门外菜市口达仁堂购药。药拿回家后,王懿荣逐一审视,当他无意间发现"龙骨"上刻有一种和篆文相似的文字时,不禁大吃一惊。

因为王懿荣是一个造诣颇深的金石学家,他意识到这种文字肯定有价值。于是查明来历,又专门派人到那家药铺中将带有文字的"龙骨"高价全部买下来。至此,举世闻名的甲骨文就在这一纯属偶然的机会中重见天日。

有的学者认为,王懿荣是甲骨文的最早发现者。王守信在 1981 年出版的《建国以来甲骨文研究》一书明确表示:"王懿荣不仅第一个发现了甲骨文,而且还首先将其时代断为商代。"吴浩坤和潘悠在所著《中国甲骨文史》中也持此说。他们认为,王懿荣吃中药偶然发现甲骨文虽是传闻,但"王懿荣首先认识甲骨文,这一点该是无可怀疑的。至于他怎样认出甲骨文的,那是次要的问题"。

另外,还有学者认为是王懿荣和刘锷共同发现的。汐翁1931年在《华北日报·华北画报》发表的《龟甲文》中写道:王懿荣抓了药回家,他的好友刘锷(即《老残游记》的作者,也是著名金石学家)从药里发现了甲骨文后告诉了王。但根据是什么,汐翁未作任何交代。

对于王懿荣患病吃中药偶然发现甲骨文的说法,有的学者提出了种种疑问。疑问之一是北京菜市口在清朝光绪年间不曾有过达仁堂中药铺。疑问之二是中药铺的"龙骨"向来捣碎才出售,何来整块"龙骨"。疑问之三是当年带字的"龙骨"药铺压根儿不收购,只有将字迹刮去的龙骨才收购。因此,所谓王懿荣吃中药偶然发现甲骨文的说法不能成立,仅仅是传闻而已。

另一部分学者则提出:有字的甲骨最初是由河南安阳小屯村附近的农民发现的,其时间要早于王懿荣。罗振玉在1912年所撰《洹洛访古游记》中收录其弟到小屯村调查的一份记录说:"此地埋藏龟骨,前三十余年已发现,不自今日始也。谓某年某姓犁田,忽有数骨片随土翻起,视之,上有刻画,且有作殷色者(即涂朱者),不知为何物。北方土中,埋藏物多,每耕耘,或见稍奇之物,随即其处掘之,往往得铜器、古泉、古镜等。得善价……且古骨研末,又愈刀创,故药铺购之,一斤才得数钱。骨之坚者,又购以刻物。乡人农暇,随地发掘,所得甚颢,拣大者售之。购者或不取刻文,则以铲削之而售。"

这份记录表明,小屯村农民在1899年以前就发现了甲骨文。王襄于1935年发表的《簠室殷室》也断定在清光绪二十四年(1898年)以前,甲骨文就被小屯村农民发现。范毓周在1986年所著《甲骨文》一书中也赞同此说,并指出小屯村农民开始并不知道它的真正价值,只是把它视为带字的"龙骨"。

大约到了1898年,"龙骨"才引起了古董商人的重视。当时古董商范维卿在收购过程中注意到了小屯村农民挖出的"龙骨",遂将此事告诉了天津的穷秀才孟定生和王襄。孟、王二人认为这是一种古代的契刻文字,孟定生还进一步猜测可能是古代的简策。到第2年秋,范又将一些刻字"龙骨"带到北京送给王懿荣,王初步断定这是一种刻有古代文字的"龟版",并出高价购买收藏。

参考资料:李建东.中国篆刻教程[M].成都:四川美术出版社,2007.

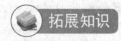 **拓展知识**

一、龙骨

龙骨,英文名Drgonsbones,Fossilizid,Drgon's Bone。其来源是药材基源,为古代哺乳动物如象类、犀牛类、三趾马等的骨骼的化石。拉丁植物动物矿物名是Apatite;Calcite。挖出后,除去泥土及杂质。五花龙骨质酥脆,出土后,露置空气中极易破碎,常用毛边纸粘贴。

其原形态是由磷灰石、方解石以及少量黏土矿物组成,分布于内蒙古、河北、山西、陕西、甘肃、河南、湖北、四川等地。

性状鉴别如下。

(1)龙骨,又称为白龙骨(《别录》),呈骨骼状或不规则块状。表面白色、灰白色或黄白色至淡棕色,多较平滑,部分有纵纹裂隙或具棕色条纹与斑点。质硬,砸碎后,断面不平坦,

呈色白或黄白,有的中空。关节处膨大,断面有蜂窝状小孔,吸湿力强,无异味。以质硬、色白、吸湿力强者为佳。

(2)五花龙骨,又称为五色龙骨(《广利方》),呈圆筒状或不规则块状。直径5~25cm。呈淡灰白色、淡黄白色或淡黄棕色,夹有蓝灰色及红棕色深浅粗红不同的花纹,偶有不具花纹者。一般表面平滑,有时外层成片剥落,不平坦,有裂隙。质较酥脆,破碎后,断面粗糙,可见宽窄不一的同心环纹。吸湿力强,舐之吸舌。无臭,无味。以体较轻、质酥脆、分层、有花纹、吸湿力强者为佳。

(3)显微鉴别。透射偏光镜下:为纤维状或粒状个体,依生物结构呈中心有空洞的同心环带状分布。粒径近0.1mm的个别晶体无色透明;中正突起。干涉色Ⅰ级,平行消光,负延性。方解石呈粒状,具明显双折射。干涉色高级白。与雏晶磷灰石一起填充在骨骼的中空部位。含量约1%。

(4)化学成分。龙骨主要含有碳酸钙($CaCO_3$)及磷酸钙$[Ca_3(PO_4)_2]$,尚含铁、钾、钠、氯、硫酸根等。

二、契文

甲骨文的别称。契通栔,因以契刀刻于龟甲、兽骨上。清代孙诒让著有《契文举例》为考释甲骨文之始。

三、卜辞

殷人常将占卜人的姓名、所问之事及占卜日期、结果等刻在所用龟甲或兽骨上,间或也刻有少量与占卜有关的记事,这类纪录文字通称为卜辞。

四、龟甲文字

龟甲一般指龟科动物的甲壳。龟甲还指一种鞘翅目叶甲科龟甲亚科的昆虫。龟甲文字就是在龟甲上刻有的记录性文字(图2-2)。

五、殷墟文字

殷墟文字一般指记录和反映了商朝的政治和经济情况的甲骨文(中国古代文字),主要指商朝后期(公元前14—公元前11世纪)王室用于占卜记事而在龟甲或兽骨上镌刻的文字。

殷商灭亡周朝兴起之后,甲骨文还沿用了一段时期,是中国已知最早的成体系的文字形式。它上承原始社会的刻绘符号,下启青铜铭文,是汉字发展的关键形态,被称为"最早的汉字"。

六、贞卜文字

贞卜,释意为占卜或卜问。《左传·哀公十七年》:"卫侯贞卜。"唐·柳宗元《乞巧文》:"今闻天孙不乐其独得,贞卜於玄龟。"姚华《论文后编·源流》:"书契即兴,文字骈成,吉金贞卜,始见殷商。"贞卜文字一般指的就是殷商文字。

图2-2 龟甲文字

自公元1898年甲骨文被发现至今的100余年中,研究者极多,如刘鹗编写的《铁云藏

龟》、罗振玉编写的《殷墟书契》前后编、王国维编写的《戬寿堂所藏殷墟文字》、郭沫若编写的《卜辞通纂》、孙海波编写的《甲骨文编》、李孝定编写的《甲骨文字集释》、徐中舒主编的《甲骨文字典》等书。

第二节　金文与简锦书

在甲骨文被发现以前，人们见到的最早文字是周朝至战国间铸在青铜器皿上的古文字——金文。

金文也称"钟鼎文"，即古代青铜器上的文字。因它多铸在金属器皿（如钟、鼎、盘之类）上，故名之。书体由甲骨文演变而成，圆浑古朴，富有变化。周代金文多为有关祀典、锡命、征伐、契约等记录。殷商金文和甲骨文相近，铭辞字数也少，不像周代有长达 500 字者。

清乾隆嘉庆（1736—1820 年）后，文字训诂之学渐兴，金文考证不断深入，成为研究古代史的重要资料，也成为习字者、篆刻家临习的重要资料，如《散氏盘》《毛公鼎》等均是金文的代表作。

 小贴士

祀　典

（1）记载祭祀礼仪的典籍。《国语·鲁语上》："凡禘、郊、祖、宗、报，此五者国之典祀也……非是，不在祀典。"南朝宋傅亮在《为宋公修张良庙教》中说："夫盛德不泯，义存祀典。"宋代苏轼在《奏乞封太白山神状》中写道："伏见当府眉县太白山，雄镇一方，载在祀典。"

（2）祭祀的礼仪。南朝宋颜延之《皇太子释奠会作诗》："敬躬祀典，告奠圣灵。"唐陈羽《明水赋》："神灵是享，祀典攸传。"清叶廷琯《吹网录·元氏封龙山颂》："元氏在后汉为常山相治，故相与长史，得为境内之山陈请祀典。"《二十年目睹之怪现状》第六十八回："须知我是受了煌煌祀典，只有谕祭是派员拈香的。"

锡　命

锡命（赐命），锡通"赐"。天子所赐的诏命。《易·师》："王三锡命。"孔颖达疏："三锡命者，以其有功，故王三加锡命。"唐代张九龄《恩赐乐游园宴应制》诗："宝筵延锡命，供账序群公。"清代姚鼐《明赠太常卿山东左布政使张公祠碑文》："事闻，赠公太常卿。妻，方夫人，妾，陈氏，皆被锡命。"《曹操集·春祠令》中："吾受锡命，带剑不解履上殿……"

征　伐

讨伐，即出兵攻打。唐代邵谒《战城南》诗："武皇重征伐，战士轻生死。"明代冯梦龙《东周列国志》第四十三回："寡人奉天子之命，得专征伐。今许人一心事楚，不通中国。王

驾再临,诸君趋走不暇,颍阳密迩,置若不闻,怠慢莫甚！愿偕诸君问罪于许。"

<center>契 约</center>

契约是两人及两人以上相互间在法律上建立具有约束力的协议。契约所关心的是实现所约定的义务。通常,契约责任是以自由同意为基础(契约自由原则)。双方合意签订具法律效力之契约的法律行为称为契约行为。按照《现代汉语词典》的解释,契约是指"依照法律订立的正式的证明出卖、抵押、租赁等关系的文书"。从法理上看,契约是指个人可以通过自由订立协定而为自己创设权利义务和社会地位的一种社会协议形式。契约的观念早在古罗马时期就已经产生,罗马法最早概括和反映了契约自由的原则。即现在的:房屋买卖合同,以书面文字的形式来约束双方应尽的义务和责任。契约等同于合同。

拓展知识

<center>散 氏 盘</center>

西周的金文以虢季子白盘、毛公鼎和散氏盘为代表作。如果把毛公鼎比作京剧中须生,那么散氏盘则比作铜锤花脸。

散氏盘文字 19 行(图 2-3),共 350 字。其用笔醇厚雄健,呈圆劲豪迈,后无来者。散氏盘上文字的结构忆趋扁方,横向取势,与当时纵向取体迥然不同,寓奇于正,貌拙心巧,敧侧呼应,造型奇姿百态,匪夷所思。其字有大小,但依势自然布置,小字宽处与大字相等,所以大小之间并不悬殊,这样的章法,纵有列而横无序,恰如满天星斗,自然而无雕琢之弊。散氏盘中的文字表现出的意境是相当完美的,既有金文的凝重醇厚,又有流畅飞舞的草书之韵,可推为金文中的精品,也是尚意书风最为成功的作品之一。

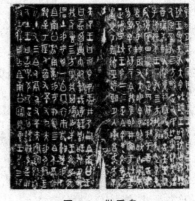

<center>图 2-3 散氏盘</center>

<center>毛 公 鼎</center>

西周金文书法的发展大致可划分为初、中、晚期三个阶段。早期大多沿袭殷商风格,书法朴茂凝重,瑰丽沉雄,大小不拘,随意恣性,许多字施以肥笔、重团以突出其形态,体现出书写者在创作上较为自由随意的时代特征。

中期风格为之一变,用笔凝重而势畅,点画圆浑,虽也有肥笔、重团,但其装饰意味明显减少,书写意蕴增强,行款变得疏朗,字体也逐步趋于规范。到了晚期,金文书法已臻极盛,无论是在用笔、结字、布局还是在气韵风格上都趋于成熟,装饰意味消失,线条愈加沉雄质朴,字形更显生动活泼,内涵丰富性大大加强。毛公鼎便是西周晚期的突出代表(图 2-4)。

毛公鼎又名厝鼎、毛公厝鼎,其文 32 行,长达 497 字,是迄今出土的最长一篇金文,内容为毛公为感激周宣王委以政务,策命整肃纪纲、兴革政治,而特铸鼎记事。其文洋洋洒洒,蔚

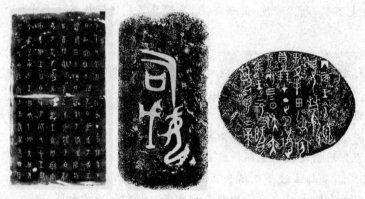

图 2-4 毛公鼎文字

为大观;其书线条遒劲,体势沉雄高古,气宇轩昂,历来被视为金文典范中之瑰宝。现藏于我国台湾。

毛公鼎中的文字用笔精严,以中锋裹毫为主,线条圆劲茂隽,饱满遒劲,体势沉雄。行笔逆锋以入,抽掣而行,提笔中含,锋在画中自始至终;收笔平出,轻按笔锋停止。线条呈"圆",回曲蜿蜒,坚韧纤徐,长短互用,轻重有别,起止转折处恰到好处,笔画粗细趋向统一,委婉优雅,表现出的线条既有清朗精严的审美意味和高贵典雅的贵族气息,又有自然浑凝、拙朴生动的金石之气。体味其用笔,可用"平、圆、留、重、变"(黄宾虹先生言)五字概括。

在结构上,毛公鼎的文字主取平正之势,形体修长而工整,显示了书写者的理性与成熟;在布势上,不似散氏盘的文字紧密错落,而是强调一种字与字的间距感,给人以静谧安详之美。可以说,整篇铭文是依鼎布势,纵横有序,在其宏伟的整体视觉效果中显现出庄重、威严和高贵。

在中国书法史上,毛公鼎与虢季子白盘、散氏盘、大盂鼎合称为西周晚期的"四大重器"。散氏盘的字结体松动、书写率逸、荡气酣畅,虢季子白盘的字刚健劲拔、笔势匀称、有意求工,大盂鼎的字瑰丽雄奇、用笔方正、茂密完满,毛公鼎的字优美婉曲、灵动自然、气势雄浑。毛公鼎与散氏盘、大盂鼎差异较大,而与虢季子白盘的文字风格相近,二者都是西周宣王时期的作品,线条圆劲、字形工整、结体方长。

参考资料:邓散木.篆刻学[M].北京:人民美术出版社,2006.

第三节　小篆与汉印文字

一、小篆

公元前 221 年,秦灭六国,战国时代结束。秦始皇统一六国后统一度量衡、书同文、车同轨。书同文也就是统一文字,秦国的统治者们根据秦的文字在短期内生造了一种字体,并以此作为统一全国文字的标准范本,这种文字称为"秦篆"(图 2-5),又与战国以前的古篆书"大

篆"相对,又称为"小篆"(一说为始皇帝命李斯在秦国文字基础上创造了"小篆")。

图2-5 秦篆

二、汉代及以后的篆书

(一)缪篆

汉代摹制印章用的是一种篆书,是王莽六书之一。东汉许慎《说文解字序》中记载新莽六书称:"五约缪篆,所以摹印也。"形体平方匀整,饶有隶意,而笔势由小篆的圆匀婉转演变为层曲缠绕。具绸缪之义,故名之。清代桂馥《缪篆分韵》则将汉魏印采用的多体篆文统称为"缪篆",也称为摹印篆。

许　慎

【名家】许慎(约58—约147年),字叔重,东汉著名经学家、文字学家(有"字圣"之称)、语言学家,中国文字学的开拓者(图2-6)。师事贾逵(东汉经学大师),曾任太尉南阁祭酒等职。他性情淳笃,博学经籍,马融常推敬之,有"五经无双许叔重"之誉。历经21年著成《说文解字》十四卷,收文9353个,重文1163个,均按540个部首排列,是我国第一部解说文字原始形体结构及考究字源的文字学专著。推究六经之义,分部类丛,至为精密。

《说文解字序》的文字篇幅较长,大致讲了五层意思:阐述周代以前文字的源流;自周代

到秦文字的演变;汉以后文字的概况及其研究;后汉尊崇隶书反对古文的错误;说明作书的态度、意义和体例。其中心是阐述汉代书体与古文的联系、文字与象形的联系,要求人们不要忘记古文,不要忘记文字象形的特点,如此才能正确地理解文字的内涵,懂得作书的意义。

<p style="text-align:center">桂　馥</p>

【名家】桂馥(1736—1805 年),字未谷,一字东卉,号雩门,别号萧然山外史,桂馥书法晚称老苔,一号渎井,又自刻印曰渎井复民,山东曲阜人(图 2-7)。乾隆五十五年(1790 年)进士,官云南永平县知县,书法家,文字训诂学家,精于考证碑版,以分隶篆刻擅名,曾为"阅微草堂"题写匾额。著有《缪篆分韵》《续三十五举》《札朴》《晚学集》《清朝隶品》《诗集》等。

图 2-6　许慎

图 2-7　桂馥

作为造型艺术的装饰,《缪篆分韵》最主要的两个因素就是形与美。形是视觉艺术的基础,美则是人们在观赏(形)中的一种精神享受。而作为装饰,它存在于一切艺术之中。就美术而言,它不是一个单独门类,无论是油画、国画、水彩还是雕塑,应该说都具有装饰性,但这些作品作者在创作时,可不受题材、内容、表现的制约,完全由作者来决定。而作为人们所称的装饰画,它则是一种设计,是作为客体而依存于主体(整体的设计)的一种设计。一般来说,它要具有"四适",即适形、适意、适境、适材。

(二) 汉代的帛书

湖南长沙西汉墓出土的帛书篇目有 20 多种,共计 12 万字左右(图 2-8),内容以哲学、历

史为主,也有少量自然科学、图籍和杂著。这些帛书并非出于一人之手,估计是从秦到西汉,历经多人之手抄写而成,因此各书之间字体颇有区别。其中,老子甲种本字体比乙种本有更多的篆书味。例如,《春秋事语》中的文字则结体不太严整,大多采用篆隶相参的写法。《足臂十一脉灸条经》中的字体除保留有很多篆书写法之外,不少字的结体也像篆书字体一样为竖长形(图 2-9)。这些文字皆可列入印文字,给当代印坛带来了新意。

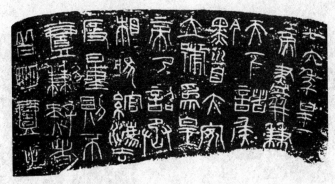

图 2-8 帛书

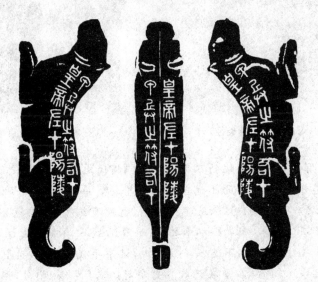

图 2-9 篆书字体一样的竖长形

 拓展知识

足臂十一脉灸经

揭开针灸经络起源的神秘面纱的珍贵史料——《十一脉灸经》就是这诸多珍稀文物中的一部分,它包括《足臂十一脉灸经》(图 2-10)与《阴阳十一脉灸经》两种帛书,是在马王堆三号墓出土的 12 万字帛书中,与针灸经络关系比较密切的内容。《足臂十一脉灸经》与《阴阳十

一脉灸经》是迄今发现最早的、较全面记载了人体十一条经脉循行路线及所主疾病的著作。并且,《足臂十一脉灸经》与《阴阳十一脉灸经》所记载的治疗方法都仅有灸法。

春 秋 事 语

帛书《春秋事语》收藏在湖南省博物院,湖南省长沙市马王堆一号汉墓出土,马王堆汉墓帛书之一种(图 2-11)。

图 2-10　《足臂十一脉灸经》　　　　　图 2-11　《春秋事语》

《春秋事语》使用隶书写在半幅的帛书上。前部损缺比较严重,后部比较完整。据书法由篆变隶,书中不避邦字讳,抄写的年代当在汉初甚或更早。现存 16 章,97 行,2000 余字,原无篇题。每章各记一事,不相连贯,既不分国别,也没有纪年,如鲁隐公被弑、齐使公子彭生杀鲁桓公、鲁公子庆父弑君、宋襄公泓水之战、子赣见太宰、秦杀大夫绕朝等。

所记史事,上起鲁隐公被杀,下迄三家灭智氏,记事年代相当于《左传》。记事与文笔与《左传》略有不同,记事比较简略,重在记言。史实有的与《左传》相合,但议论不同,有的为《左传》所未载。

有的学者认为该佚书是"为楚威王傅"的铎椒摘编的《铎氏微》,或者"揖摭《春秋》之文以著书"的《公孙固》一类的书。它似属教学用书性质,使人们对于先秦历史散文的写作整体状况有了更为深入的了解。

参考资料:邓散木.篆刻学[M].北京:人民美术出版社,2006.

(三) 袁安、袁敞碑

袁安、袁敞碑是两件少见的汉代篆书墓碑,袁安、袁敞为父子,碑石出土于同一地点,书法极为相似,很可能出于同一人之手。篆法为规范的汉代小篆,较之秦代小篆,增加了亲婉

的笔势,但气势宽博,结字遒劲,别有一种富丽典雅之气(图 2-12)。

图 2-12　袁安、袁敞碑文

（四）韩仁铭碑额

韩仁铭碑额是汉代篆刻中宽简大方的代表作,但装饰性的笔画仍出现在篆刻结构中。

碑　　额

碑额是碑刻术语,即碑头的通称,又称为碑首,一般指碑石上端额部,多有大字碑题及边饰的额头部分。

通过将多种碑额刻字拓片汇集或制版影印的"碑额集",可以窥见风格各异的篆体风貌,不失为研究、学习篆书的好材料。

韩仁铭碑的全称是《汉循吏故闻熹长韩仁铭》,现存于郑州荥阳市文物保管所。韩仁铭碑刻于东汉熹平四年(175 年),金正大五年(1228 年)荥阳县令李辅之发现,清康熙年间又曾一度散失,后又发现。碑文左侧刻有金正大五年赵秉文和正大六年李天翼跋语和李献能题铭,详述该碑出土情况。碑额篆刻"汉循吏故闻熹长韩仁铭"10 字。

碑文为隶书,共 8 行,每行 18 字。记述了韩仁做官的政绩和不幸短命后,上级官员令地方以少牢祭祀,以示褒扬的情况。碑文字体疏朗,行笔遒劲,为汉隶书体另一流派。碑额篆书结体长短随字结构,行间茂密,和而能变,与碑文隶书同出一人之手,世称双绝。

（五）张迁碑额

张迁碑额篆书是汉代碑制篆书中的特例,结字取横势,笔画舒荡流转与方折劲挺相结

合,极具创造性。

张迁碑篆额题全名为《汉故榖城长荡阴令张君表颂》,也称为《张迁表颂》,有碑阴题名,刻于东汉中平三年(186年)无盐(治今山东省东平)境内,于明代出土,现存于山东泰安岱庙。张迁碑碑文记载了张迁的政绩,是韦萌等人为表扬他而刻立的。其书法朴厚劲秀,方整多变,碑阴尤为酣畅。张迁碑出土较晚,保存完好。其书法以方笔为主,笔画严谨丰腴不失于板刻,朴厚灵动,堪称汉碑中的上品。古今书家对此碑都给予最高评价,可谓汉碑集成之碑。

张迁碑原石今置泰安岱庙炳灵门内,碑阳15行,行42字;碑阴3列,上2列19行,下列3行。碑额篆书题"汉故榖城长荡阴令张君表颂"12字。意在篆隶之间而屈曲填满,有似印文中缪篆,人因以篆目之。碑文是韦萌等人对张迁的追念。碑文多为别体,所以有人怀疑是摹刻品,但就端直朴茂之点而言,非汉代人不能,所以应为当时之物。碑阴所刻人名书法也雄厚多姿(图2-13)。

图 2-13 张迁碑文

(六) 新莽嘉量铭

公元5年王莽毒死汉平帝,夺得政权,3年后改国号为"新"。这个夹在西汉、东汉之间的新朝历时不到18年,但却极大地改变了汉代的历史及其文化风貌。

 拓展知识

王　莽

王莽(公元前45—公元23年),字巨君,新都哀侯王曼次子、西汉孝元皇后王政君之侄、王永之弟、衍功侯王光之叔,中国历史上新朝的建立者,即新始祖,也称为建兴帝或新帝,公元8—公元23年在位。王莽为西汉外戚王氏家族的重要成员,其人谦恭俭让,礼贤下士,在朝野素有威名。

西汉末年,社会矛盾空前激化,王莽被视为能挽危局的不二人选,被看作"周公再世"。公元8年12月,王莽代汉建新,建元"始建国",宣布推行新政,史称"王莽改制"。王莽统治

的末期,天下大乱,新莽地皇四年,更始军攻入长安,王莽死于乱军之中。王莽共在位16年,新朝也成为中国历史上短命的朝代之一。

新朝历时虽短,但传世的书法资料却非常精美。新莽嘉量铭是王莽夺得皇帝位时,仿效秦始皇的做法,为统一度量衡而颁布在标准器上的诏书。篆书颇为精美,为汉代小篆的代表作。文字结体纵长,笔画布局上紧下松,垂脚较长,给人以舒展有力之感。转折方硬,装饰味强,有一种特殊的感染力。

 小贴士

新 莽 嘉 量

西汉时期著名铜器。新(王莽)始建国元年(9)颁行的标准量器,以龠、合、升、斗、斛五量具备,故名嘉量(图 2-14)。

图 2-14　新莽嘉量铭文

正中的圆柱体的上部为斛,下部为斗,左耳为升,右耳上截为合,下截为龠。器外有铭文,分别说明各部分的量值及容积计算方法。新莽嘉量制作准确,刻铭说明详细,在我国度量衡史上占有重要地位。

(七)鸟虫书

鸟虫书也称"虫书",是篆书中的花写体。这种字体在春秋战国时期大多铸刻在兵器和钟鼎上。鸟虫书往往用动物的雏形组成笔画,如图 2-15 所示,似书似画,饶有情趣。东汉许

图 2-15　鸟虫书

慎《说文解字叙》记秦书八体"四曰虫书";新莽六书,"六曰鸟虫书,所以书幡信也。"段玉裁注:"幡,当作幡,书幡,谓书旗帜;书信,谓书符节。"说明此类书体多用于旗帜和符信,在汉印中也多见以鸟虫文入印的实例。

 拓展知识

<center>**先秦荆楚文字**</center>

书法和文字是同时产生的。荆楚地区从远古时代的大溪文化起就已有了具有文字性质的原始刻画符号,虽还称不上文字,更谈不上有书法,但荆楚书法艺术可以追溯到西周中后期的楚国铜器铭文。先秦时期荆楚文字(包括楚国以及楚国的附属国的文字)可总括归纳为楚篆、楚隶(含草篆)、修长楚线篆、鸟虫书和垂露篆五种书体。楚篆、楚隶的书法艺术,第四章第一节之三在论述其演变过程及规律时,多所涉及,兹不赘言。下面着重阐述修长楚线篆、鸟虫书和垂露篆这三种美术字的书法艺术。

在先秦荆楚文字中,有一种字形狭长而笔画作细线状的篆书,其自成系列,尚无专门名称。为了研究的方便,本书在此名之为修长楚线篆。它既有别于工整的常用楚篆,也不同于追求鸟虫装饰的鸟虫书和追求垂露欲滴的垂露篆,也明显长于工整常用楚篆。书者刻意追求笔画的线条流畅、字形修长美,故名为修长楚线篆。

这种字体形成于春秋早中期之际的楚成王时代(公元前671—前626年),是逐渐从笔道较粗的日常篆书中产生的。从有关金文来看,起初就单个字而言,修长楚线篆都比日常篆书要长一些,但就整体而言,字与字之间的长度差距有的还较大。由于这种字主要铸刻在编钟上,随着成套编钟件数的增多和下层低音钟的增大以及人们的修长美感意识的加强,这种字也逐渐规整、变长。从《王孙诰编钟铭》和《王孙遗者钟铭》来看,春秋中后期之际,这种修长线篆已趋成熟。春秋中后期修长线篆的笔道细圆均匀,流畅自然;字形随势结体,修长姿放,气势宏大;布局疏中显密,融为一体,充满生气。春秋战国之际,这种修长线篆的字形演变得更加狭长。《楚王熊章钟铭》《曾侯乙编钟铭》就代表了这种书体形态。从诸字例来看,其字形的长度是字形宽度的3~4倍。这种修长线划篆除了更加狭长外,还保持了笔道线条流畅,宝盖头、田、日、口等用圆笔;字的下部与刻意追求垂针类的狭长悬针篆不同,撇、捺、竖钩类笔画或向两边呈八字形分开,或作横弯划曲向一边。至于一些必要的竖划则均不作针尖状,多保持笔道粗细的一致性。构字结体,横向紧凑而不失姿放气势;尽是下密下疏,又自然天成;布自工整划一,文字错金,瘦劲有力,修长秀丽。

鸟虫书,或称鸟书(篆)、虫书(古有鸟为羽虫之说,故虫可包括鸟在类),为秦书八体之一,在新莽书法六体之内。它是一种增加装饰性纹饰和笔画的字体。其体势或变化为鸟形或加鸟形及虫形修饰,或笔画屈曲蜿蜒如虫状,刻意造型,婀娜多姿。

鸟虫书作为一种书法艺术,最早见于东周,主要流行于楚、吴、越、蔡、徐、宋等国。关于鸟虫书最早产生的地区,过去有吴、楚之争。《王子午鼎铭》(王子午字子庚,康王初年为令尹时铸此器铭)的出土,表明春秋中期楚康王初年楚国已有鸟虫书,楚国是最早使用鸟虫书的国家。

《王子午鼎铭》(图2-16)以及王子午之孙朋所作《朋铭》《朋缶铭》的字体的主要特点虽属

垂露篆,但其所依据的字形骨架则具有鸟虫书的特点。《王子午鼎铭》鸟虫书的特点,除了用一些屈曲蜿蜒的虫书笔画造型之外,也对相关字整体造型为鸟形或虫形的。

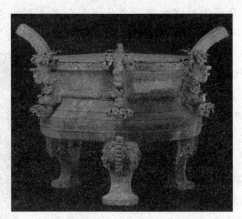

图 2-16 《王子午鼎铭》

《楚王熊璋戈铭》《楚王孙渔戈铭》(2 件同铭,错金铭文)和《曾侯乙三戈戟铭》(三戈同铭,第 1、2 件为错金铭文)是春秋战国之际荆楚鸟虫书成熟时的代表作。在这些铭文中,有的文字虽略带一点垂露篆的装饰,但其鸟虫书的特点显然易见。其多数字作虫书笔画,少数字则增加鸟形或虫形装饰。以《楚王熊璋戈铭》等为代表的鸟虫书,除字形造型外,就整篇铭文而言,字长是字宽的 3~4 倍,规整划一,线条流畅,修长瘦劲,铭文错金,则更添光彩。

垂露篆又称为垂露书。载王愔《文字志》云:"垂露书,如悬针而势不遒劲,婀娜若浓露之垂,故谓之垂露。"从荆楚所见文物来看,即在书写鸟虫书(图 2-17)和篆书的过程中,在笔画的中间按笔而形成垂露欲滴的笔法。这类字以往多归入鸟虫书,其实也见于非鸟虫书的篆体(如荆楚正篆),知其重在用墨,以突出垂露为主要艺术特征,故单列为垂露篆。

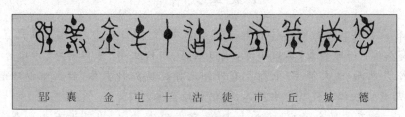

郢 襄 金 屯 十 沽 徒 市 丘 城 德

图 2-17 垂露篆

《王子午鼎铭》(同铭者共 7 篇)和《楚王熊朏盘铭》,是垂露篆的代表作。下面就以此二者为主要依据,借以探索垂露篆的艺术特点。

《王子午鼎铭》(图 2 16)为春秋中期末楚令尹王了午(字子庚,楚康王初年任令尹)所作,它既是楚国最早的垂露篆作品,也是中国最早的垂露篆作品,其字体是在春秋中期修长线篆和鸟虫书的基础上,增添不同形态的垂露笔画以及其他装饰笔画。其垂露篆的特征显而易见。

从图 2-17 中的例字可以看出,这种垂露篆是用一种圆点和半点作为装饰,体现了露珠

下垂欲滴的各种状态，与细线条的笔道形成鲜明的对照，二者相反相成，相映成趣，开"悬针垂露"书体之先河。

　　这种书体当是从商末至西周时代的肥笔书体发展而来。商末西周时期的肥笔书法体现在自然的粗笔画之中，无悬针垂露之感，而本书体的垂露点画，装饰在细线笔道上，感觉明显，故不可将二者混为一谈。由于这种书体风趣独特，不仅为荆楚地区的人们所喜用，而且影响到修长线划篆和鸟虫书，甚至影响到日常正篆。如战国中期的《鄂君启节铭》（图2-18）的书体就反映了这一点。

　　垂露篆发展到战国末年，达到了其登峰造极的地步，如《楚王熊朏盘铭》的整篇文字全用垂露篆，从这些例字来看，此时的垂露篆，字长是字宽的7～8倍，所装饰的垂露点均不在笔道的正中间，点的上端尖，下端圆，下垂欲滴的状态更为明显。特别还出现了是像楚王等字下端装饰小半垂露点的创意，与下端出锋的悬针竖划明显反差，相映成趣。

　　垂露篆也是中国古代书法艺术的一绝，先秦以后会此种书法者罕见，东汉章帝时秘书郎曹喜，工篆书，善悬针垂露之法。唐代杜甫曾见薛稷少保书画壁上挂有垂露篆字画，作诗云："仰看垂露姿，不崩亦不骞。"如今，垂露篆书法艺术极少有人问津，以至将鸟虫书与垂露篆，或者将悬针篆与垂露篆混为一谈。

图2-18　鄂君启节铭

　小贴士

秦书八体

　　秦书八体是指秦代通行的八种书体。在《说文解字》的自序中，记述了秦代有八种书体，"自尔秦书有八体：一曰大篆，二曰小篆，三曰刻符、四曰虫书、五曰摹印、六曰署书、七曰殳书、八曰隶书。"然而《说文解字》中却没有仔细地描述这八种书体，后人难以理解这八种书体的面貌。历代文献偶有提及秦书八体，却仍欠缺具体。

　　继宋代后，金石学兴自清中叶，加上1898年发现甲骨文，以及近百年来众多的文物出土，如东周楚墓竹帛书、睡虎地秦简及两汉竹木简帛书，不少学者大量研究古文字，渐渐重建古代书体的发展流程。

新莽六书

　　新莽六书是指西汉晚期、王莽时期提倡复古而倡行的六体书，包括古文（即蝌蚪文）、奇字（一说是大篆）、篆书（秦篆）、佐书（即隶书）、缪篆（即摹印，王莽后改名）、鸟虫书。

思考与体会

（1）从政治、经济、文化等方面总结甲骨文的产生及特点，阐述研究甲骨文的意义。

（2）阐述金文的来历和特点。

（3）总结小篆与汉印文字的发展与特征。

实训作业

（1）实地考察古文字，进行临摹学习。

（2）熟悉各种篆刻文字，熟练掌握篆书，尝试用篆刻文字结合当前社会需求，设计各种名章、肖形章、闲章、广告章、标志章等。

第三章 篆刻基础技法

学习要点及目标

(1) 了解篆刻的工具、材料和工具书。

(2) 掌握篆刻的篆法、刀法及刻印步骤。

(3) 进行篆刻创作和篆刻艺术欣赏,提高自身的审美、实践能力。

本章导读

篆刻是一门独特的传统艺术,可以简单地理解为篆(书法)加刻(制作),就是以刀代笔,在方寸的印面上表现出书法(或图像)的意蕴。篆刻集文字书体之美和雕刻技巧之美于一体,有实用与欣赏的双重价值。

在篆刻学习过程中,想要完成一方优秀的印章,就要先了解篆刻的工具材料,再逐步掌握篆刻的篆法、刀法及刻印步骤,因此对篆刻基础技法的学习就显得尤为重要。

第一节 篆刻的工具、材料和工具书

说到篆刻,实际上是从明代开始的,它主要的方法是以刻刀直接作用于适于镌刻的叶蜡石上,用不同的方法,使之呈现出不同的线条,使之产生有张力、柔韧、舒展、遒劲、苍茫古拙等效果。

叶 蜡 石

叶蜡石(图3-1)是黏土矿物的一种,属结晶结构为 2∶1 型的层状含水铝硅酸盐矿物引。叶蜡石晶体扁长板状且常呈现歪晶,多以叶片状、纤维状、放射状和片状块体产出。通常颜色为白色、灰色、浅蓝色、浅黄色、浅绿色和绿棕色,条痕白色。透明到半透明,新鲜面上呈珍珠光泽。

叶蜡石触摸时有油脂感。加热成片剥落,且不溶于大多数酸。适合做人工合成金刚石用的坯料(模具)、陶瓷、耐火材料、玻璃纤维、雕刻石等。可广泛地应用于陶瓷、冶金、建材、化工、轻工等工业部门。

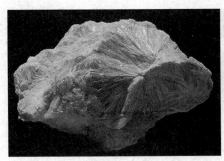
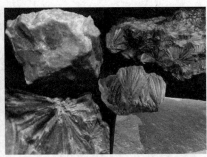

图 3-1　叶蜡石

要刻好一方印,除了必须掌握的技法之外,还要做好篆刻学习的准备工作,主要是工具、材料和有关的印谱工具书。

一、工具

1. 刻刀

刻刀(图 3-2)有平口双面、斜口、单面等刀型,最常见的是刀刃宽度在 0.5～1 厘米之间的平口双面刀,方杆或圆杆,长 15 厘米左右。现在市面上所售的刻刀,多为合金刻刀,它的刀头材料为钨钢,其硬度高,少韧性,遇到比它硬的东西就会断裂、残损,用钝后,又很难磨利。所以大多数人选用工厂里车床用的白钢车刀自己改制,可根据各人的习惯决定刀之大小、轻重、厚薄、平斜、方圆、利钝等,好用且造价低。

图 3-2　刻刀

镌刻时可备大、中、小不同规格的刻刀多把,也可适中地置备一把,还要在刻刀刀杆的中段绑些布条、麻绳或皮条,以提升手感,也便于握刀和用力。

 小贴士

合　　金

合金(图 3-3)是由两种或两种以上的金属与非金属经一定方法所合成的具有金属特性

图 3-3　合金

的物质。一般通过熔合成均匀液体和凝固而得。

根据组成元素的数目,可分为二元合金、三元合金和多元合金。中国是世界上最早研究和生产合金的国家之一,在商朝(距今 3000 多年前)时期青铜(铜锡合金)工艺就已非常发达;春秋晚期(公元前 6 世纪左右)已使用青铜锻造出锋利的宝剑。

合金的生成常会改善元素单质的性质和合金的物理性质,例如密度、反应性、杨氏模量、导电性和导热性可能与合金的组成元素尚有类似之处,但是合金的抗拉强度和抗剪强度却通常与组成元素的性质有很大不同。这是由于合金与单质中的原子排列有很大差异。少量的某种元素可能会对合金的性质造成很大的影响。例如,铁磁性合金中的杂质会使合金的性质发生变化。

2. 砂纸和砥石

磨印石必须用水砂纸(图 3-4),可准备型号为 320 号、800 号与 1500 号三种粗细不同的砂纸,用来磨平、磨光印面。粗磨用 320 号砂纸,磨细则用 800 号砂纸,如果印身磨光,则用 1500 号砂纸。

砥石(图 3-5)用于磨刀。磨刀时先将砥石浸于水中,使砥石含饱水分后再使用,先粗后细,至锋口犀利为止。

图 3-4　水砂纸

图 3-5　砥石

砂　　纸

砂纸俗称砂皮，是一种供研磨用的材料，用于研磨金属、木材等表面，以使其光洁平滑。根据研磨物质的不同，可分为人造金刚砂纸、玻璃砂纸等多种。干磨砂纸（木砂纸）用于磨光木、竹器表面。耐水砂纸（水砂纸）用于在水中或油中磨光金属或非金属工件表面。

水磨砂纸又称为耐水砂纸或水砂纸，因为它在使用时可以浸水打磨，耐水砂纸是以耐水纸或经处理而耐水的纸为基体，以油漆或树脂为黏结剂，将刚玉或碳化硅磨料牢固地粘在基体上而制成的一种磨具，其形状有页状和卷状两种。按照磨料可分为：棕刚玉砂纸、白刚玉砂纸、碳化硅砂纸、锆刚玉砂纸等。按照黏结剂可分为：普通黏结剂砂纸、树脂黏结剂砂纸等。

水磨砂纸质感比较细，水磨砂纸适合打磨一些纹理较细腻的东西，而且适合后加工；水磨砂纸的砂粒之间的间隙较小，磨出的碎末也较小，和水一起使用时碎末就会随水流出。如果用水砂纸干磨的话碎末就会留在砂粒的间隙中，使砂纸表面变光，从而达不到应有的效果。而干砂纸就没那么麻烦，它的沙粒之间的间隙较大，磨出来的碎末也较大，它在磨的过程中由于间隙大的原因碎末会掉下来，所以它不需要和水一起使用。

3. 笔、墨、纸、砚、镜、刷

（1）笔：写印稿只要用小号且具有一定弹性的小楷笔即可。练篆书要用大的书画笔，可根据各人习惯选取狼毫、羊毫或兼毫笔。

（2）墨：写印稿和拓边款用，研磨的墨汁最好，一般可用书画墨汁代替。如"一得阁""曹素功"等。

（3）纸：摹印是一般选用透明、薄而韧性好的连史纸或棉纸，也可用拷贝纸代替；写印稿和拓边款则要求用连史纸或细节的薄宣纸；钤印一般用比较薄的宣纸即可。

（4）砚：选用一般砚台即可，主要是盛墨和调整笔锋。

（5）镜：用来反照印文的，起印稿和刻印时都必备。

（6）刷：可用牙刷替代，用于刷除印章在刻制过程中产生的粉末。

连　史　纸

连史纸是一种严于福建省连城县的手工纸。它的生产历史悠久，工艺独特，历来为金石书画爱好者所钟爱。连史纸采用嫩竹做原料，碱法蒸煮，漂白制浆，手工竹帘抄造，有72道工艺，道道精湛。纸白如玉，厚薄均匀，永不变色，防虫耐热，着墨鲜明，吸水易干，书写、图画均宜。连史纸不仅薄，而且具有很好的吸水性和韧性，表面细腻光滑，所以常用于篆刻创作时书写印稿及上石、篆刻作品钤印留存、拓制边款以及古籍修复等各

个方面。

(1) 吸水性强是由于材料本身和加工工艺的原因,没有吸水性极强的连史纸是不能吸附在石材印章上的。

(2) 韧性是由于材料制作技术和捞纸工艺的原因,只有韧性极好的连史纸在拓印的棕刷擦刷的过程中才不容易开洞和破坏。

(3) 光滑是因为连史纸纤维细腻,薄是使连史纸更好地吸附在石材印章表面,只有完全吸附后,扑墨扑在光滑的连史纸表面才会乌黑发亮,揭起后平整不发皱。古籍修复同样要求纸张的吸水性和韧性,在裱糊过程中才不易损坏,光滑而又薄的连史纸裱糊后的古籍不会太厚,有利于古籍的存放。

4. 印床

印床(图 3-6)是用来固定印石用的,尤其是在镌刻玉、牙、铜等材料,又或者刻较小印材时更为有效,使用印床可以在镌刻时更稳定、省力。印床的材质有木制及金属制两种,木质较轻便,金属制的较稳重。印床的制造形式有楔子式和螺丝口式的两种,用螺丝去调整松紧比楔式的牢固方便,因而被广泛使用。

图 3-6　印床

一般情况下,镌刻印石是不用印床的。大多是左手持石,右手持刀,石转刀动,进退自如,对于发挥用刀的技巧更有好处。

5. 印泥和印筋

篆刻需用印泥(图 3-7),钤印是最后一步,也是最关键的一步,印章刻得再好,印泥不佳,则印章不能生色。印泥的色泽分朱砂、朱磦、仿古紫色、蓝色、黑色等多种,其中蓝色专用于丧事,切勿乱用。如今我国的印泥制作精良,其中色泽鲜艳、质地细腻、钤盖不变形,能真实地反映篆刻作品的神韵。目前印泥产地有杭州西泠印社、上海西泠印泥厂、苏州姜思序堂、福建漳州等,品种繁多,各有特色。

印筋(图 3-8)是调印泥的工具,一般采用骨质或牙质,不可用金属制品。印泥使用后务必要存放于瓷质的印盒之内,无论使用是否频繁,印泥都要经常翻拌,用印筋顺一个方向搅拌,方可使艾绒、朱砂、油料均匀地混合在一起。若印泥使用得当,则可使用多年。

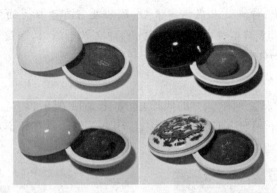

图 3-7　印泥

图 3-8　印筋

 拓展知识

上海西泠印社的"潜泉印泥"

　　潜泉印泥(图 3-9)选料严格,做工讲究,品质优良,是轻工业部出口创汇先进产品、上海市出口优质产品、国之宝、世博会金奖产品等,已行销于日本及东南亚。质量之优,深为国内外书画篆刻家赞誉,"朱霞散彩,玉琢生辉,印质古朴,当今独步。"

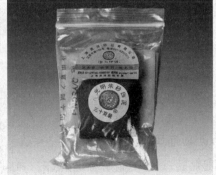

图 3-9　潜泉印泥

潜泉印泥产自上海,特点是采用优质朱砂、陈油及富有弹拉力的艾绒等为原料,质地细腻浓厚,色泽沉着显目,寒而不凝冻,炎而不透油,印文跃于纸上,字迹清晰而富有立体感;经曝晒、水浸,色泽鲜明如故;经祷、拓,字文不走样。

6. 印规或印矩

圆的叫印规,如图 3-10 所示。方的叫印矩,如图 3-11 所示。它们是可以使印章拓得端正的工具。印章刻好后,可使用印规或印矩来钤印方正的印章在印谱纸上,它们都有一个直角作为方正的准则,钤印时可防止滑动。

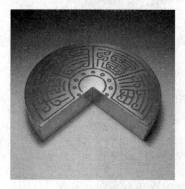

图 3-10　印规

图 3-11　印矩

7. 印垫和印笺(印谱纸)

刻好的印章在拓印上纸时,最好找松一点的纸质来钤印,也可以用橡皮垫。印笺或印谱纸(图 3-12 和图 3-13)以薄的连史纸为宜,钤印在上面的框格可以自行设计,但不可过于艳俗,须沉稳雅致,才显得大方。

图 3-12　印笺(1)

图 3-13　印笺(2)

8. 拓边款的工具

印刷是拓边款用的,俗称棕老虎(图 3-14),是一种圆形的小棕刷。新的印刷棕丝较硬,容易刷破纸,因而可用刀片削去一些棕丝,在砂纸上打磨使棕丝细柔,再略加几滴植物油则

更加润滑,棕老虎是越旧越好用。

　　拓包是用来拓边款的,需自制。拓包内芯用脱脂棉花,约指头大小一团,外裹一层薄塑料纸,最外层用绸缎料包好,口扎紧后压扁即可,如图3-15所示。

图3-14　棕老虎　　　　　　　　　　　图3-15　拓包

　　拷贝纸是一种半透明较坚实的纸,用途是衬垫吸水和防止拓纸被刷破。

　　使用干净的毛笔和水将拓纸湿润后,可以在清水中略加胶质,如用白芨泡水,水里有胶质,用棕老虎刷和拓包拍打时,纸就不容易从石面脱落,比较容易把握。

二、材料

　　自古印材种类繁多,有金、银、铜、铁、玉、石、象牙、兽骨、杂木、竹根等,如图3-16所示。古代以铜为主,用铸造或凿刻的方法制成印章,不易仿制而且能增强印章的征信功能,材质坚硬。古代印章用材的等级是十分严格的,如秦代,只有君王才可以用玉印,其他官员只能用铜印。汉代以后,这种制度逐渐改进,老百姓们也可以用玉印来制作私印。由于金属和玉的材质坚硬,制印要由专门的工匠承担,一般的文人无法自己操刀。明清以后,印章的材质

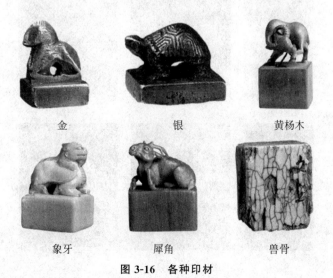

金　　　　　　　　　银　　　　　　　　黄杨木

象牙　　　　　　　　犀角　　　　　　　　兽骨

图3-16　各种印材

发生了变化,一种硬度较低,用一般刻刀就能镌刻的花乳石被用作印石,使得许多文人都能自己刻印,也迎来了篆刻艺术的高峰期。

初学者可选购一些练习石,目前市场上常见的印石有:青田石、寿山石、昌化石、巴林石等,价格低廉,易于接受。

青田石产于浙江省青田县,石质细腻,温润易刻。其中以封门青、白果冻、灯光冻、兰花冻等为石中上品。一般的练习石以青田石为佳,青绿、淡蓝、酱紫色的都有,在选择时要注意没有裂纹和杂质,如图 3-17 所示。

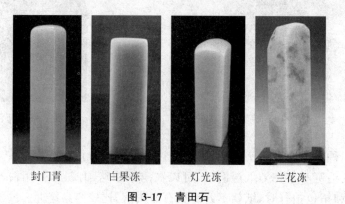

封门青　　　白果冻　　　灯光冻　　　兰花冻

图 3-17　青田石

寿山石产于福建省福州市寿山,石质细柔,色泽丰富,晶莹如玉。泰山石以色泽分类,一般可主要分为田黄、红田、白田、灰田、黑田和花田等,其中以田黄、牛角冻、芙蓉冻、鱼脑冻等更为名贵。选用寿山石时要注意有的商贩在石章上涂抹大量的油,再用塑料纸包起来,这样看起来不错的寿山石,等其表面油干后就会出现大量裂纹。所以,选购时一定要仔细挑选。寿山石如图 3-18 所示。

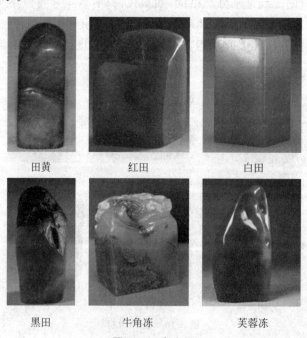

田黄　　　　　红田　　　　　白田

黑田　　　　牛角冻　　　　芙蓉冻

图 3-18　寿山石

　　昌化石产于浙江省临安市昌化，也是传统印石名品，所产鸡血石更是誉满海内外。选用鸡血石以血色鲜亮、面积大、分布面多为佳，但要注意由于价格高，市场上假冒的鸡血石也比较多，有用颜色涂抹镶嵌在普通石章上来冒充鸡血石的，不过还是比较容易识别的，只需购买时仔细观察就好。通体全红的为大红袍鸡血石，最为珍贵，而红、白、黑三色相间的称为"刘关张"，也是难得的佳石。鸡血石还要看其质地，底质坚顽或多砂钉是不易镌刻的，没有鸡血色块的昌化石，如果质地细腻，也是较好的印材，如图 3-19 所示。

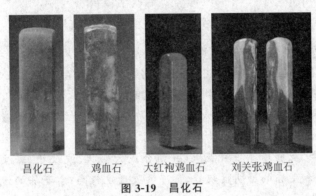

昌化石　　　鸡血石　　　大红袍鸡血石　　　刘关张鸡血石

图 3-19　昌化石

　　巴林石产于内蒙古赤峰市巴林右旗，细润多彩，也有鸡血和各色冻石，是目前市场上最多见又经济实用的印石，如图 3-20 所示。

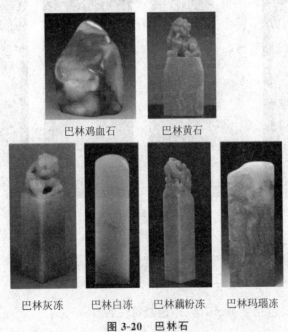

巴林鸡血石　　　巴林黄石

巴林灰冻　　巴林白冻　　巴林藕粉冻　　巴林玛瑙冻

图 3-20　巴林石

　　印材的选择还有浙江天台县的天台石、宁波市的大松石、福建省莆田市的莆田石、山东的滑石、辽宁的辽石以及青海的"茶色冻石"等，似乎都不如前四种印石那样受篆刻家们的欢迎。只要选其佳者，都可用作印料。

　　初学者可根据自身的条件选购石材,提倡就地取材,挑选价格比较便宜,下刀不裂又不伤刀刃的印石来练习,而且可以刻完磨去再刻或者几个面都刻,这都是节约印材有效的办法。

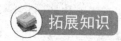拓展知识

<div align="center">青 海 冻 石</div>

　　青海冻石产于中国青海西宁盆地的一种石膏质石料。其矿物成分主要是它形细粒状石膏,占 99％左右,粒径一般 0.064～0.162 毫米。另有约 1％的半水石膏及其他杂质。其透明度为微透明到半透明,摩氏硬度 2 左右,但质地较脆。

　　按其颜色和花纹,青海冻石可分六类:水晶冻、雪花冻、红花冻、茶冻、黄冻和绿冻。其中以雪花冻、红花冻和黄冻较为常见,绿冻最少见。因所含杂质的差异及透明度的变化,青海冻石出现纹、带、条、点和球等多种花纹,并组合成云彩状、波纹状、斑纹状、脑纹状等。在不同品种中,水晶冻和黄冻的透明度较好,黄冻的硬度也较高;雪花冻的透明度最差,硬度也最小。青海冻石主要呈长径不大于 0.5 米的结核状或叠锥状产于泥质岩石中,早已有利用,主要用作印石或雕刻小件工艺品,也有用作内墙饰板,如图 3-21 所示。

<div align="center">图 3-21　青海冻石</div>

三、工具书

　　常用的工具书主要包括字典、印谱、理论教材三种。

　　1. 字典

　　字典类图书如下所示。

　　(1)《常用古文字字典》(综合类)。

　　(2)《秦汉魏晋篆隶字形表》(综合类)。

（3）《古文字类编》（综合类）。

（4）《甲金篆隶大字典》（综合类）。

（5）《篆刻字典》（综合类）。

（6）《古籀汇编》（大篆类），徐光镜编。

（7）《金文编》（大篆类），容庚编。

（8）《古玺文编》（大篆类），罗福颐编。

（9）《说文解字》（小篆类），许慎著。

（10）《缪篆分韵》（汉篆类），桂馥编。

（11）《汉印分韵合编》（汉篆类），孟昭鸿编。

（12）《汉印文字征》（汉篆类），罗福颐编。

需要注意的是，流传很广的《六书通》和《四字小字典》之类所收篆书谬误很多，初学者要慎用。

2.印谱

书店里有各种古代玺印和历代流派印的出版物，可供初学者临摹、欣赏、借鉴用。而现代篆刻家出版的作品集，种类也很繁多，可根据自己的需求选择。

3.理论教材

目前有古代印论和现代印论，这类参考书可根据学习的需要和客观条件来自行选用。在学习技法的同时，研究一些篆刻理论是十分必要的。

第二节　篆刻的篆法

关于篆法，不能简简单单地理解为是篆字的写法，实际上它包括了识篆、写篆、用篆等诸多方面的内容。

一、研习篆书

印章中使用的文字以篆书为主，此外还有隶书、楷书等。篆书是古代文字，不论在笔画还是字形方面，都与现在通行的楷书有很大的差异。篆书包括甲骨文、金文、陶文、石鼓文等，这些统称为大篆，还有秦统一文字后出现的小篆，以及专用以入印的缪篆、鸟虫篆等，如图3-22和图3-23所示。

篆书入印一直沿用至今，其一是因为篆书本身具有强烈的形式美和装饰美，字体结构对称平衡，形态错落多姿，笔画简洁优美、方圆由之，线条遒劲规整，种种因素都是入印文字的最佳选择；其二篆书是古代文字，较难辨认，也就难仿制，印章用篆书可能也有防伪方面的考虑。因此可以总结出篆书是篆刻的基础，学习篆刻之初，应先识篆，再学写篆，然后运用到篆刻中去。

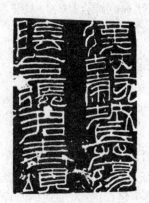

丁文尉（赵之谦）

天发神谶（局部）　　八砚楼（齐白石）　　　　汉张迁碑额　　　书选每题年（黄牧甫）

图 3-22　借鉴天发神谶创作的篆刻作品　　　图 3-23　借鉴汉张迁碑额创作的篆刻作品

1. 识篆

识篆属于文字学的知识范畴，一般从小篆入手。所谓小篆是秦始皇统一中国后令李斯等人，以秦国文字为基础，吸取六国文字之所长，制定出的一种法定规范文字。小篆的颁布，结束了文字混乱的局面。到了汉代，许慎又编出了第一部小篆字典《说文解字》（也附有部分大篆），更进一步地规范了小篆的字形、字义，给初学者提供了很大的方便。《说文解字》是一部分析字形，说解字义，辨识声读的字典，比较实用。这本字典共收录 9353 字，它按字形和偏旁构造，分列为 540 部，每部有一个共同的字作为部首。作为印人，对每个部首最好能够熟记于心，以便查阅。

小篆的基础打扎实了，再去学习大篆就有路可循。大篆是秦朝以前的文字。三代以来，特别是到了春秋战国，诸侯国各自为政，文字也各行其是，使得一个字常常有许多变体写法，给学习者增加了许多困难。学习和使用大篆关键在学会使用工具书，现在已经有很多出版物，如《甲骨文编》《金文编》《金石大字典》《古籀汇编》《说文古籀》等，都可帮助学习和使用大篆文字。

语言和文字的发展总是越来越丰富，为适应时代的需要，新的字不断地创造出来，常常会遇到现代汉语中有的字而古文字中却没有，这样让学印的人产生迷惘和无措。解决这个问题有各种不同的办法。

（1）借用同音或同义的另一个字，如刻"龙的传人"，其中"的"字小篆没有，许多人改刻"龙之传人"，持这主张的人认为《说文解字》没有的字是决不可用的，要解决问题只能在"说文解字"范围内借用。但借用有时会发生改变原意的弊病，也并非十全十美的办法。

（2）根据部首拼造，如"的"字，则以白字和勺字两个部分拼起来。拼造篆字很不容易，需要作者具有相当高的文字学基础，才能拼造合理；基础不够难免胡编乱造，结果贻笑大方。

（3）改用隶、楷入印，可避免错别字发生。

（4）查阅《增篆康熙字典》。这本字典中篆字比《说文解字》多，虽说也是后人拼造出来的，但因为是清初诸多大学者集体创作的成果，相对比较合理可靠。

　　篆刻界一度曾为大小篆混用的问题进行过争论。比较保守的一派认为,大小篆是代表不同时代风格的不同书体,所以不能在一枚印中同时使用,这样会扰乱时代特征;另一派则认为文字只是艺术创作的载体,大小篆同用,只要能够做到协调和谐,化异为同,就不必被规矩束缚而不利于艺术的发挥。现在持后一种意见的越来越多,争论似乎因之而平息。

　　古今许多篆刻家除用大篆、小篆入印外,还广泛吸取各种古文字以充实作品,如诏版、镜铭、碑额、兵器、权量、砖瓦、泉布(钱币)、简帛等,所以古文字学的功夫对篆刻创作来说是至关重要的。

　　2. 写篆

　　写篆是在识篆的基础上进行的,可以从小篆入手。小篆又称为斯篆,其体势略长方,间架对称平衡,上紧下松,宽博端凝;其线条圆润挺劲,均匀婉约,后人把略粗者称为玉箸篆,稍细者就叫铁线篆。选用严谨规范、生动流畅的墨迹范本为宜,如清中晚期邓石如、赵之谦、吴让之的篆书及近代吴昌硕、王福庵的篆书。随后可临《说文解字部首》《李阳冰篆书千字文》《秦峄山碑》《汉袁安碑》《汉袁敞碑》等。随着时间的推移和对篆书基本规律的掌握,可选临《大盂鼎》《史墙盘》《毛公鼎》《散氏盘》等周代金文。等到学写小篆比较有基础,对篆书的书写规律能够把握了,就可以开始写大篆,如石鼓文、金文(钟鼎文)、甲骨文等。

　　汉代碑刻篆刻,气息浑朴,字形诡奇,变化多端,入印最宜,可兼而习之。稍后,可临瓦当文、镜铭、汉缪篆等其他篆书文字。这样,由近到远,由易到难,循序渐进地临习,将会收到事半功倍的效果。同时,平常要多翻阅古今篆刻名家印谱,领会篆字在不同风格印章中的变化之妙(图3-24)。

万世长寿(汉砖文)　　　　　万如(王镛)

图3-24　借鉴汉砖文创作的篆刻作品

　　写篆书的执笔法同写楷书一样,也是五指并用的拨灯法,五个手指互相之间形成合力,把笔管稳稳地控在手中,同时又互相制约,使其完全受到人的控制。运笔时,要力求指实掌虚,腕平掌竖,圆笔中锋才能力透纸背。篆书的笔法相对于其他书体来说是较为简单的,概括起来为竖、横、弧三笔,再总括其实只一笔,即"逆锋起笔(藏头)、中锋行笔、回锋收笔(护尾)"。起笔收笔处呈圆头形,中间线条则粗细均匀,沉稳有力。这一笔,直写为竖,横写为横,左右圆转为弧。

　　清代以来,出现了许多写篆书的高手,他们在写篆时掺和了其他书体的笔法,方圆结合,提按自如,刚柔相济,八面出锋,使得篆书的艺术效果大大丰富,有人称为"草篆"。但写草篆

必先打好规范小篆的基础,先学平正,再追险绝,这才是学书法的正道。

写篆书也有笔顺,即一个字总有笔画的先后顺序。通常是先上后下,先左后右,先外后内,先中间后左右对称。但也有人按自己习惯的顺序来写,如"口"字写法,"木"字写法。只要最终达到理想的效果,篆刻中对某些笔顺没必要有刻板的规定。

大篆包括甲骨文、金文等多种字体,字形相对比较活泼松散,大小相间,错落有致,有时在全幅字中,行距字距自由处置,凝重而潇洒,书写时笔法变化可以丰富些,也更富艺术感染力。

其实,识篆和写篆是相辅相成的,这是一个印人终生要学习的内容,对篆书字义的深刻理解程度、结体的熟练掌握程度,时时影响着篆刻家的创作水平。如果在长期的临习法帖、阅读印谱的过程中,遇到造型美观、字形奇巧的篆字,就按部首顺序,罗列在自己的"字典"中,天长日久,积累的篆字渐成规模,字法多样,对以后进行篆刻创作则大有益处。

二、篆书的印化处理

书法中的篆书和印章中的印篆还是有很大不同的,它们既有联系,又有区别。篆字要取之入印都必须经过一番适合印章样式的变化,这个过程称为印化。

李刚田说:"篆书不经印化而用之于印,则乏金石意;纯用古摹印篆,则又觉刻板少生气。兼而用之、合而化之可兼得厚重与灵动之美,然欲浑然天成则大难矣。"因此,印人对印文篆书的"印化"处理关系到印章成败,印化的过程包括选择、取舍、斟酌、提炼、变形等主观处理(图 3-25)。

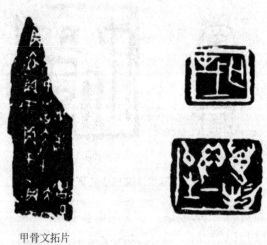

甲骨文拓片

图 3-25　借鉴甲骨文字创作的篆刻作品

当印章的发展进入以文字为主、以方形外观为主的形式之后,文字形式如何适应印章形式的矛盾便逐渐展现出来。从古玺印文字结构发展轨迹来看,前人解决这个矛盾的基本方法是使文字结构秩序化。故在晚期的诸多古玺印中,在文字结构之中横竖笔画越来越多,整饬端庄的风格形式已初露端倪。这种使文字结构形式不断地适应于方形印式的进程可以用"印化"二字来概括。最终,秦"摹印篆"的出现,宣告了文字形式与方形印式的和谐生成,如

图 3-26 所示。

待到汉初以后，随着文字形式的完全"印化"及界格形式的逐步舍弃，印章文字形式与方形印式的有机结合遂告完成。

许慎在《说文解字》中说："缪篆，所以摹印也。"缪，即绸缪；缪篆，即笔画屈曲缠绵、转折委婉的篆书。缪篆适合汉印形式的篆法就是印化了的篆书，这既符合篆书规范，又符合篆印的形式需要。

缪篆的特点是将篆书在结构和形式上做适合方形印面的或颇省改、屈曲变化、变圆为方、变连为断、变斜

宋版书印刷文字　　　　　书乡

图 3-26　借鉴宋版书印刷文字
创作的篆刻作品

为正、体势隶化。清代段玉裁在《论汉印文字》中也说"篆圆而印方，故稍变小篆之形体，使之平整方直，近隶之结体，而不用隶之挑磔。"可见，汉印中每个字的结构是方形的，而每个字的笔画有方有圆，有隶意，而没有隶书的"燕尾"。

汉印是中国篆刻艺术的典型范式，汉印的艺术形式及文化精神为后世的文人篆刻艺术奠定了基础，同时汉印也是篆刻最基本的形式。因此，掌握了汉印的一般规律，也就为其他印式的学习创作奠定了基础。

与之相似，在先秦古玺印中，印文也是把当时的大篆进行了"印化"处理。篆字为了适应印面章法的需要，笔画和结构都做出了相应的变化，方形印如此，其他圆形、三角形、长条形、心形等杂形印面更是如此。

唐宋时期的"九叠篆"是极具装饰性的入印篆字，可惜过于做作，字形刻板，格调不高，后世印家鲜有师法者。可见，篆字"印化"要适度，太过则有损其艺术性。

明清以后，印家以书入印，印从书出，以赵之谦、黄牧甫最为杰出，极具"印化"意识，不论朱文印、白文印，篆法均能适应印面的形式，而且能印外求印，融合诏版、瓦当等文字，经过"印化"，形成自己的特色。

其实在当代，风格独特的印人在其作品中，除章法、刀法之外，更重要的是形成了个性鲜明的篆法。石开曾言"篆刻艺术的最高审美价值要求篆刻家必须以独特的篆文结构与线条的造型来展示。"当代许多成功的印家，都有其独特的篆法。他们有一个共同的特点，就是他们的用篆之法是在已有古文字的基础上进行的艺术性变化，同时，以切合篆刻形式为出发点，根据自己的审美取向，来改变、转化、整合古人已有的篆法结构。

在这里，还有两个基本的底线，一是不违背古汉字构成的基本规律；二是要有传统的书法之美。这种变化、整合是在艺术思想和传统功力的"较劲"下找到契合点与发生点，这本身就是一种创作，除禀赋而外，这也与印人的深厚学养、广博见识、高雅审美意趣息息相关，这一点不可不察，如图 3-27 所示。

韩天衡以草篆入印；土铺在印章边款中，屡有"略参晋砖意"字样，可见他在字法上借鉴砖文；李刚田取法多样，有拟汉泉范金文者、有取战国楚简篆法者；石开早期篆法出自秦权诏版暨秦汉急就章，近年又参以武威手书残纸意趣；魏杰在取法周秦玺印的基础上，参以瓦书、陶文；葛冰华近年拟道教印之意创作了一系列字形明显带有宗教装饰意味的作品。

目前，在全国篆刻展中，在字法上出于钟鼎、钱币、诏铭、汉碑额、陶文、砖文、自书、简牍

楚简　　　　　　　虎年　　　　如白守黑　　　楚相黄歇

图 3-27　借鉴楚简创作的篆刻作品

的印作,都有不同数量的反映,说明文字人印只要是合理"印化"都是可行的。除此之外,近年来我国考古事业的高度发展,可借鉴的新古文字越来越多,同时各种文字体系也在逐步完备,以各类古文字来拓展"篆法",是当代篆刻创新的一条主要途径。其中,楚系文字数量最为丰富,其文字结构特征也最为明显,在篆刻领域,参照借鉴古玺印形式、融汇楚文字的印章创作几成风气,使当代印坛呈现出一派新气象。

韩 天 衡

　　韩天衡,1940 年生于上海,祖籍江苏苏州,号豆庐、近墨者、味闲,堂号百乐斋。自幼好金石书画。师从方介堪、方去疾、马公愚、陆维钊、谢稚柳、陆俨少诸家。擅行草、篆书及篆刻,国画以花鸟为主。他曾为上海中国画院副院长、中国书法家协会理事。

　　他现为中国艺术研究院篆刻创作院院长、中国书协篆刻艺术委员会副主任、中国美术家协会会员、上海市文联委员、上海美术家协会理事、上海市书法家协会副主席、西泠印社副社长、上海吴仓硕研究会会长、上海中国画院顾问、国家一级美术师。水墨画《静月竹鸟》获日本第十八届全国精选现代水墨画美术展优秀奖。

　　出版有《中国篆刻艺术》《中国印学年表》《历代印学论文选》《印学三题》《篆法辨诀》《朝天衡印选》《韩天衡书画篆刻》《秦汉鸟虫篆印选》《天衡印谭》《天衡艺谭》等,著有《书法艺术》《篆刻艺术》《画苑掇英》(合作)电影剧本三部。

　　其金石篆刻拙中藏巧,动中寓静,自然含蓄,充分体现了雄、变、韵的情致,风格自成一家,被称作"韩派",在当代印坛占有重要地位。国画大师刘海粟、李可染、谢稚柳、程十发、黄胄、陆严少等用印多出自韩天衡手笔。曾受中国政府的委托,他为参加上海 APEC 会议的21 国首脑刻印名章,如图 3-28 所示。

　　作品曾获日本国文部大臣奖、上海文学艺术奖等;所著《中国印学印表》一书获中华人民

共和国首届辞书评比奖。

茶禅一味　　　　　　　气象万千

图 3-28　韩天衡印

三、篆刻用字问题

篆刻用字在篆刻创作中占有重要的位置,准确用篆是篆刻创作的先决条件。所以,用篆的正误是一个焦点问题。古人治印讲究"篆法至上",虽然历来把汉代许慎的《说文解字》奉为圭臬,但由于古文字传世的存在方式不同、地域差异等,使很难用一种方式去衡量篆字的正误,故篆字有其模糊性和不确定性。因此,古人的很多印章的用印文字明显与《说文解字》不合。可以说,篆法的正误,历来没有非常明确的正误评判标准,往往是只要有根据、有出处,便获得认同。

这样的例子很多,如图 3-29 所示,如秦印"吴说"中的"说",汉封泥"利乡"中的"利","天帝之印"中的"天",吴昌硕"印叟"中的"叟",齐白石"白石吟屋"中的"白"和"春风大雅之堂"中的"大",钱瘦铁"踏遍青山人未老"中的"踏"和"生气勃勃"中的"气",李刚田"得于自然"中

 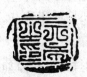 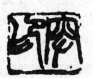

吴说（秦印）　利乡（汉封泥）　天帝之印（汉封泥）　印叟（吴昌硕）

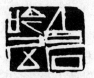 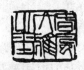

白石吟屋（齐白石）　　　　春风大雅之堂（齐白石）

踏遍青山人未老（钱瘦铁）　生气勃勃（钱瘦铁）　得于自然（李刚田）　壮暮翁（韩天衡）

图 3-29　篆刻用字实例

的"然",韩天衡"壮暮翁"中的"暮",这些字有的是为了使印面章法的需要而采用的装饰性变化,有的是印面美观的需要,有的则是根据今天楷书之形造出的新字。

如果严格地按照《说文解字》的篆法评判,这些可能都是错字。但是,如果从篆刻艺术上看,与随心所欲的"任笔为体"还是有本质的不同,所以要分别对待、认识,且不可"一刀切"地对待。

从文字学的立场严格地给篆刻艺术的用字定原则是不现实的,同时也会束缚艺术的创造,所以在篆刻用字上也不必过于拘泥,但仍要以通达为宜。因此有的印人为追求印面的艺术效果,把多个不同时期、不同风格的书体,杂合入印;有的印人为了印面的特殊的艺术效果,唯美是取,突破戒律。

应当强调的是,篆刻用字首先要追根寻源,多找资料查证,了解前人的使用变化情况,在遵守篆法规律和汉字构成原则的基础上,再酌情进行变通、变形处理,毫无根据地"造字""杜撰"是不可取的。

第三节　篆刻的刀法

篆刻艺术是书法艺术与雕刻艺术的统一体,而雕刻艺术的主要因素就是刀法。篆刻上所说的刀法是指用刻刀在印石上镌刻文字的技巧和方法。一方面,刀法可以表现一枚印章篆法的结构美;另一方面,也可以表现刻刀本身在不同材质上刻画所留下的刀趣美。因此,用刀技法直接影响篆刻的风格。成功的印人,在用刀技法方面,总是根据自己追求的艺术效果来选择最能达到这种效果的技法,不同的人在刀法上也都各具特色。

一、执刀法

苏东坡在论书时曾说"执笔无定法,要使虚而宽"。执刀与执笔方法一样,所谓"虚、宽",即掌空指实,运转自然。刻制不同的印章,执刀法应有不同。下面介绍常见的三种执刀法。

1. 竖式执刀法

受"印从书出"的理论影响,故有"执刀如执笔"之说。这种执刀法,如同五指执笔法,也取指实掌虚,指、腕、肘配合用力,一般由外向内镌刻,刀柄略向外倾,如图 3-30 所示。

2. 拳握式执刀法

拳握式执刀法要求聚五指而为拳,将刀杆紧握拳中,由外向怀内运刀,刀柄略向外倾。运刀时主要依靠腕和肘的力量,多用于刻较大的印或用较粗的刻刀。这种执刀法优点是运刀过程力量大,缺点是对印章细微部位不易展现,如图 3-31 所示。

图 3-30　竖式执刀法

3. 卧式执刀法

卧式执刀法也称为五指横式执刀法。这种执刀法只是把竖式执刀从竖直改为斜卧。主要依靠拇指、食指和中指将刀握住,整个执刀如同执钢笔一样。刀柄斜卧,自右而左横刻,易

于发力,运刀过程也比较灵活。卧式执刀时,无名指抵在石章侧面,具有运刀稳健的优点,同时,可以随时调节运刀速度,如图 3-32 所示。

图 3-31　拳握式执刀法　　　　　图 3-32　卧式执刀法

二、运刀法

篆刻上的运刀法非常丰富,古人有"用刀十三法""用刀十九法"之说,如正刀法、单刀法、双刀法、复刀法、反刀法、飞刀法、挫刀法、伏刀法、平刀法、舞刀法等细目,这些刀法有的取名于入刀的方式,有的来源于运刀速度、深度、力度,有的名异实同,有的大同小异,有的只存其名,不言其详,炫耀其词,似是而非。若以刻刀在印石上的运动方式来概括,主要有冲刀和切刀两种刀法。

1. 冲刀法

顾名思义,冲刀法即钢刀在握,以肘腕自刀柄发出强力,果断劲爽地令刀锋顺着线条沿口冲去。此法以横冲法较易掌握,在通常情况下,大都是左手紧握石章,右手以执钢笔法执刀,此法便于刻刀向前冲进。"准、狠、稳"三字,乃是用刀的关键所在。

在奏刀时,拇指、食指夹住刀柄,中指附在食指之后顶住刀柄,以无名指顶住石材右侧,刻时刀柄稍斜,以刀尖入石。刀柄与石面夹角约在 30°,从右到左冲刻,刀锋略侧,线条一边形成崩裂,另一边则流畅光滑,转换章料,四刀完成一条线,如图 3-33 所示。一般来说,冲刀具有力度大、用刀肯定的特点,如齐白石的作品就最好地显示了冲刀的特征。腕健指实、硬攻劲取是用好冲刀的要领。在篆刻史上,被称为"皖派"的印人是善于运用冲刀法刻印的典型流派。

冲刀法
箭头表示运刀方向

图 3-33　冲刀法

2. 切刀法

切刀法是主要依靠刀刃切削印面的刀法。这种方法是以刀刃自右而左地顺着线条的沿口切去,与冲刀的连续运动不同,刀刃短而线条长,故而一根线条要几次延续下切的动作才能完成,是一种断继续续的运动过程。用切刀刻成的线条有生涩迟缓的特征,显得凝重苍老。衔接自如、顿挫有自,是用好切刀的要领。

运用切刀法的具体方法是先以右刀角插入石中,起刀时,刀柄略侧与印面成 60°左右的角度。然后以刀刃切石,待左刀角也切入石中,则完成了一次切刀的过程。一条比较长的

线,要重复多次切刀方可完成,切刀刻出线条的特点是有不齐之齐的刀触,刻印过程中,要注意每一刀之间的衔接关系,不要使线条呈规律性锯齿状或有破碎现象,如图 3-34 所示。在篆刻史上,被称为"浙派"的印人,是善于运用切刀法刻印的典型流派。

在刀法的运用过程中,要根据艺术效果的需要、印章风格、审美意识,随时变换刀法。有时以一种刀法为主,有时两种刀法兼而用之,也可用其他刀法,同时还可变换刀柄的倾斜度或随时调整刀刃的方向。当然在行刀的过程中,为了追求线条的灵动和变化,也可不停地变换行刀速度,快慢适宜,有节奏感。在治印的过程中,不应为某种刀法所限制,要以表现字法的精神为前提,篆刻大家吴昌硕说过:"余不解何谓刀法,余但知凿出余胸中所欲表现之字而已。"

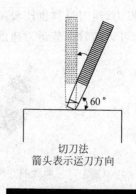

切刀法
箭头表示运刀方向

图 3-34 切刀法

总之,刀法的运用是灵活多样的,在刻印的过程中,要充分发挥出刻刀的性能,以表现线条的丰富内涵与作者的创作情感。

三、白文的刻法

印章镌刻成凸状,钤出后线条成红色,俗称阳文,在篆刻专业术语上称为朱文(图 3-35)。相反,印章印文凹下,钤出后线条呈白色的,人们习惯上称为阴文的,在专业术语上称为白文(图 3-36)。刻白文印通常用到单刀法和双刀法。

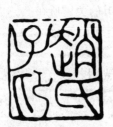
赵氏子昂

丁敬身印

江流有声断岸千尺

图 3-35　朱文印

广汉大将军章

军武库丞

桓驾

王义之印

图 3-36　白文印

1.单刀法

在石章上刻线条,使刀沿线的一侧运动,一刀刻成,刀痕往往一边光,一边毛,婀娜多变,充分表现刀的锐势和力度,是模拟凿印等写意风格的主要刀法。在实际运用中,往往不能一刀完成,必要时在线条起头和收尾处略加修饰或者重复走刀,就能够造成浑朴的效果而不至于太单薄,如图 3-37 所示。

图 3-37　单刀刻痕

因而在研究模仿齐白石的单刀法时,特别要留心这一点,否则就会得之皮毛、失之精华。单刀法的特点又如书法的侧锋取妍,灵动而外露,表现力特强,现代人刻边款也多用此法。

2.双刀法

印章镌刻时沿白文线条的内侧,两面用刀相向运动刻成,线的最后完成还要在起头和结尾部分应该各施一刀,所以严格讲是四面用刀。刻成的白文线条圆润浑厚,犹如书法的圆笔中锋,如图 3-38 所示。

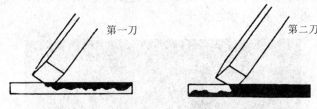

图 3-38　双刀刻痕

在刻章过程中需注意,双刀法刻出的线条两端往往成燕尾状,可以采用两种方法使其圆润。一是第二刀刻到末端时将刀刃稍稍翻转一下即可;二是针对较粗的线条,可在端部垂直短行一刀,这一刀要留有余地,宁可不足,切不可出头,方可显现线条的凝厚圆浑。同样,双刀法刻线条的转折处也要如此处理,两根直线刻完后,转折处可先留一个直角,然后再用刀刃去刻,也要留有余地,使转折处方中带圆、厚重遒劲。

用双刀法刻白文,既可表现古朴典雅的玉印风格,也可表现浑厚雄强的铜印风格,其表现力比单刀更强。明清以来的篆刻家,如邓石如的白文印挥刀如笔;赵之谦的白文印雄浑宽博;吴昌硕的白文印浑穆大气;黄士陵的白文印挺直拙朴等篆刻名家,虽都是用双刀法刻白文,但个人执刀、运刀习惯和手法各不相同,各有特色。

四、朱文印的刻法

刻朱文印与白文印相反,即留下笔画、印边,刻去除此以外的所有空隙处,这就需要注意线条的连贯性。朱文印没有单双刀之分,因为一根朱文线条不可能一次刻成,但齐白石的朱文印,线条一面光洁、一面毛糙,看似与白文印的单刀接近,也有人称为单刀的。之所以会产生这样的效果,是由于运刀时朱文线条的两侧都采用同一个方向,所以一侧由于刀刃切削,比较光洁,而另一侧是刀角入石造成的石花进裂,比较粗糙。但大多数印人刻朱文的线条都

是两面光洁,先刻完线条一侧后,将印章转180°再刻另一侧。而线条的起收都要再行一刀,这样一根线条才算刻完。

　　印章的线条都刻完后,笔画之外的空隙处还要刻去,这一过程称为铲底。铲底是要十分小心谨慎,特别是贴近笔画处,稍不小心,就可能损伤笔画。刻朱文印还有一种方法就是先铲底再刻笔画线条,即先在印文的空隙处刻上一刀,铲去大部分的空白,然后在接近线条的边缘走刀。初学者采用此法,可减少印石意外爆裂的概率,也就不易损伤笔画线条。

第四节　篆刻的刻印步骤

一、选印石与磨平印面

　　刻印之前,应根据印文风格选择相应的印石。选好印石后,需要将印面磨平。在磨平印面时,先用粗砂纸再用细砂纸,砂纸底下最好垫上玻璃板来磨印,用手捏住印石的底部朝向一个方向研磨,直至印面平整,如图3-39所示。

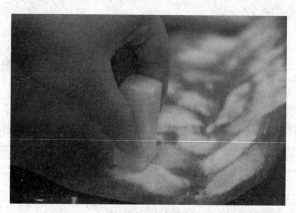

图3-39　磨印

二、选印稿和设计印稿

1. 选印稿

　　学习篆刻应从临摹入手,通过临摹,积累经验,从中领悟前人篆刻作品中刻印的技法及其精髓所在。临摹印章的第一步是选印,一般临摹的主要对象是汉印。因为汉代是中国古代印章艺术的极盛朝代,不论是官印还是私印,制作都很精美,流传至今的也很多。这些作品具有简练、大方、厚重等特点,同时在印面文字处理上也较规范,多为横平竖直,平稳匀称,易于入门,又易于掌握。在临摹过程中,要把握好选临汉印的原则:由易到难,由浅入深,由工到放,由简到繁,由直到曲,由正到变、由朴到巧,由平到奇,循序渐进(图3-40)。

横海侯印　　　　李嘉　　　　张春　　　　武意　　　　肖形吉语印

图 3-40　汉印

2. 设计印稿

如果要进行印章创作,可根据印文的内容,在拷贝纸或宣纸上按照印面的大小尺寸印处痕迹,再用毛笔勾勒出边框。设计印稿要依据作者的审美情趣和受印者的要求进行,在篆法的选择、印面的布局以及边栏的处理上都要认真进行推敲和比较。

三、摹印和印稿上石

1. 摹印

摹印要求摹描印章达到与原印形式相似,用透明的拷贝纸蒙在原印上,用狼毫笔进行勾描。摹印的要领是细致耐心,尽可能保持原印的精神风貌。

在摹印的过程中应体会篆刻章法的行气、布白、揖让、呼应等关系,以及笔法的起止形态,刀法的轻重、疾徐、转折、表现等细微之处,即能反映原印精神之细部。又可认真领会原印线条的刀法笔意及来龙去脉。遇印中有斑点处,不要因求省时省事,而忽略细部,一笔拖过,应用点描,以点成线,体现出印中小点斑驳处。通过摹印的训练,对原印要有更深一层的理解,因此摹印也是认真读印与理解印的过程。摹印的方法(图 3-41)一般有双勾法、双勾填底法、双勾填字法、单勾法。

 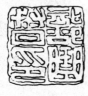 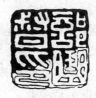 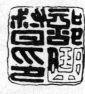 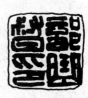

印章　　　　双勾法　　　　双勾填底法　　　　双勾填字法　　　　单勾法

图 3-41　摹印的方法

(1)双勾法就是用极细的中锋线条将印文的轮廓线精确地勾描一遍,注意印章的边框也要勾勒出来,要将原印线条的粗细、方圆以及残破等细节都要勾摹出来,这种方法多适用于粗白文。

(2)双勾填底法是在双钩摹印的基础上,用较浓的墨色,将白文的朱底填满,以取得与原印相仿的效果,比较直观。双勾填底法的优点是如果双钩印摹不精确,通过填墨的过程可以加以校正;填底后上石易取得清晰的效果;随着白文线条刻去,印石上的黑白对比更加明显。

（3）双勾填字法是在双勾完成的印稿上，将印面文字填墨。此方法多用于细白文，以墨线代替印中之细白文，也可作为摹刻时的印稿。

（4）单勾法即用毛笔将线条直接描摹，白者白，红者黑。此方法多用于朱文印。

摹描中还要注意开始下笔不可太重，墨不可太多，过重过多容易失手致使印文着墨太多，白文变细，朱文变粗，有失原样。宁可使墨不足，勿使笔有余，以便修补改正。如果拷贝纸有漏墨等现象，可在印谱与摹写纸之间衬一张不透水的玻璃纸，以保护原印不被沾污。

2. 印稿上石

摹印练习熟练以后，下一步可进行摹刻，在这之前先要学会印稿上石。上石方法有水印上石法和临写法两种。

（1）水印上石法即用略有吸水性能并具有一定透明度的纸按印面的大小设计完后，用摹印方法写好印稿，将印稿反附在石头上，用干净的毛笔蘸清水打湿印面，等印面完全湿透，用宣纸吸干多余的水分，大概洗到八分干的时候再附上新的宣纸，用力均匀按压印面，最后取下印稿，基本上印稿就复制到印石上了。如有模糊处，可再用毛笔勾描清晰，也可放在镜子前仔细观察，看还有没有需要修改的地方，如图 3-42 所示。

图 3-42 水印上石法步骤

（2）临写法就是将印稿倒置，把小镜子立于印稿前侧，然后照着镜子里的印稿直接反写在印面上即可，但要保证与印稿的接近度。

以上两种方法，前者准确但费时，且印稿不易清晰，还需要再描补；后者对于初学者来说，不易写得很准确，但可培养眼力，熟练了就会非常方便。

四、刻印

刻印落刀要稳、重、大胆，力求用刀的准确，做到气势酣畅，不要畏畏缩缩，只注意细节，又或者只是用刀尖轻轻勾画线条轮廓，切记要刻而不是划，要以刀带笔，刻出笔意。刻印的执刀和用刀方法已在前面的章节讲到，具体操作细节可从上参考，但要注意刻印时运刀的方向和印面转动的配合，一般情况下以左手转动印章来顺应右手运刀的方向。例如，刻白文印用单刀法应在线条上下刀，双刀法则应在线条两内侧下刀，刻朱文印应在线条的外侧下刀。遵循此规律，刻印熟练后便能运刀自如。

　　印章刻好后，可在印面上涂墨，使印面黑白对比分明，并要反复对照原印或对着镜子仔细观察，认真修改。如果是临印，修改时要使之与原印形神相合，如图 3-43 所示。

　　印章的边栏也要做适当处理，如印文工整，边栏也要工整、大方；若印文斑驳，边栏也要处理得写意些，可用刀杆轻轻敲击印章的边缘，做一些残破的处理，也就是经常会说到的"做旧"，但切不可对印章边缘过分修饰，出现板滞无神的雕琢气。作边之法通常有刻、作、磨等手法，如图 3-44 所示。

图 3-43　刻印

图 3-44　印章边栏修饰

五、钤印

　　印章刻完并修改完毕后，就可以正式钤印。钤盖前要将印面上的石屑粉末用刷子刷干净，再用湿布把印面上的墨痕擦掉，然后才能蘸印泥。印泥要轻轻蘸，蘸匀，印面要蘸满，但不能蘸得太厚，以免钤盖失真。钤印是完成一方印章的重要环节，尤其要注意在钤盖中使印面上的刀法得以清晰的显现，因而在钤盖时要在底下垫书或者多层稿纸，最好是将印纸放在厚玻璃上钤盖，这样可以不用垫纸，以平对平。印纸的选择最好是连史纸或比较薄的宣纸，这样钤盖出来的印章既清晰又不会失真。

　　钤盖时要把印章扶正并轻轻地盖在印纸上，切不可移动，要轻轻均匀用力。钤盖后不要急于揭开印纸，可把印章和印纸一起反过来仔细观察一下，如有局部没有钤盖到位还可以再稍稍用力处理一下，使印文更加清晰。反复检查之后，就可以轻轻地把印石揭起来，并用湿布把印章擦干净，这样一方印才算钤盖好了，如图 3-45 所示。

六、边款的刻制

　　刻印的最后工序是刻边款。印章上的边款分为单款、双款，内容大致有署名、叙事、论艺及后人加刻的跋语等。单款指仅刻作者姓名字号，有的也加刻时间、地点、作者年龄等；双款除作者署名外，再加刻受印者的名字和客套语，如"指谬""雅正"等，措辞根据平交、尊长、晚辈等关系而定；叙事边款多是作者自叙；论艺边款较为多见，是作者在边款中刻上对印章上面文字的说明及自己的艺术见解。如黄小松的边跋，言简意赅，是跋文中的精品。边款跋语属于边款中的另类，是作者刻好印章后，当时未署款，经后人鉴定真伪、品论特点所补刻的边款。

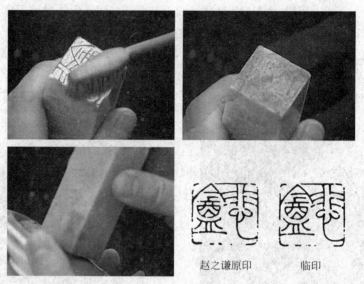

赵之谦原印　　　临印

图 3-45　钤印

边款刻法主要有单刀法和双刀法两种。单刀法是指一刀刻成一笔线条,不复刀,这种刀法一般是用切刀来刻,以刻行楷书为宜,也有人用刀角像写字那样,在石上刻写,多用于刻小草书款;双刀法是先在笔画的两侧各刻一刀,然后把中间挖去,双刀法是用冲刀来刻,须先用毛笔书写,宜刻字形较大的行草书或篆、隶书款,如图 3-46 所示。

行书单刀款　　　　　　　　篆书双刀款

图 3-46　边款

1. 单刀边款法

学习刻边款主要是掌握单刀法。早期的单刀法是"握刀不动,以石就锋,故成一字,其石必旋转数次"。近代篆刻家所刻的单刀法边款,大多是用切刀完成的,其点画具体刻法如(图 3-47)。

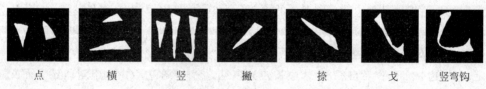

点　　　横　　　竖　　　撇　　　捺　　　戈　　　竖弯钩

图 3-47　单刀边款法

（1）点：以刀角入石，在石上斜入一按即成。点又有平头在上和平头在下两种。

（2）横：有短横和长横两种。短横以右刀角斜按入石，然后刀杆向左稍切即成。长横起刀入石同短横，只是刀杆向左切移的幅度较大，而成长横。

（3）竖：有短竖、长竖、竖钩三种。刻短竖，刀杆向外倾斜，用外刀角入石，然后刀杆向内方切下即成。刻长竖，起刀同短竖，在切下后，将刀角向下移动便成。刻竖钩，则把刀角移向下端，向左一按便成竖钩。

（4）撇：刀杆向外倾斜，用外刀角向左下方切下。如果需要略带弯势，切时略左弯转，向下拖切便成。

（5）捺：在单刀边款中，捺笔一般都以长点来代替，可以内刀角入石，然后把刀口向左上方斜切便成。

（6）戈：刀杆向外倾斜，用外刀角入石钉下后，随即把刀口向右略带弯势切下，再在下端出锋处，把刀刃向下一按即成。

（7）竖弯钩：用外刀角按入石内，随切随移动刀角向下，至转弯处把刀口移向右方切去，最后在右端出锋处，先按后剔补上一刀。

以上所介绍的刀法主要适用于刻楷书边款。对于一些较大单刀草书款、单刀篆书或隶书款，多先在印上写好墨稿后再刻。

2. 双刀边款法

双刀边款法是先在印石上写好墨稿，然后以冲刀法刻之。这种方法适用于正、草、隶、篆各体入印。

双刀法的特点是基本保存笔写的意味，较少露出刀凿的痕迹，与单刀法着意于刀刻的意味有所不同。此外，也有阳文边款，图案装饰款，皆用双刀法来刻（图3-48）。

图 3-48 双刀边款法

关于边款的位置，潘天寿先生在《治印淡丛》中说："具款有一定之面，刻一面者，须刻在印的左侧。刻两面者，始于印之前面（即印向己之一面），终于左侧。刻三面者起于右侧，终于左侧。刻四面者，起于后仍终左侧。刻五面者，起于印后，终于顶上。亦有无论一面二面以至五面均起于左面者，亦有刻一面于顶上，或向己一面者。"

这段论述讲的有两种情况。第一种是单面款均终于右侧（指盖印时印面向下时的左右，以下同），五面款则第四面在左侧，第五面刻在顶上。第二种是不管刻几面款，都从左侧刻

起。两者相较,一般以"始于左侧"合理,从历代名家刻印的拓有边款的印谱来看,很多是按照"始于左侧"的方式来刻的。

在有印钮的印石上刻款,单面边款要注意安排兽头所向的这一面,刻多面边款,仍以这一侧为边款的第一面,便于配上锦盒时一开盒就可以看见。

边款的拓印有一定的技术难度,步骤(图 3-49)如下。

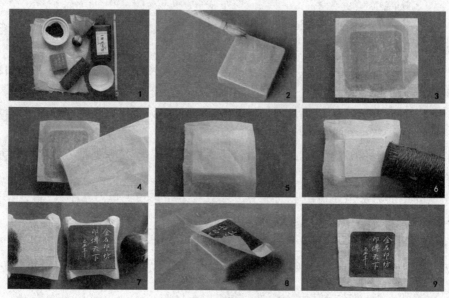

图 3-49　边款的拓印步骤

（1）准备好拓边款的工具,包括连史纸、拷贝纸、棕刷、印石、干净毛笔、白芨水或糨糊水、拓包、墨汁、毛边纸等。

（2）用干净毛笔蘸白芨水或糨糊水均匀涂在边款面上。

（3）在石面上覆上连史纸,然后用毛笔蘸清水涂在纸上,使纸和石面粘在一起。

（4）使用毛边纸或宣纸将纸上多余的水分吸走,可以手拿毛边纸按压。

（5）吸走多余水分后,在拓纸上覆一层薄薄的拷贝纸。

（6）持棕刷在拷贝纸上来回平刷,力度要适中,可以多换几张拷贝纸重复刷。

（7）用棕刷刷过以后,拷贝纸上会出现明显字的凹槽,这时再把拷贝纸取下,然后持拓包在拓纸上拍打,建议先从没字的地方拓起,以试墨的浓度。

（8）全部拓好以后,稍等几分钟,等墨干以后慢慢揭下连史纸,如揭不下,可以在纸上哈气,增加湿度,以便揭下。

（9）揭下后,拓纸会有些皱,这时可以将拓纸放到书本中压几个小时,纸自然会变平直,这样就算全部完成。

 思考与体会

（1）如何挑选印石?

（2）如何做到以刀代笔？

（3）临摹印章的重要性。

实训作业

（1）刻一枚藏书章，你可以在喜爱的每一本书上钤盖上自己的印记。

（2）当下鼓励大学生自主创业，你可以为自己经营的公司或店铺刻一枚印章，以体现自己事业所具有的博大深厚的中国传统文化底蕴为主要设计元素。

（3）发挥创意，为自己设计一方白文名印和一方朱文名印。

第四章 印章的款识及其拓法

学习要点及目标

（1）了解什么是印章的款识，掌握款识的特点及发展。

（2）掌握拓印方法并能熟练操作。

（3）通过本章学习，提高自身鉴赏及评价水平。

本章导读

中国印章的款识多种多样，形式也极其丰富，使用工具也是在不断变化的，从刀到石，从印到写意。从宋代到近代一步步发展，逐渐达到顶峰。拓印的方法得到更加系统完善。

第一节　款　　识

款识是刻在印的侧面或顶面的文字，阴文称"款"，阳文称"识"。款识内容起初只是署上作者的名号、刻印的时间一类文字，后来发展到注明印文、文字的出处、词句的出处、刻印的感受、论印文字、诗词等来抒发表达作者的心境。

款识有三说：款是阴字凹入者，识是阳字突起者；款在外，识在内；花纹为款，篆刻为识。此三种说法均见《通雅》卷三十三。后世在书、画上标题姓名，也称"款识""题款"或"款题"。画上款识，唐人只小字藏树根石罅，书不工者多落纸背，至宋代，始记年月，也仅细楷，书不两行。惟苏轼有人行楷，或跋语三五行。元人从款识姓名年月发展到诗文题跋，有百余字者。至明清题跋之风大盛，至今不衰。可见，款识有两种含义：一是指书画作品上的署名后款；二是指古代神鼎彝器上铸刻之文字。

款识的形式极为丰富，文字各体兼备，甚至还配以图案、佛像等（图4-1），成为篆刻艺术的有机组成部分，成为对印章欣赏的又一部分。现代人对印的欣赏应该是全方位的、立体的。首先要从篆刻本身去欣赏印面的视觉效果，构图、节字用刀，继而是印文是否雅致，而后是印章所配的款识是否优美。款识的美体现在书法、文字上，是要和印文和谐统一的，有的款识还可以帮助欣赏者解读该作品，然后引申到对印材和印纽的欣赏。

图 4-1 带图案款识

印 材

宋元以前制印大多用质地较为坚硬的金、银、铜、玉或水晶、犀角、象牙、竹、木等材料。乃至元代，王冕始试以花乳石作印。由于花乳石质地细腻温润，且容易受刀，一时间成为擅长书画的文人制印的普遍用料。到了明代，石质印材越来越被印人广泛采用。石章质地松脆柔糯，易于入刀，加上刀法不同会产生出比其他印材更为丰富的艺术效果，所以深受历代篆刻家的青睐。此后印坛即以石章作为刻印的主要材料，并一直延续至今。

印 纽

印纽，即"印鼻"，也称"印首"。印章顶部的雕刻装饰称为"纽"。它最先设置的目的是方便印章系佩于身，后来成为一种审美的必需。

一般款识是刻在印章的左侧，也有的只刻在印章的顶部。如果是多面款，无论是两面还是多面印款，最终都要结束在左侧。

篆刻的款识始于元代的赵子昂、松雪斋，天水赵氏二印侧面有"子昂"二字款，至明代文何两家张大其制，仿刻碑法，先将字写于印侧，再以双刀法刻之，所以其款仅二三字，或加署年月。

至清代，浙派鼻祖丁敬首创以单刀法随手篆刻（图 4-2），以石就刀，饶有拙趣，开丁字款先河，是为署款之法为之一变，至邓石如则于印侧信手为之，或篆或隶，或以狂草为之，皆不书即刻，融汇自然。其后吴让之也是以刀代笔刻草书边款，成为一绝。

图 4-2　单刀篆刻

　　时至赵之谦专攻北碑(图 4-3),其款亦是以书法为颇多变化,更加仿北魏始平公造佛,碑文之阳刻法入款,再加以汉画像,山水画入款,实为后世之印家开一新天地。其后之黄牧父,赵叔孺,易大庵等多效其体,至吴昌硕再将单刀丁字发挥极致,成一代楷模。

图 4-3　北碑

小贴士

赵孟頫(fǔ)(1254—1322年),字子昂,号松雪。松雪道人,又号水晶宫道人、鸥波,中年曾作孟俯,吴兴(今浙江湖州)人(图4-4)。元代著名诗人、画家,楷书四大家(欧阳询、颜真卿、柳公权、赵孟頫)之一。

图4-4 赵孟頫

赵孟頫博学多才,能诗善文,懂经济,工书法,精绘艺,擅金石,通律吕,解鉴赏,特别是书法和绘画成就最高,开创元代新画风,被称为"元人冠冕"。他也善篆、隶、真、行、草书,尤以楷、行书著称于世。

拓展知识

北 碑

北碑是我国南北朝时期北朝文字刻石的通称。北朝包括北魏、东魏、西魏、北齐、北周,而以北魏为最,故又称魏碑。魏碑上承汉隶,下启唐楷,是一种过渡性的书体。它与隶书相比,则简捷而得其沉雄;与唐楷相比,则更丰厚刚健,是一个可以开发的艺术宝库,在我国书法史上也深受重视。

北魏包括碑碣、墓志、造像题记、摩崖刻石等形制。书法风格多变、面目不一,尤其是近百年来陆续出土的大量魏墓志,为书法学习开创了新的路径。

(一)款识的位置

篆刻署款有一定的位置,就像国画题款有一定的位置一样。款向是指刻边款起落的次序与方向。古人刻印,款多落在靠己的一面,也有落在右面或前面的。至清代赵之谦、吴昌硕、黄士陵等人,也有这样刻的,但此时惯例多落于印左侧。

究其原因是，钤印时，多以右手执印，便于审视印面与印款，而不会导致左右颠倒；钤印后随手向右放下，正好露出左面款识，既定上下，又增美观。故若刻一面款，多在印左侧。若刻两面款，则始于印后侧，落于左侧。刻三面，起于右。经后而止于左。刻四面，起于印前壁，终于左壁。刻五面款，起于印前，而后、右、后、左，终于顶。亦有刻一面于顶上的，视印面的位置与作者的兴致而定。

款刻于顶上的，如"雪岑先生游鄂以后所得书画记，士陵篆""甓禅，乙酉春仓硕"，其款上下应与印文上下相同。汉代两面印较多，前后有穿，又名穿戴印，既便于携带，又便于钤用。其文可定上下，其穿可定前后，现行的两面印，印体较长，可以一面为主定方向，同一面印落款法。也可在两面的左方各具一款，款字行列最好打横，以便于统一，并增两面美观。

据观察，名家印款多事先审石质、图像、纹饰或兽纽等特点而定款向，再定印文上下方向。

（1）有数面图案的，选择精美的一面为署款面，以放置于外，便于欣赏。字的大小、多少可根据印面的需要而定。

（2）从石质、色彩来考虑，一般取精美的一面为款。

（3）为珍惜印纽、饰纹或石质的精美，以最差的一面作款或只在薄意图中空隙处署一两小字。

（4）以纽的向背来定款向。

（5）有的自然形印章或是顶部有不规则倾斜度的石章，以较宽或较美的一面刻款。如装印盒，应将短小一面朝底，宽长一面朝上，显得美观。

（6）若印上有兽纽，当根据纽形、纽向而定，如有瓦纽、鼻纽、覆斗纽、坛纽、桥纽等，可以两穿所在作为左右两面，择其一面为款。若是兽纽，一般以尾所在一面为后面，或以兽头朝向一面为款面。古代铸印亦以尾所在为后，而凿印则以尾部一面为前。在各个名家印中，兽纽印首尾向背不一。有的首尾回顾相遇于一面，有的数兽盘绕于一纽上，大小无差，难分主次；故对于兽纽的定向，可不必拘泥，可视兽首所向为前或向左，以便与款向相同，或让兽首向外，使之开展舒畅。

（二）边款的刻法

刻法分为双刀、单刀、单双相间三种。单双相间法只要有双刀、单刀刻法的基础，稍加练习便能创作。

1. 双刀法

双刀法是指先在印侧用小楷笔写好款文墨稿，然后像刻碑一样用冲刀一来一回两刀刻去笔画墨线，即成白文。阳文与白文刻法相反，刻去笔画墨线以外，保留墨线。

2. 单刀法

单刀法是指每一笔画只用一刀来完成。刻单刀款不写墨稿，以刀代笔随手刻成，转刀不转石。刻法一般用切刀，以刀的一角稍用力按入石中，即成三角点，各种笔画皆从点出，在点的基础上，移刀延伸便成线条。

（三）边款字体

印章的边款字体有楷书、隶书、篆书、草书四种。

楷书的基本笔画是点、横、竖、撇、捺、勾。虽然各有方法，但主要还是以长短斜正的三角形来表现（图4-5）。只需掌握了刻刀刻石的方向及轻重变化后，就可以运用自如。

点的刀向左上斜，以右下角切入石中即可。如果刀向左下斜，以右上刀角切入石中，即呈夕。只要稍变方向，就可以刻成许多形状的点。

横的刀口平横，刀角在右边用力切下，即呈长三角形的样子，略如与字起笔较轻，收笔较重之形。如果要表示逆笔而起，就在的尖角之处稍切一下，便成的形状了。

竖的刀口竖放，刀角在上端用力切下，即呈上粗下细的竖划之形百。

图4-5　楷书

撇的用刀略同竖画，只是斜而朝左面。

捺多以长三角点为之，如作出锋，在下加切一刀便可。

勾在竖划末端，加切一刀即成。基本方法大概如此，但行刀习惯有三种方式。

（1）以石就锋法，传说此法是丁敬使用的。黄易曾说："丁敬刻边款时是不书而刻的，用刀之法是握刀不动，以石转动来配合运力的需要，所以一字之成不必旋转多次，其行刀次序与笔顺无异。"

（2）以锋就石法是前法的改良。据说赵之谦即用此法，印石不动，将手和刀灵活转动来配合刻制。

（3）先横后竖法。为了使笔势统一、运气较直，很多篆刻家都采用此法，先刻横划，再刻竖再加撇、捺、点的刻法。但刻时要注意预留待刻笔画的位置，在用刀时冲刀、切刀皆可。

刻隶书边款时，横划皆由右边切下而向左推刀。例如，要表现"蚕头"，其法略加楷书横划逆笔的起首，只要稍加触刻即成。"雁尾"也要酌情补刀，横划要注意弧度适中，不宜陡直，才能表现隶书的体态。为了把横划刻好，也有人用先横后竖法，甚至把印石横置起来刻。

刻篆书边款，略加单刀白文印，多用冲刀以铁笔法镌刻，但要注意表现用笔的转折和轻重变化。

图4-6　草书边款

草书的边款通常用单刀法(图 4-6)。握刀就像用钢笔一样流畅自然,用刀韧中带劲,线条游刃有余,深浅得适。但也有一些边款用的是双刀法,就是先在印的侧面将所用内容书形写好,然后随着笔势以平口刀镌刻之。

 拓展知识

边款篆刻注意事项

(1) 在刻边款之前必须先将印石的四面打磨光整,否则刻出的线条很难达到清爽利落的效果。为便于镌刻,看清楚行刀,可先用墨汁将印侧涂黑,这样刻时效果就可一目了然。

(2) 刻边款时是先写墨稿,还是在石上不书而刻?两种方法似乎各有利弊,如先写墨稿可以预计字数,防止错字,安排间架章法都有好处,适合初学者。而对精熟此道者而言,笔不如刀,把稿写了,有时反觉气散,因此刻时绝不能像笔那样写,用刀时往往比用笔更为精确。

(3) 为了边款的字体有神气,刻时要以拔山举鼎之力,才能波磔昭然,不必顾虑笔画的破碎,有时笔画破碎一点方觉古拙完整,有笔断意连或笔不到而意到处,而且千万不可乱补刀,补了就觉窒凝而气势不贯了。

(4) 款字的好坏,与平时书法基础有关,要想刻好款字就得认真学习书法,但两者并不等同,因为边款用的是刀不是笔,初学者可以多临摹古人或现代名家的边款,吸取所长。

参考资料: 张华飚. 篆刻刀法百讲[M]. 郑州: 河南美术出版社, 2017.

第二节　拓印方法

款识刻出后,如何能被更多的人欣赏到?篆刻家们想到了拓碑的方法,将印款拓出来,以供欣赏,其方法如下(图 4-7)。

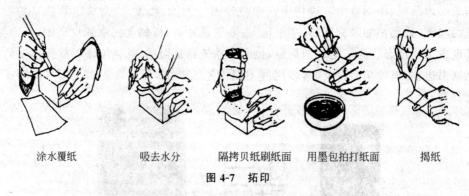

涂水覆纸　　　吸去水分　　　隔拷贝纸刷纸面　　用墨包拍打纸面　　　揭纸

图 4-7　拓印

(1) 用肥皂水洗净刻款一侧,均匀地涂上白水或稀释后的胶水(白水为中药,药店均有出售),再将史纸或薄一些的宣纸覆在其上,务必使纸面平整。

(2) 用宣纸压在上面吸去多余的水分。

(3) 以宣纸或塑料布覆盖第二层(塑料袋即可),再以棕刷(俗称棕老虎)轻刷每个部位,

并不断更换覆盖在拓纸上的那层宣纸,使其吸进剩余的水分,要使拓纸紧贴印石,力求拓纸上印出的文字,字字清晰。

(4)揭去覆纸,以拓色在瓷盘上薄薄地蘸上一层墨(先在废宣纸上拍去第一层浓墨),再拍打在拓纸上,要从无字处拍至有字处,反复拍至全款墨色匀净为止。

(5)待墨干后,揭下拓纸,如未干时揭下则会起皱。

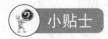 小贴士

<div align="center">拓 色 包</div>

拓色包是用于拓款蘸墨之物,其做法是取新棉芯少许,结团状,裹以薄塑料纸或保鲜膜;外加一层棉布,最后用光洁丝织品包住,用线系紧即可。其不可过大,一般 1～1.5cm 即可。

<div align="center">棕 刷</div>

棕刷俗称棕老虎,书画社有售,也可用细棕自己扎。新棕刷先要在粗木板上使劲反复揉搓擦刷,使其平整,柔软,不拉毛纸面。

第三节 名家款识赏析

汉"司马□私印"的四周印侧刻有"大富、同心、一意、长生"的白文款识(图 4-8)。秦汉以后,隋唐宋时期的印都有不同样式的边款,例如隋印"观阳县印"简单地记录了制印日期,唐印"千牛府印"则在印顶刻了一个"上"字,宋印"新浦县新铸印"则刻了铸造日期又标注了印章的方向,刻了"上"字。

隋印"观阳县印"及款识如图 4-9 所示。

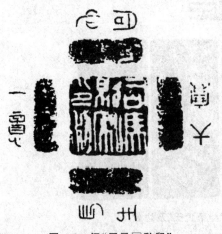

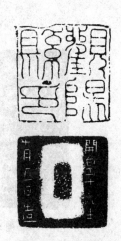

<div align="center">图 4-8 汉"司马□私印" 图 4-9 隋印"观阳县印"及款识</div>

唐官印"千牛府印"及款识如图 4-10 所示。

宋官印"新浦县新铸印"及款识如图 4-11 所示。

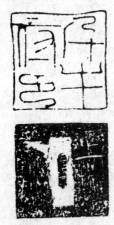

图 4-10　唐官印"千牛府印"及款识　　　　图 4-11　宋官印"新浦县新铸印"及款识

元代的大部分印章的边款大致还都是那样,没有作者名字,能传递给人们的信息也相当有限。文人开始参与篆刻后,如赵孟頫、文彭以后的文人篆刻开始加入作者的名字,因为刻印时的心情、感想、创作谈等内容可以通过款识记录,因而边款由此丰富。

值得一提的是,明代何震之前的文人篆刻边款采用的还是双刀刻款,自何震开始尝试用单刀刻款后,后来浙派祖师丁敬将单刀刻款方式推广并使之成熟,单刀制款渐渐成为近现代印人常用的边款形式。

边款的价值体现在两方面。它的学术价值在于边款中记录的文字内容的资料性、文学性等,例如赵之谦的边款。赵之谦"钜鹿魏氏"及边款如图 4-12 所示。

图 4-12　赵之谦"钜鹿魏氏"及边款

"钜鹿魏氏"印边款中说到"古印有笔尤有墨,今人但有刀与石"这样的名句,这是很重要

的艺术理论。他的"何传洙印"及边款如图 4-13 所示。边款中说"汉铜印妙处不在斑驳,而在浑厚,学浑厚则全恃腕力,石性脆,力所到处应手辄落,愈拙愈古,看似平平无奇,而殊不易……"这又是多好的刀法指南。

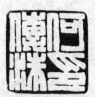

图 4-13　赵之谦"何传洙印"及边款

再如黄牧甫刻"欧阳耘印"及款识(图 4-14),边款中说"赵益甫仿汉,无一印不完整,无一画不光洁,……"这不仅是对赵之谦的赞赏,同时也是他自己的艺术主张。而他的另一方印:"末伎游食之民"及边款如图 4-15 所示,边款中写:"陵少遭寇扰,未尝学问,既壮失怙恃,家贫落魄,无以为衣食计,溷迹市井十余年……"这分明就是黄牧甫本人的艺术史啊。

图 4-14　黄牧甫刻"欧阳耘印"及款识

吴昌硕刻"明月前身"及边款如图 4-16 所示。

边款中有款有识,图形文字配合之中讲述了一个悲伤的爱情故事。

如图 4-17 所示,邓石如在边款里记道:"一顽石耳,癸卯菊月客京口,寓楼无事,秋多淑怀,乃命童子置火具,安斯石于洪炉。倾之,石出幻如赤壁之图,恍若见苏髯先生泛于苍茫云水间,噫! 化工之巧也如斯夫。兰泉居士吾友也,节《赤壁赋》八字,篆于石赠之,邓琰又记。"

图 4-15　黄牧甫"末伎游食之民"及边款

图 4-16　吴昌硕刻"明月前身"及边款

石料、时间、地点、人物、篆刻印面文字的出处，一一道来，如同讲述一方印章的故事。

吴让之在"画梅乞米"印的边款里写道："石甚劣，刻甚佳，砚翁乞米画梅花，刀法文氏（文彭）未曾解，遑论其他，东方先生能自赞，亲者是必群相哗。"如图 4-18 所示。他对自己的刻功的满意以及对刀法的见解（文彭也不如），对自己人生的追求，也在边款中清楚地表达出来。再回到开头的赵之谦，那方"餐经养年"表达的是他对自己丧妻丧女的悲痛，并由此礼佛的生活状态，他用有款有识，有文字有图像的边款表达了自己的志趣。这与他另一方印"悲盦"里记述的字号的由来是一个完整的人生故事。赵之谦刻"悲盦"及边款如图 4-19 所示。

"家破人亡，更号作此……"年份、作者、事由、短短的边款，讲得清清楚楚。边款的另一价值就是它的艺术价值。看边款时，可以注意边款中文字的结体方法，布白安全，刀法、款式等视觉审美及技能方面的东西。这些艺术价值方面的东西，学习方法可略同于印面的学习，以临摹的方法就可以。

图 4-17 邓石如刻"江流有声，断岸千尺"及边款

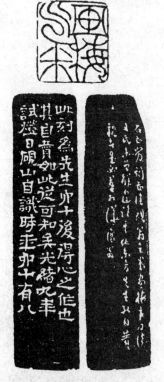

图 4-18 吴让之"画梅乞米"及边款

图 4-19 赵之谦刻"悲盦"及边款

思考与体会

（1）熟知款识的发展过程。

（2）体会传统文化下款识的内涵及意蕴，总结款识的规律及要求。

（3）熟练掌握拓边款的步骤，并能实践运用。

实训作业

（1）熟练运用拓印技术为古碑帖进行实地拓印。

（2）练习刀法，达到直接刻边款能力，巧妙地将印章的款识融汇于广告设计等其他行业中，拓展款识用途。

第五章　篆刻的章法

学习要点及目标

（1）了解篆刻章法的发展和意义。

（2）了解印章的章法规律及特点。

（3）了解学习不同印章的章法布局。

（4）通过本章学习，提高自身鉴赏能力及评价水平。

本章导读

无论是绘画作品还是书法作品都有它的章法或"构图"，这是艺术创作必不可少的一个程序，篆刻也是如此。篆刻的章法就是将一个字或几个字在方寸之间排列组合的艺术，它的变化多样则是篆刻艺术的灵魂所在。如果一方作品只有娴熟的刀法而无高明的章法，也无法成为佳作。尤其是刻组印的时候，就要方方面面有变化，充分体现出章法的妙处。

章法，篆刻学的术语称为"分朱布白"。文学、书法、绘画等各种艺术门类中也有章法的问题。章法指的是作品的布局和经营位置或文章的脉络、分章节段落等方面的构想。就像工匠造屋，必先审视地势，合计材料，然后才能动手施工，这个构想设计就是章法。

篆刻的章法，一般可分为布排印文、经营虚实、完善整体等方面，通过布局表现出来。它们不但左右着印章布局的多方面的美感，还影响着作品整体的艺术性。

第一节　布排印文

布排印文是篆刻章法中根据印的形状，将印文有机组合成整体的一种方法。印文的字体有很多，从它们的形状结构来看，一般分为两大类。其一为"就形"，即印文为了适应布局的需要，内外形结构大幅变形，迁就布局中可占范围的形状，一般呈几何形，具有浓郁的装饰味。其二为"非就形"，即印文的结构不迁就可占范围的形状，有的直接采用常规的书写法，笔势较舒展，有的稍作变形，以便笔画整齐。

这两类形状结构不同的印文，在组合布排时，可根据各自的特点，做不同的利用，产生不同的效果。具体可以分为以下几种效果。

（1）平整规矩（图 5-1），不受印石形状的局限，印文在布局中的位置排列和笔画安排，一

图 5-1　平整规矩

般都整齐而不参差。

（2）错杂放纵（图 5-2），不受印石形状的局限，印文的排列自由而不受拘束，位置错综，字与字的笔画互相穿插，常按印文书法的可变性根据情况改变字里行间的关系，布局极其灵活，突出书趣笔意，无拘谨之意。

图 5-2　错杂放纵

第二节　疏密、虚实与轻重

疏密主要是指由于文字的笔画多寡在章法中造成的相对紧密或松散的轻重关系。对于这种关系，古人有"宽处可以走马，密处不使容针"的说法，也就是说多笔画的字不让其多占地，笔画少的字不占地，甚至多占地，从而使疏密的对比更为强烈，全印的效果更为突出。

在印章中，虚实是指笔画和笔画之间的空隙。前人论印中常提到的"分朱布白"，就是指经营虚实。经营虚实是处理印文笔画与笔画间隙二者关系的方法，它可使繁简不一的印文经过一定的调节和组合后，使全局的疏密产生舒适的节奏感，在朱与白的分布方面给人不同的美的快感。如果虚实处理得当，能使人觉得密而不闷，疏而不空，还可以调整印文的繁简写法。采用异体字来人为地安排疏密关系，如旡与无、壹与一等。

印章中的疏密就体现出了轻重。轻重是指章法上的轻与重，也就是在处理笔画多的文字时就多占一些地方，使之不显其堵，字笔画少的少占地方，使之不显其空，这是一种中庸的和谐轻重关系，与上面所说的正好相反，然而于效果上是给人以平正自然的感觉。

其实疏密与轻重所体现出来的是人们视觉上的冲突，它们是对立统一的。有了大密大疏即有了轻重对比，章法上就比较灵活生动，如果处理不当，就会做作、生硬。反之如果轻重得当，疏密自然统一就会使全印和谐、古朴，产生古拙安详之感，如果处理不当就会没有生气，产生笨拙之态。

 拓展知识

<div align="center">经 营 虚 实</div>

　　匀称是将印文笔画的纵横间隙进行较均匀的安排,通常表现在平整规矩的印文布局方面,可使布局产生平实稳重的美感。

　　对比是将笔画或笔画间隙的繁简对立关系十分突出地表现出来,以产生虚实相生的美感,形成朱与朱、白与白之间悬殊的差别,用之恰当,"疏可走马,密不透风"的效果能兼得于一印之中。

　　对称是在布排印文时将中心线两边的繁与简(笔画与笔画间隙)作基本近同的处理,使相对的两个部分在"朱"的量感方面相称,以达到互相适应的效果,从而增添装饰意趣(图5-3)。

 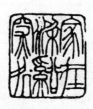

<div align="center">图 5-3　对称</div>

　　呼应是指将或左右或上下或对角部位的朱白关系作相互照应,不使某一局部的虚和实孤立存在,以此加强整体的韵律(图5-4)。

<div align="center">图 5-4　呼应</div>

　　参考资料:赵海明.篆刻知识与技法[M].上海:上海古籍出版社,2012.

 拓展知识

<div align="center">稀 疏 与 稠 密</div>

　　稀疏与稠密(图5-5),即疏密不均匀地排列,疏远与亲密,不间疏密。

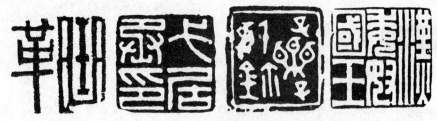

图 5-5　稀疏与稠密

　　三国魏何晏《景福殿赋》："斑闲赋白，疎密有章。"疎密，一本作"疏密"。南朝梁简文帝《答湘东王上王羲之书》："试笔成文，临池染墨，疏密俱巧，真草皆得。"明谢肇淛《五杂俎·人部三》："古无真正楷书……至国朝，文徵仲先生始极意结构，疏密匀称，位置适宜。"

　　参考资料：赵海明. 篆刻知识与技法［M］. 上海：上海古籍出版社，2012.

第三节　增损与屈伸

　　设计印章时，为了全印和谐，要对印文进行笔画的增减处理，称为增损。但要注意并不是每个字都要做增损处理，这与第二节中提到的疏密类似。增损是汉代印人处理私印布局的重要方法之一。增其简者，损其繁者，使同一印中的印文繁简差距缩小，使布局产生匀称、对称、呼应等虚实方面的美感（图 5-6）。所谓屈伸，就是在印文出现方、圆、曲、平不相合时，所采取的一种增的方法，如图 5-7 所示，其方法有些类似九叠篆官印，但不能"屈"得过分，而失篆字的广义；也不能"伸"得过直，而便之僵板。

图 5-6　增损

图 5-7　屈伸

增　　损

增损,即增加或减少,多指文字上的修改。《史记·吕不韦列传》:"延诸侯游士宾客,有能增损一字者予千金。"《大唐西域记·阿耆尼国》:"文字取则印度,微有增损。"《少室山房笔丛·史书占毕一》:"读之闳肆沉雄,浩乎司马之气矣,而左规右矩,一字增损未由也。"《中国小说史略》(第十四篇):"然今所传诸小说,皆屡经后人增损,真面殆无从复见矣。"

第四节　挪让与呼应

吾邱子行认为,印大当平正方直,纵有斜笔也应当取巧避过,每遇字有空处,无法填补,或一字笔画,多画偏颇,无法使之平方正直者,则除屈伸其笔画外,再就字左右或上下伸缩其所占地位,使之牝牡相得,这种方式被称为挪让。

呼应与挪让基本上是同时进行的,因为有了挪让就会产生虚实,有了虚实对比就容易产生呼应,如图 5-8 所示。

呼应有时是留红、布白对比产生的,有时是字与字之间对比而产生的。呼应是构图表现方法之一,是指画面中的景物之间要有一定的联系,可以利用景物以及光影、色彩使画面构图达到均衡、和谐、含蓄的画面效果。

挪让即在字有空处无法填实,或一字笔画无法使之平正方直时,伸缩文字所占地位,移动文字笔画的位置,使全印气势宽展的办法。这里的呼应主要指在章法上两个相同的局部(包括空间)经过人为的强调,使之起到此呼彼应作用的一种手段,一般有"对角呼应""并头呼应""盘曲呼应""留红呼应"等。

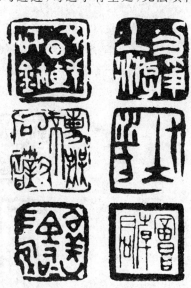

图 5-8　挪让与呼应

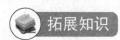

伸　　缩

伸缩是根据印文布排和虚实经营的需要,将印文笔画作不同的伸缩处理,使局部和整体融于一体、气势贯连,如图 5-9 所示。

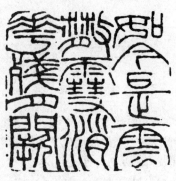

图 5-9　伸缩

第五节　穿插与并笔

设计章法时,有时为了打破平板的局面,使字与字之间相互顾盼,往往会将其中笔画随势伸缩,上穿下联,以达到气势联通,成为一个整体。

有的白文印笔画繁多琐碎或平行线条过多,则可以做"并笔"处理,使全印混为一体。并笔(图 5-10)相当于书画中的"墨渗",但弄不好会使印文臃肿无力,故使用时要注意并笔的方法,多观察汉印中的风化剥蚀效果,可在石章上施以敲击、研磨等手段达到效果。

图 5-10　并笔

拓展知识

镶　合

镶合如图 5-11 所示,就是将二字或镶嵌或一体,或合连在一起。镶合成一体的两个字,

在语法中必须是一个词,且为一繁一简,排在上面的字一般将下面的字半包围或全包围。

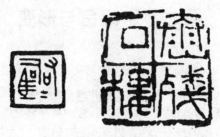

图 5-11 镶合

第六节 留红与布白

留红与布白是指印章文字的留空处,白文印称"留红",朱文印称"布白",尤其是白文印,大块面的留红,朱白相映,可给欣赏者以强烈的视觉冲击。

篆刻讲究方寸之地"分朱布白",如图 5-12 所示。"布白"也就是留出空处,能给人以疏朗空灵之感。就像造房子,事先要设计好门窗的位置一样,在设计印稿时也要预先规划出何处留空,何处填满,方能使一方印章有看头。

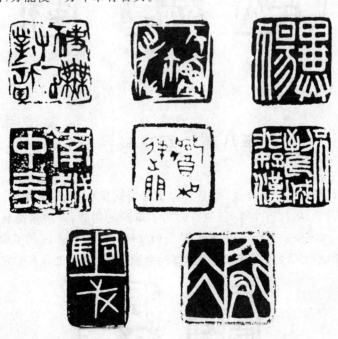

图 5-12 分朱布白

第七节　离合与形变

　　章法中的离即是将字形太过局促者分开,使其有宽博之势;合是将字形太过散漫者合成一体,使之整肃而有新意。但是离合要有度,错落有致,离而不散,合而不局促方为上佳,有些字的笔画繁简不一,线条排列方圆杂陈,就需要变动其字体的一部分位置,使之宜长而方,宜方而圆,宜散而聚,以取得和谐统一,给人以新鲜感,如图 5-13 所示。

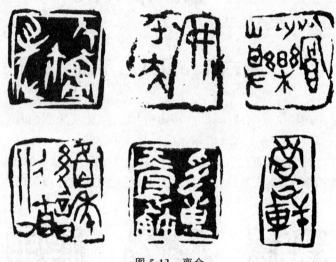

图 5-13　离合

　　所谓形变即将文字合理地分解组合,使之符合章法的需要,其与离合是密不可分的。

第八节　回文与合文

　　汉代印中多有"回文印"的样式,它是将印文做逆向旋转的布排,调节布局的虚实效果,一般印文是从上到下,从右到左排列,但有时为了章法的需要,要将繁简悬殊的文字安排成斜角对称,将文字次序按逆时针方向处理,就是回文印(图 5-14)。汉代印中回文印大都是四字名章印。词句印不太适合回文样式,因为那样会很难,但后来也有人把它用于闲章中。

图 5-14　回文印

"合文"常见于金文中,在篆刻里,合文也被篆刻家们移植过来。这种将两个简单的文字或有相同偏旁的文字处理成只占一个字位置的"合文"是很具巧思的,如图 5-15 所示。

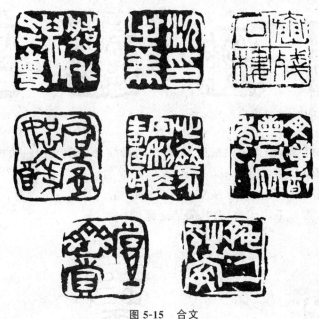

图 5-15 合文

第九节 边栏与界格

一、边栏

边栏,即印章中的印边和栏格。在印章布局中,印文的布排、虚实都离不开它所起的作用。因为印边的有无和粗细、栏格的不同形式,与印章布局的艺术性有着不可分割的关系。

（1）朱文印的边与文关系:边和文的粗细一致,意在减少矛盾,如图 5-16 所示。

（2）白文印的边与文关系:边的粗细和印文笔画间隙相近,布局易得典雅和谐之趣,如图 5-17 所示。

图 5-16 朱文印 图 5-17 白文印

（3）纹饰边：印文周围装饰图案，使印边产生华丽感，如图 5-18 所示。

（4）封泥边：宽窄不一，无雷同感，皆出于自然，非匠心之物，如图 5-19 所示。

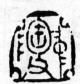
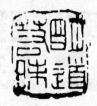
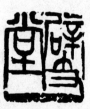

图 5-18　纹饰边　　　　　　　　　　　　　　图 5-19　封泥边

（5）组合边：少字印，印文笔画很简单，布局时可将每一印文加一边栏排成一印式或数印式组成一整体，有奇特感，如图 5-20 所示。

（6）不用边：朱文印，印文布排成整体后，每面外沿的构成部分都存在有一定的长线条，印形以此明朗完善，可以不用印边，取其简洁之趣（图 5-21）。

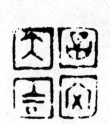
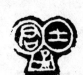
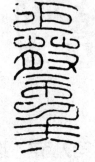

图 5-20　组合边　　　　　　　　　　　　　　图 5-21　不用边

二、界格

界格，即使用栏格，可使印章布局整齐，重心平稳，获得庄重效果，如图 5-22 所示。有界格的印章多见于秦代印章。在篆刻创作中，为求印的形式多变，可以仿照古印的格式，在印章中加上各类界格、边框。要注意的是，所采用的界格同所配的文字要合乎传统印章的体制。例如，在周秦的印章格式中，填以汉代文字或宋元文字，就显得不伦不类。无论边和界格的线条如何残破，与印文的残破相协调就可以，如图 5-23 所示。

图 5-22　界格（1）

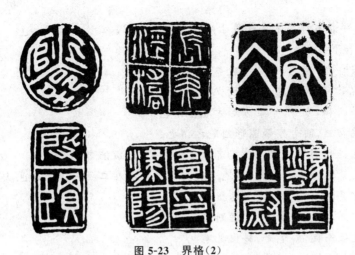

图 5-23　界格（2）

第十节　章法的宜与忌

集画成字，集字成章，一字以至多字，无论繁简，皆要有章法，有章法就有宜与忌。以下列出邓散木先生提出的宜与忌 14 条。

 小贴士

邓　散　木

邓散木（1898—1963 年）（图 5-24），现代书法、篆刻家。1960 年因动脉硬化，截去左腿，因自署一足，夔，斋馆名有厕简楼，三长两短斋（三长者，篆刻、作诗、书法；两短者，绘画、填词，这是散木先生对自己艺术的评价）。实际上，他长于诗文、书刻，也能作画。

邓散木精于四体书，行草书集二王、张旭、怀素之长，旁参明末清初王觉斯、黄道周两家，隶书曾遍临汉碑，篆书初学《峄山碑》，继杂以钟鼎款识，上溯殷商甲骨文。篆刻初学浙派，后师秦汉玺印。早年得李肃之先生发蒙，壮年又得赵古泥、萧蜕庵两位先生亲授，艺事大进，又从封泥、古陶文、砖文中吸取营养，形成了自己章法多变，雄奇朴茂的风格。

1931—1949 年，曾在江南一带连开 12 次展览，艺坛瞩目，有书坛的"江南祭酒"之称，在艺坛上有"北齐（白石）南邓"之称。邓散木先生一生勤于艺事，几十年间，黎明即起，临池刻印，至日出方才进早餐，曾手临《说文解字》十遍，《兰亭序》

图 5-24　邓散木

也临过几十遍,邓散木作品主要收藏于黑龙江省博物馆。

"宜"14条如下。

(1) 繁宜安详,繁者笔画多,字数多也。

(2) 简宜沈若,简者笔画少,字数少也。

(3) 方宜平而和,方者,字带方形方笔合谓也。

(4) 圆宜柔而挺,圆者字带圆形圆笔之谓也。

(5) 单笔宜挺劲而带濡涩。单笔者独立之一笔,无所依者也。

(6) 复笔宜紧凑而略见参差,复笔者有相同之笔画在二画或以上者也。

(7) 曲笔宜灵活,曲笔者,字之转折处也。

(8) 直笔宜浑厚,直笔者,字之横划或直划也。

(9) 斜笔宜短而促,斜笔者,斜出之笔也。

(10) 穿笔宜小而轻。穿笔者,画之交错者也。

(11) 细朱文宜秀而劲。

(12) 粗朱文宜质而朴。

(13) 细白文宜如天际游丝。

(14) 粗白文宜如渊渟岳峙。

"忌"14条如下。

(1) 巧忌仟媚。

(2) 拙忌重滞。

(3) 瘦忌廉削,瘦者笔画纤细也。

(4) 肥忌臃肿,肥者笔画粗壮也。

(5) 转即露角,转谓之笔画折角处。

(6) 折即无情,折谓之字之曲处。

(7) 起忌矛头,谓其尖而锐也。

(8) 结忌燕尾,谓其作双叉也。

(9) 单忌孤悬,单谓单笔单字也。

(10) 复忌倾轧,复谓多字多画也。

(11) 少忌散漫,少谓二字至三四字也。

(12) 多忌杂,多谓五字至五字以上也。

(13) 方即板,方谓笔画方正。

(14) 圆即滑,圆笔谓笔画圆转者也。

篆刻的章法贵在气、势、情、韵皆备,而最终落实在"和谐"二字上。全印无论字数多少、形状各异,都要做到团结一气,所表现出的轻重、虚实、疏密等关系各得其宜,做到疏中有密、密中有疏、虚中有实、实中有虚,气聚而不塞,势放而不乱,统一中有变化。如果在虚实疏密四个字上做好文章,章法的要领就基本得到了。章法要做到新颖独特,既有时代精神,又具个人风貌,这是更高层次的要求,值得我们用一生的心血去努力追求。

参考资料:邓散木.篆刻小丛书:篆刻学[M].杭州:浙江人民美术出版社,2013.

拓展知识

书画印章

从艺术上来说,一幅好的画主要从三个方面来看。一是画的本身,如风格、构图、笔墨、色彩。二是落款,如位置、字体、大小,与画本身的搭配一致性,具有一定的书法水平。三是印章,如风格、大小、流派、阴阳文印章的搭配、盖印的位置、文字的正确与书画的统一。

书画上的印章,主要分为作者本人的印章、题跋人的印章、收藏或鉴赏人的印章三类。在这些所使用的印章中又分为三个方面:姓名、字号、斋馆、堂号印;闲文、吉语、警句印;收藏、鉴赏印。

一般姓名、字号印盖在作者名字的下方或左右;斋馆、堂号印盖在款字的四周或款字的下方,也有用作迎首,盖在右上角;闲文、吉语、警句印盖在书画的左右下角,作为押角,也有用作迎首;收藏、鉴赏印盖在书画的左右下角空处或无碍书画作品本身的空白处,也可以盖在书画以外的装裱上。也有盖在书画最显著的位置,以示自己的权威,如乾隆、嘉庆皇帝等。

印章作为鉴定书画的一个主要方面,是必须重视的,因为每幅画上大多有印。

鉴别印章还要看印泥的色泽。一幅古画印章的颜色,虽然可能是鲜艳的,但它还会有饱经岁月,历尽沧桑的变化,颜色会变得浑厚而沉着,印泥由朱砂制成,朱砂颜色稳定,但历久的印迹也会发生一些变化,但是变化很小。黄金性能是稳定的,但新制品的黄金与传世多年的黄金还是会有所不同。所以,古代书画上印章的色泽不可能与现代作品上的印章色泽相同。

现代的印章大部分犹如现代的书法,字数少、变化大、怪诞、变形,只重变化,缺少传统。或许是时代节奏的加快,受到海外的影响等因素,使现代大部分印章只重刀法,不求对称,只求均衡,不重功力。现代印章能否在中国历史上留下灿烂的一页,还有待历史的评说。

参考资料:陈振濂.篆刻艺术学通论[M].上海:上海书画出版社,2017.

思考与体会

(1) 印章的章法特点有哪些?
(2) 对章法的内容进行理解分析。

实训作业

(1) 熟练运用章法布局对印章进行赏析。
(2) 根据篆刻章法知识,结合传统文化及现代设计元素,设计五枚独一无二的印章。

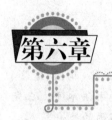

第六章 篆刻的临摹与创作

学习要点及目标

（1）了解临摹的重要性及临摹的方法。

（2）能够独立进行篆刻创作。

（3）通过本章学习，提高自身鉴赏及评价水平。

本章导读

临摹是篆刻入门的必由之路。学习中国传统的书法、绘画、篆刻、雕塑等，都要由临摹入门，篆刻尤其如此。由临摹入手，可以很快地熟悉一门艺术的创作方法及过程——这是历代无数艺术家聪明智慧的结晶。

对于篆刻艺术而言，它有着与众不同的创作方法、创作模式及审美标准，有着博大精深的传统文化积淀，这些都需要通过临摹去学习掌握。历代成功的篆刻家无不是从临摹入手，进而登堂入室，自立门户。明人临摹秦汉印汇成的印谱有数十部，临摹成为流派篆刻兴起之初锻炼印人的最佳途径。

第一节　篆刻作品的临摹

《现代汉语词典》对"临摹"的解释是："模仿书画。"顾名思义，"临"是临习，"摹"是摹仿（即模仿）。临摹就是对书法、国画、篆刻等的临习模仿。临摹是许多中国传统艺术的入门手段，长期以来形成了一些关于临摹的传统。流派印中临摹古印成百上千者不乏其人，"西泠八家"之一的钱松就曾临摹汉印两千方，自信地说："信手奏刀，笔笔是汉。"就连艺术个性极强的齐白石，也是从临摹一步步走过来的。临和摹在意义上近同，但又有一定的区别。临一般指对范本的较宽泛的研习，如书法中的临帖；摹则指对范本较精确的摹写，如书法中的双钩描摹。将上述传统习惯引申到篆刻临摹，则相应地产生了临刻和摹刻两种方法。

一、临摹的种类和方法

1. 摹刻

摹刻是通过对原印的模仿，忠实地再现原作面貌的一种临摹方法。它是篆刻最初始的

学习方法。摹刻要求形神兼备,完整精准。

摹刻的目的如下。

(1)熟悉篆刻创作从写印稿到印章刻制完成的全部过程及方法。这是针对从未接触过刻印的初学者而言。

(2)熟悉和锻炼刀法。摹刻首先要求形态准确,这就对用刀的精准提出了要求;同时,摹刻要求有原作的神采,这又要求线条质感好,用刀果敢有力。

(3)熟悉线条审美。篆刻的所有线条类型都具有与之对应的审美效果,在一方印章中,线条的审美取向对于整方印最终的风格确立是有很大影响的。通过摹刻不同线质类型的范印,对以后的创作是一种重要的经验积累。

(4)尝试制作法。制作法是篆刻创作中介于刀法之外的辅助手段,印章中的残损大都要靠制作法来表现。古印常有残损,摹刻时可附带学习、尝试。另外,摹刻还可以帮助学印者熟悉各种篆刻风格的技法特点。在这么多目的中,用刀能力的培养是关键。

摹刻范本的选择有三个标准。

(1)取法乎上。只有向优秀的传统学习,才能使自己取得长足的进步;若取法低俗,则学到的尽是缺点与习气,范本的艺术水准对学习的效果有先天性的影响。

(2)适宜初学。摹刻是初学阶段的主要学习方式,选择范本比较平实朴厚为好,大都选择汉白文印为范本。风格过于突出的作品并不适于初学者,既难以把握,也不利于以后的发展。

(3)取己所好。艺术的个性不仅体现在创作阶段,也体现在临摹阶段。个人的审美偏好多与个人性格有关,是有一定先天成分的。在保证范本的艺术水准下选择自己喜欢的范本,不仅学习兴趣高,易收事半功倍之效,而且有利于以后的发展。

学习篆刻通常由汉印入手,摹刻的范本大多选汉印。当然,明清流派印也可以选为范本,因为它们刀法非常丰富。但从普遍的实践经验来看,平正朴实的汉白文印最适合作为初学摹刻范本。吴昌硕在"俊卿之印"边款中说:"摹拟汉印者,宜先从平实一路入手,庶无流弊矣。"清代吴先声在《敦好堂论印》中说:"印之宗汉也,如诗之宗唐,字之宗晋。""印宗秦汉"是印人的口头禅。

汉印是古玺印的高峰,是篆刻艺术最基础,也是最成熟的式样,有独特的汉印文字系统为依托。汉印水准高,风格多样,蕴含着无尽的出新契机,非常利于印人以后的发展。汉印质朴、雄强、大气,学汉印入手正,起点高,不易染上小巧的缺点。汉印传世极多,已经出版的即有数万方,可供选择的面很宽。汉印是流派印发展的源头,学好汉印,对学习流派印也非常有利。

摹刻范本工具材料的准备如下。

(1)印石应选用印面大小与范印相等或大2~3毫米的浅色印石,以青田石或寿山石为好,质地太软的印石不宜作摹刻用石。石色浅,复印上的印稿易看清楚。将印面磨平,然后涂上少许合成胶水(即文具店所售办公胶水)并抹匀。胶水的作用,一是使墨迹能粘于石面;二是保证墨迹遇水不渗化。胶水片刻便干燥,这没有关系。将印石准备好放在一旁备用。

(2)描印稿的纸可以用薄而有光的纸代替。

(3)笔用钢笔或小毛笔,相应地选用碳素墨水或磨得较浓的墨汁。

（4）此外，还需要准备以下工具：小镜子，照印在印面上的印稿用。厚玻璃板，约32开本书大小，用来衬垫描印稿透光。小灯泡，用来发光照映印章范本。复印纸或其他较结实的纸张，用来衬垫压磨印稿。1.8厘米的印石一方，顶部略圆，用来研磨。清水少许，用在过印稿上石时打湿印稿。

如果是单面印刷的范印，可以采用影描的方法。以有光纸蒙在范印上面，范印下垫一玻璃板，玻璃板两端支起。下置一小灯泡（最好为节能灯管），接通电源，范印清晰地显现出来，用笔描摹即可。如果是双面印刷的印谱，可以用复印机复印成单面，然后按上述方法操作。

将描好的印稿面朝下覆盖在印石上，印稿四周多余的纸折下，紧贴印石四个侧面以固定位置，然后用少许水打湿印稿纸并以手掌压平压实，使印稿平贴于印面之上。找一张复印纸叠三四层覆于其上，也折下四周勿使移动，随即用准备好的1.8厘米的印石顶部在纸上来回压磨，往复两遍立即揭起印稿纸，印稿便清晰地印于印石之上。这种方法就是水印上石法，操作得当，可以达到很高的精度。在以后的创作中，尤其是创作比较精细的印章，也要用到这种方法。

将印石上的印稿通过小镜子的反射与原印对照，对失真的地方、不清楚的地方加以修补，直到满意。

刻制的过程是篆刻最关键的过程，也是锻炼刀法的过程。下刀前要再仔细观察一下原印的线条形态，特别是线条的起收与转折处的特征。刻制时要选用合适的刀法。临摹汉印一般选择冲刀双刀刻法。除了正确的刀法之外，培养良好的用刀习惯也很重要，用刀要求精准，以刻为主，尽量少修饰，少复刀。要注意力量的灌注，不仅指笔画粗时用力大些，更要留心用刀力度与线条质感的微妙关系，对行刀的深浅、平陡、快慢等对线条效果的影响细心体会。

篆刻不同于书法之处颇多，可以修改也是其中一点。篆刻的修改是创作过程中的一个程序，即使成名成家的印人也是这样，吴昌硕的印用过十几年后不满意仍要修改。将刻好的印章用小毛刷去石屑，并洗净印石用干布拭干，蘸印泥钤出印蜕，与原印进行比较。形态不准确的、力度弱的、刻制不到位的都要修改。

修改时尽量用刻的手法，不用或少用刮、削等有损刀味的手法，因为这些刀法刻出的线条软弱。对印面有残损者可加以分析，属于为印章增色者可尝试以击、凿、磨等制作法表现出来。修改后再次钤出印蜕，不满意之处仍需要修改。对照、修改的过程是篆刻摹刻中一个重要的思考、提高的过程。

摹刻是以神形毕肖为宗旨的，需要修改就说明在摹刻的过程中出现了这样或那样的失误。有的源于技法不精熟，有的源于对原印的技法判断产生偏差，无论哪一种，都可以通过对比修改获得提高。摹刻要严格要求，有明确的目的性，刻一方印要有一步提高，不要盲目追求数量。

2. 临刻

临刻有实临、意临之分。实临近于摹刻，只是不采用描摹印稿。意临是临其大意，遗貌取神是临刻的主要方式。此外，有人把创造性临摹称为"创临"，其实也是意临的一种。

意临，顾名思义，就是临其大意，既不为原印所囿，又不能与原印毫不相干。邓散木在

《篆刻学》中说："临古要不为古人所囿，临其神不临其貌，取其长不取其短，有似而不似处，有不似而似处，斯为得髓。"这一段话简直可以做意临的注解。

实临主要是再现原印，锤炼技法，而意临则有一定的创作成分，有一个构思的过程，对原印有一定的改变。构思中要改变哪一部分，预期达到什么样的效果，最终是否成功，都是为创作积累经验的重要实践。意临与集字创作、任意创作一样，是由临摹到创作的过渡。所以，意临的主要目的是锻炼创作技能，同时更加熟悉技法与效果的关系。

临刻的范本选择标准与摹刻有着显著不同。摹刻要求形似，且属学印的初始阶段。所以范本大都平正、清晰、完美，利于表现。而临刻则不然，太完美的作品是不宜临刻的。只要作品有气势，有趣味，有吸引自己的字法、章法、刀法乃至线条、残损等均可选为范印。范印不完美也没有关系。在临刻的构思中可将不完美处加以改正，锻炼自己的判断力及综合平衡能力。临刻锤炼创作技能的过程也就是构思与表现两个环节。

摹刻的印稿只要忠实地描摹原印即可，临刻则不同。临刻的构思中也有一个寻找"切入点"的过程，比如对某一印的某个方面甚至很小的细节很欣赏，或者以为特色与缺点并存可以完善，便可以此为契机设计印稿。各方面都非常完美的作品反而不好临刻，即很难找到构思的切入点。构思印稿时也可以加入一些原印没有的东西，可以来自另一方印，甚至借鉴篆刻之外的金石资料。

印稿的构思其实在选印时就在进行，有了灵感，才会确定某方印为临刻范本。临刻前产生的设想不一定都行得通，其成功率的高低可以检验出作者的综合创作能力。将印稿反复设计，达到满意后用水印上石法翻印于印石之上。

临刻有一定的创作成分与发挥空间，所以在用刀上也有一定的选择余地，一般而言要比原印见刀。刀法的选择要有预见性、目的性，要达到什么样的效果，最终是否成功，都是检验用刀技能，自我对比提高的好机会。临刻也要有一个修改的过程。这个修改是不以原印为参照，而是以印稿构思时的设想为标准，看看是否达到了目的。与摹刻一样，意临的修改也要以刻为主，残损则可用制作法。

意临的修改带有一定的不确定性，不仅达不到构思的预想效果的部分可以修改，突发奇想欲制造某种残损效果也可以通过修改过程完成。但是要注意，临刻的构思是否可行，表现是否成功，是检验作者综合创作水准的一面镜子，这和修改中突发奇想的应变能力是两码事。

二、各种风格印章的临摹要点

1. 古玺的临摹

古玺是篆刻艺术的滥觞期，但这并不影响古玺具有的极高艺术水平。古玺字法活泼，章法多变，线条精致古朴，非常适合今人审美口味。古玺的风格非常多样，典型性的有两种，一种是工整的小私玺（图6-1、图6-2）；另一种是较大的官玺（图6-3、图6-4）。古玺中的小玺有朱文、白文两种，印面边长小于1.5厘米，朱文者线条尤为精劲。这么小的印章不要刻得太放浪，所以临摹应以实临为主，再现原印的精美。

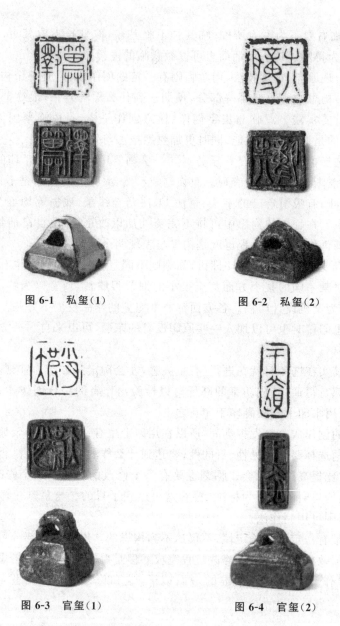

图 6-1　私玺（1）　　　　图 6-2　私玺（2）

图 6-3　官玺（1）　　　　图 6-4　官玺（2）

　　这类小玺多出于铸造，且加了防锈层，流传到今天仍完好如初者不在少数，字口极深，线条细而饱满。如果有机会欣赏几方实物，对这类作品的线条特点会加深理解。

　　古玺中的官玺较私玺大得多，制作手法也较粗犷。它们的章法较跌宕，最能彰显古玺风格的形式。由于古玺的制作都带有一定的随机成分，在较大的印面中这种形式因素会比较突出地表现出来。因此，对官玺的临摹应以意临为主。

　　这类古玺章法跌宕，对比突出，宽容度大，可以有目的地对原印加以调整。对其线条或出于铸造而圆浑，或因年久而残损朦胧，都要注意见刀。至于古玺的字法，在临摹中要基本保持字形的准确。秦、燕、楚、齐、三晋五大系古玺，其文字各有特点，各成体系，是不能混用的。要临好古玺，首先要对古玺有比较深入的了解。

古玺临摹无论采用何种方法,其高古的气韵都应得到保留甚至强化,不能落于俗套。一旦将古玺刻得晚近,则俗气必出。在古玺印临摹中会遇到对残损的处理的问题。古玺印大多距今两三千年,大多数古玺印有不同程度的残损,这也是古玺有特色的地方之一。临摹中应怎样处理残损? 应该区别对待,对残损使原印增色的可临出,否则可放弃。

在篆刻创作中,残损是营造作品氛围,表现金石趣味的重要手段,从学习阶段就要有意识地领会残损技法及相应效果,对将来的创作非常重要。理性的残损不是乱敲一通,其残点的形状、位置、程度都是合理且必要的。残损的三种基本形态(点残、线残、面残)在古玺印中都有不少例子,尤以点残为多。在临摹中可有意识地选择范印,尝试以制作法,如击、凿、刮、磨等来表现,求得近似效果。在临摹汉印、流派印时,也有类似的问题,处理宗旨与古玺印相同。

2.秦印的临摹

这里讲的秦印包括战国秦系古玺及秦统一六国后的秦印。目前,考古及印学研究中还没有区分二者的可靠方法,加之二者风格的延续性与一致性,因而可以将其统一对待。秦印形式上最有特色的地方就是带有界格。一般是每字一格,也有个别两字合占一格的合文出现。在制作工艺上,秦印多出于刻凿,线条坚实,生气凛凛,如图 6-5 和图 6-6 所示。

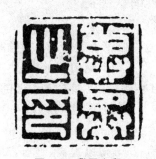

图 6-5　冀丞之印

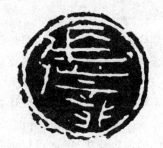

图 6-6　张龙

秦印的临摹多采用意临形式,刻凿而出的秦印也有一定的宽容度和随机性,特别是在界格形式中,多种"不安定"的因素可以在界格的稳定包容作用中得到化解,所以秦印反而不宜刻得太工整。

秦印临摹中,怎样表现率真的风格是一大难题,对原印亦步亦趋不行,设计太巧妙也不行。秦印中有不少"歪歪得正"的作品,险中见平衡,字法则均有一种拙态。这种拙态塑造得成功与否是秦印临摹成败的关键。秦印的线条和《秦诏版》等秦金文制作方法相同,意趣相近,因此也可参考秦金文的字法、线条。在临摹中,用刀的爽劲与朴厚不可偏废。石上刻印比原印见刀是应该的,但线条不能尖利轻浮,沉着之势不能失。

3.汉印的临摹

汉印的总体风格鲜明,内涵丰富,其典型样式有汉官印、汉私印、汉玉印、汉凿印、汉铸印、汉朱白相间印、汉鸟虫篆印等,每一类中又分若干小的类型,还有大量的偶然作品。面对这样一座艺术"大山",确实需要习印者长期发掘。

汉印的章法较为工稳,其变化大多通过字法来调节。在临摹中可变化的余地不是很大。

汉印的文字字法自成体系,称为汉印文字,是专门为方形印面而制,其艺术价值非常高,而且讲究具体作品各自的统一协调,临摹中可变化的成分也不多,如图 6-7 和图 6-8 所示。因而对汉印线条的理解与表现,也就成了临摹汉印的主要内容。

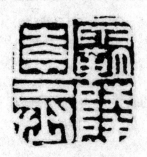

图 6-7　霸陵园丞

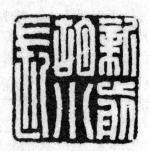

图 6-8　新前胡小长

汉印的材质多为铜质,其他材质如玉、金、银等也不少见,但无论哪种,都与后世的软质石材有别,其线条不仅受材质的影响,更受制作工艺的影响,如铸印的浑厚凝练,凿印的坚实生辣,玉印的润泽优雅,鸟虫印的活泼流利。这些线条特征在刻刀、印石中的表现会有一些不同于古印的质感,更见刀锋,更加隽爽,但也易流于单薄浅白。

4. 流派印的临摹

流派印的创作方法和今天相同,都是以刀刻石,这在临摹上就少了一层隔膜。

除了精选范本外,流派印的临摹与秦汉印一样,也有一个见刀味的问题。学习章法,可以对范印分析、比较、研究,没有必要大量临摹;学习字法,可以多看看作者的篆书,尤其是"印从书出"一系的作者,如邓石如、吴让之、赵之谦、吴昌硕等,也可以从作品中加以比较分析。

篆刻中"篆"的内容章法、字法可以通过看、比、写、想等得以提高,唯有"刻"的内容——刀法,非临摹实践不能窥其奥妙。个性鲜明的刀法与线条是流派印各家各派确立个人风格的重要筹码,了解其刀法也会加深对其总体风格的认识。流派印的临摹,以刀法的学习、线条的塑造为主要目的。

第二节　篆刻创作

临摹与创作的关系是篆刻临摹掌握了一定技巧后,可进行创作,创作是对临摹理解与传统技巧掌握程度的验证。在创作后常常会反复地进行一些临摹,临摹与创作交替进行是提高创作水平的一种方法。创作分为模仿型创作和独创型创作两类。

所谓"模仿型",就是指开始进行创作,或创作还未完全成熟时,摹学各家,其创作实际上模仿某家某派,有别人的影子。所谓"独创型",就是指创作者完全成熟后其创作能表现个人艺术观与风格,如赵之谦、吴昌硕中晚期的篆刻作品,而他们早期作品也还是"模仿型"的。所以说篆刻艺术创作的过程是从"模仿"逐渐过渡到"独创"的过程。开展篆刻创作当然也必须从篆法、刀法、章法三方面进行。

一、篆法

篆刻首先碰到的是篆法问题,如"暮鼓晨钟""花雨云涛"选择什么篆体,怎样写法,选择什么字样更易入印,字体不协调若无合适的字如何进行加工。另外,如果某种书体中查不到某字怎么办。这就要求学习者首先要学习文字学。掌握了文字学的基本常识和原理后,还要学会查字书、字典。主要的字典如下。

(1)甲骨文:《甲骨文编》(中华书局);《甲骨文字典》(四川辞书出版社)。

(2)金文:《金文编》(中华书局);《金文大字典》(学林出版社);《古堡文编》(文物出版社);《古籀汇编》(文物出版社)。

(3)小篆:《说文解字》(中华书局)。

(4)缪篆:《汉印分韵合编》(上海书店);《汉印文字征》(文物出版社)。

(5)综合:《汉字大字典》(湖北、四川辞书出版社);《甲骨金文字典》(巴蜀书社);《甲金篆隶大字典》(四川辞书出版社);《古文字类编》(中华书局);《汉语古文字字形表》(四川辞书出版社);《秦汉魏晋篆隶字形表》(四川辞书出版社)。

甲骨文公认的可识文字1000多个,创作甲骨文印时若无所需的字则用金文的字来补。金文书体与风格繁多,在选择时应注意风格的协调性。小篆结字最为严格,主要根据是许慎的《说文解字》。在篆刻中汉印都是采用缪篆。所以在汉印中增损笔画显得灵活一些,缪篆与甲骨、金文、小篆比较,在篆法变化上比较自由一些。

要想提高篆刻中的篆法水平,除了学习文字学外,还需要有写篆书的基础,只有提高篆书水平,才能真正提高篆刻中"篆法"的艺术水平。因为不会写篆书的人,只能将字书上的篆书字形摹描在印上,而会写篆书的人,不搬字形也可将其字的神采摹拟在印上,而且奏刀时也能心中有数,可以手心相应而游刃有余。

二、刀法

篆刻的刀法就如书法的笔法一样至关重要。刀法包括厚重感、笔意刀味、金石气三个要素。

(1)厚重感是指用刀不单薄轻浮、有力量、有生气。

(2)笔意刀味是指篆刻线条既含毛笔情趣,又有刀刻趣味。这是篆刻线条的丰富性。笔与刀的关系是你中有我,我中有你,若即若离,似是而非。用刀如用笔一样,一定要有感觉,有轻重顿挫的变化。用刀头太滑直或用刀不果断挺拔,修饰太多,均不可取。

(3)金石气是指书法或篆刻线条点画里带有凝练苍朴的金石铸凿的质量感。这种金石气,不仅碑学书家在追求,篆刻家也在追求。丁敬有几段自刻印款:"识者若未见石,当以玉章目之。"(《汪彭寿静甫印》)"一仿汉铸,一仿汉凿。"(《王德溥印》)"仿汉刻烂铜印"(《宝云》)说明丁敬刻的是石头,追求的艺术效果却是切玉、铸铜、槌凿铜的质感,并以能达到这种乱真的程度而沾沾自喜。篆刻之所以能达到方寸之间气象万千,就在于篆刻不仅有笔意刀味与石趣,而且能表达金铸玉琢的微妙感觉。

 小贴士

刀　　法

正入正刀法：正锋入石，刀干与石面略有角度。

单入正刀法：侧锋入石，一刀只能刻一划。

双入正刀法：侧锋入石，两刀成一划，方向相反。

复刀法：侧锋入石，一刀不能刻成一划时，向同方向再刻一刀。

冲刀法：正锋或侧锋入石，向前推进。

切刀法：侧锋入石，向下压切，稍具前推之势。

涩刀法：侧锋入石，摩擦前进。

迟刀法：侧锋入石，用力重，稍退即进，行动缓慢。

舞刀法：侧锋入石，一左一右，回荡前进。

轻刀法：正锋或侧锋入石，力轻浅刻。

埋刀法：正锋入石，刀锋压低，贴近石面。

平刀法：刀口平贴石面，铲平底地用。

留刀法：存意而不存形，故无刀可言，只用于转折处之虚笔。

参考资料：李刚田. 篆刻篆法百讲[M]. 郑州：河南美术出版社，2006.

三、章法

章法就是绘画的构图、书法的布白。章法对篆刻来说，似乎比对书法绘画更加重要。章法主要是字与边框的安排，以及处理好这两者的关系，称为"安字法"和"边框法"。

1. 安字法

在传统汉印用的四字印中回文印的文字顺序是，右上是第一字，左上是第二字，第三字在左下，第四字在右下。这种回文印法为许多篆刻家所使用，在安排四字印时，有时为了取得对角呼应效果，就采用回文法。如"吴熙载印""赵之谦印"等。所谓对角呼应，往往用于其中有两字特繁或特简，如"三朋四友""一石二鸟"，或字有呼应形状，如"眉开眼笑""即心即佛"等。

在五字印中，有时人们用合并与拉长处理成四个字或六个字的字样。如"某某章"的"章"占两字位置，此为"拉长"。而吴昌硕"泰山残石楼""一月安东令"，是将两字合并在一格内，四字印、七个字的印也可用此法。

2. 边框法

秦印白文常用"口""曰""田"字格，而吴昌硕常在方形印中用竖线，并有"井"字格。

汉印白文虽无分格边框线，但汉印笔画丰满，形成暗框。汉印四字白文一直讲究六条边线，边框的四条线与框内四字横与竖的交叉两条线。一般说来，边框的线要比篆文的线略细或略粗。边框本身也要有虚实变化，特别是朱文的边框，是整个印面能聚气与通气的关键之一。

 拓展知识

从篆刻风格来讲,章法往往因风格不同而有不同要求,如汉印、古玺印、元朱文都有不同的章法要求。

(1)汉印。粗白文要以浑朴茂密为宗,白与朱相映成趣。满白文尤其要注意留朱的位置,有时有两边大一点的朱色块,显得醒目活泼。细白文朱虽多,但仍很紧密充实。朱文要求工稳典雅,与白文一样,字与字大小协调。

(2)古玺。汉字印是缪篆,字方,布白匀整。古玺是大篆体,字形不规,布白不匀整。相比较而言,古玺的章法更自然而富于变化,字与字间字形大小可以不同,但仍要求能和睦相处,彼此照应协调。一般白文线条粗壮,朱文线条细挺。

(3)元朱文。元明时期的元朱文的篆法也有其自身特点,章法尤为疏朗,横平竖直,颇为文静。

(4)细朱文,指清代吴让之、赵之谦等人的小篆体朱文,线条较元朱文更加弯曲娴娜,章法布白上有流动感。

(5)封泥。除了有粗的边框外,章法属平整一路。

(6)玉印。章法特点平整工稳。

(7)甲骨文印。甲骨文入印是近年出现的,由于甲骨文是象形字多,有的符号又意味浓厚,章法上处理得好,能产生奇丽生动的效果。

(8)鸟虫篆印。因为篆文自身有图画性与装饰性,章法易生动,其装饰示意性的形状与线条又简洁大方。

(9)朱记印,指唐宋朱记印,章法上大白细朱,也很有趣味。

(10)多字印,指十个字以上的印。主要是应注意全体篆文之间的协调性。

(11)今文印,指以楷书、隶书、行草入印。此可偶尔为之,章法较难处理。

(12)肖形印。有文字有肖形图画者,要两者搭配,若单是肖形,关键就是造型要有艺术性,而章法布白有变化。

以上列举的不同篆刻风格注意点也非绝对,作为艺术创作,有时很难将其作品归于某类,但章法布白上必须协调统一而富有变化,又要充实而透气。

四、个性风格

篆刻创作高级阶段必须使作品有个性,有独特的风格。正如丁敬诗云:"古人篆刻思离群,舒卷浑同岭上云。看到六朝唐宋妙,何曾墨守汉家文。"泥古不化与墨守成规都是不可取的,必须要在前人的基础上创立自己的风格,独树一帜。要想在篆刻创作上形成个人风格,而且是在优秀传统基础上构建的高品位的艺术风格,必须在以下提出的几个方面努力。

1.增强作者文化、艺术的修养

仅仅会握刀刻印是不够的,需要"印外求印"。篆刻属于美术范畴,而且文字与书法又是其基础,对这两方面都需要认真研究。

2.提高书法的水平

清代邓石如、吴让之、赵之谦、吴昌硕这几位开宗立派的大家,在篆书上也是卓有建树。难怪诸乐三先生当年向吴昌硕请教学刻印时,吴昌硕说:"写字顶要紧,写字主要是学篆,篆不好,印怎能刻得好呢。"

3.加强篆刻实践,加深功力

功力肤浅而想在篆刻创作上能出人头地是异想天开。吴让之自题印谱中说过这样一段话:"让之弱龄好弄刻印章,十五岁乃见汉人作,悉心仿十年,凡近代名工,亦务必肖己。"(《吴让之印谱》)他一生刻印有上万方,可见其功力之深。同时要广学各家各派,才能博采众长。

4.增强对个人风格追求的信心与自觉性

关于个性与风格,传统的观点常常以为是瓜熟蒂落、水到渠成的事,似乎是纯粹由于功力学养到了就形成的。其实这种想法是片面的,学养功力固然重要,但没有主观理性上的把握与追求,常常会笼罩在某家某派大风格范围之内,而无法充分表达自己的艺术个性,形成独特的艺术风格。

在还未很好掌握篆刻基本技巧时,当然谈不到个性,但在基础扎实后,必须注意发现自己个性风格的苗头,加以爱护与培养,使其成熟。风格是艺术家德识才学的集中体现,是还其"本来面目"。因风格的品位有高低之分,所以在追求风格时也不能操之过急,为个性而个性,为风格而风格易误入歧途。艺术风格的形成与确立,是艺术家一生追求的目标,也是其艺术技巧、观念、修养等综合实力的体现。

第三节　篆刻作品赏析

一、元代篆刻作品赏析

元代篆刻作品如图6-9所示。

箕子之裔　　　　伯几印章　　　　德日生　　　　枢

鲜于　　　　　　鲜于　　　　　　困学斋

图6-9　元代篆刻作品

二、明代篆刻作品赏析

明代篆刻作品如图 6-10 所示。

何地置老夫

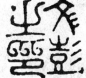
文彭之印

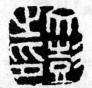
文彭之印

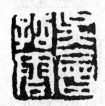
吴会孤云

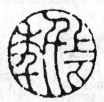
上下千年

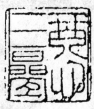
琴心三叠

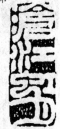
沧江虹月

知足之足常乐

负雅志于高云

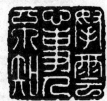
拿云心事人不知

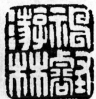
神游林壑

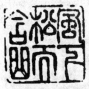
风下松而含曲

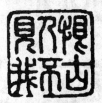
恨古人不见我

松涛中诗画史

彬彬在野

留真迹与人间垂千古

砚田耕老不愁荒

与山水传神

图 6-10 明代篆刻作品

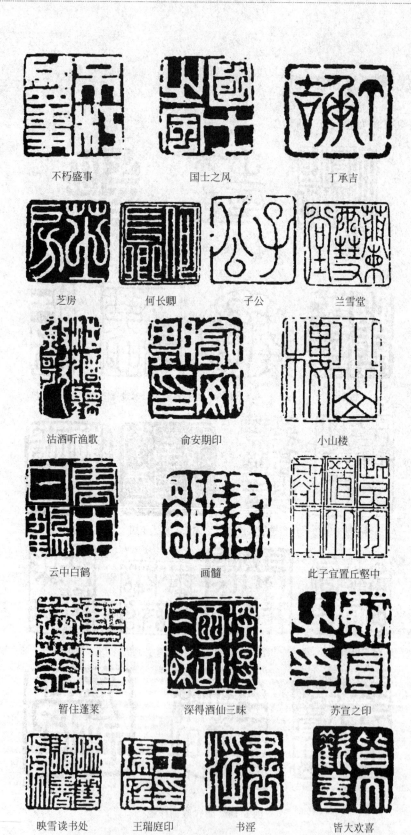

不朽盛事　　　　　国士之风　　　　　丁承吉

芝房　　　何长卿　　　子公　　　兰雪堂

沽酒听渔歌　　　　俞安期印　　　　　小山楼

云中白鹤　　　　　画髓　　　　　此子宜置丘壑中

暂住蓬莱　　　　深得酒仙三昧　　　　苏宣之印

映雪读书处　　王瑞庭印　　　书淫　　　皆大欢喜

图　6-10（续）

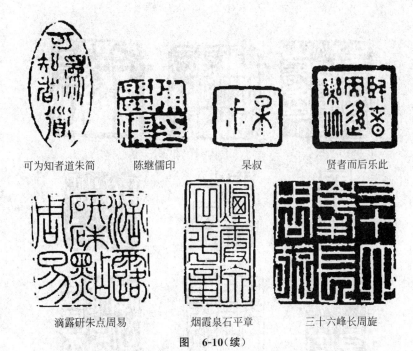

可为知者道朱简　　陈继儒印　　昊叔　　贤者而后乐此

滴露研朱点周易　　烟霞泉石平章　　三十六峰长周旋

图　6-10（续）

三、清代篆刻作品赏析

清代篆刻作品如图 6-11 所示。

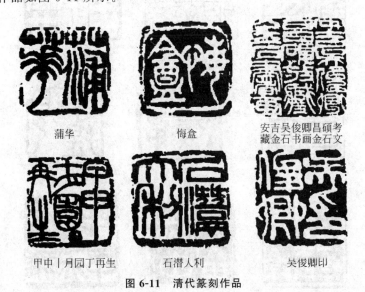

蒲华　　梅盒　　安吉吴俊卿昌硕考
藏金石书画金石文

甲中丨月园丁再生　　石潜人利　　吴俊卿印

图 6-11　清代篆刻作品

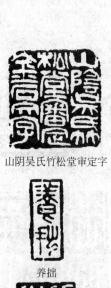

山阴吴氏竹松堂审定字　　园丁生于梅洞长于竹洞　　　　鹤身

养拙　　　　　　　野鹤闲情　　　　　　从心所欲

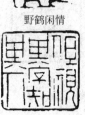

捕风捉影　　　　　但视其字知其人　　　胆丹青不知老将至（款）

 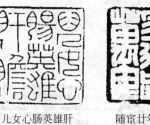 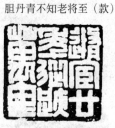

臣庆和印　　　　　儿女心肠英雄肝　　　随宦廿年从迹万里

 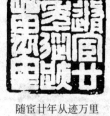

一书蠹耳　　　　　行百里者半于九十　　　　菩提

 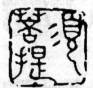

无限风光在险峰　　　　诗中画　　　　书虽少退亦轩昂

 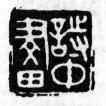 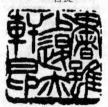

图　6-11（续）

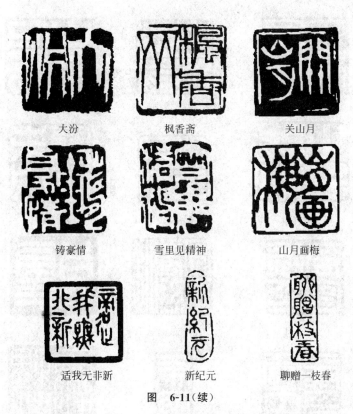

大汾　　　　　　枫香斋　　　　　　关山月

铸豪情　　　　雪里见精神　　　　山月画梅

适我无非新　　　　新纪元　　　　聊赠一枝春

图　6-11（续）

四、其他篆刻作品赏析

其他篆刻作品如图 6-12 所示。

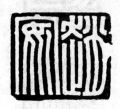

赵安

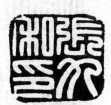

张九私印

杨武私印

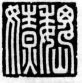

巍嫽

王宏私印

军仓令印

图 6-12　其他篆刻作品

广陵王玺

赵遂之印

石易之印

梁奴之印

吕敞私印

未央厩丞

张君宪印

汉倭奴国王

霍良

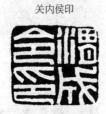

关内侯印

马府

巍霸

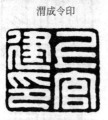

渭成令印

马顺

骑司马印

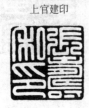

上官建印

周竟印

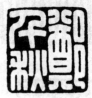

郑千秋

张寿私印

司马敞印

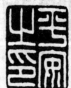

平安之印

图 6-12（续）

 思考与体会

（1）篆刻临摹的意义是什么？

（2）篆刻临摹需要注意的事项。

（3）篆刻创作的方法与过程是什么？

实训作业

（1）临摹十方古代优秀名家印章，学习其章法布局、刀刻技法及艺术神韵。

（2）给自己设计并制作十方印章（名章、闲章、肖形章等），为他人设计十方名章。

参 考 文 献

[1] 尹海龙. 古玺技法解析[M]. 重庆：重庆出版社，2006.

[2] 赵昌智，祝竹. 中国篆刻史[M]. 上海：上海人民出版社，2006.

[3] 王本兴. 怎样学篆刻[M]. 天津：天津人民美术出版社，2007.

[4] 浙江古籍出版社. 中国历代篆刻集 2：官印·私印（秦—南北朝）[M]. 杭州：浙江古籍出版社，2007.

[5] 黄惇. 书法篆刻教程[M]. 天津：天津人民美术出版社，2008.

[6] 王义骅. 中国历代闲章集萃[M]. 杭州：浙江古籍出版社，2009.

[7] 叶林心. 千姿百态学篆刻[M]. 上海：上海书店出版社，2009.

[8] 吴颐人. 篆刻跟我学[M]. 长春：吉林美术出版社，2009.

[9] 于明诠. 书法篆刻教程[M]. 北京：人民美术出版社，2010.

[10] 刘江. 篆刻常用字字典[M]. 杭州：西泠印社出版社，2010.

[11] 中国教育学会书法教育专业委员会. 大学篆刻创作教程[M]. 天津：天津古籍出版社，2011.

[12] 李早. 怎样学篆刻[M]. 杭州：西泠印社出版社，2011.

[13] 陶淑慧. 篆刻技法讲坛：汉印技法三十例[M]. 合肥：安徽美术出版社，2011.

[14] 赵海明. 篆刻知识与技法[M]. 上海：上海古籍出版社，2012.

[15] 林墨子，欧键汶. 中国篆刻艺术精赏：肖型印[M]. 福州：福建美术出版社，2012.

[16] 樊中岳，陈大英，陈石. 常用鸟虫篆书法字典[M]. 武汉：湖北美术出版社，2012.

[17] 袁慧敏. 袖珍印馆·近现代名家篆刻系列：陈巨来印举[M]. 上海：上海书画出版社，2012.

[18] 孙隽. 中国篆刻大字典（套装共 3 卷）[M]. 南昌：江西美术出版社，2012.

[19] 孔云白. 篆刻小丛书：篆刻入门[M]. 杭州：浙江人民出版社，2013.

[20] 辛尘. 当代篆刻评述[M]. 南京：江苏教育出版社，2013.

[21] 邓散木. 篆刻小丛书：篆刻学[M]. 杭州：浙江人民出版社，2013.

[22] 潘天寿. 篆刻小丛书：治印谈丛[M]. 杭州：浙江人民出版社，2013.

[23] 袁日省，谢景卿. 篆刻小丛书：汉印分韵合编[M]. 杭州：浙江人民出版社，2013.

[24] 桂馥. 缪篆分韵[M]. 上海：上海书店出版社，2013.

[25] 邹涛. 篆刻津梁：从入门到创作[M]. 北京：人民美术出版社，2014.

[26] 刘龙. 篆刻[M]. 南京：东南大学出版社，2014.

[27] 李刚田，张遴骏. 清代流派印赏析 100 例[M]. 南昌：江西美术出版社，2015.

[28] 谷松章. 篆刻章法百讲[M]. 郑州：河南美术出版社，2018.

[29] 吴颐人. 篆刻五十讲[M]. 上海：上海书店出版社，2019.

[30] 韩天衡，孙慰祖. 简明篆刻教程[M]. 长春：吉林美术出版社，2019.

推荐网站及图片来源：

[1] 百度百科，http://baike.baidu.com.

[2] 嘉德在线，http://www.artrade.com.

[3] 美术网，http://www.mei-shu.com.

[4] 博宝艺术网，http://www.artxun.com.

［5］手工客官网，http://www.shougongke.com.

［6］宝藏网，http://www.baozang.com/news/n72291.

［7］中国书画网，http://www.shu-hua.cn.

［8］百度图片网，http://image.baidu.com.

［9］雅昌艺术网，http://auction.artron.net.